客家歌謠
吉他入門／進階教材

吉客開始

詹益成 ✳ 簡彙杰
編著

典絃音樂文化國際事業有限公司
www.overtop-music.com

線上影音
▶示範

動態
曲譜

關於《吉客開始》

《吉客開始》客家歌謠吉他教材與你所接觸過的任何吉他教材有極大的不同，它不僅擺脫一般技術書籍平鋪直敘的無聊、提綱條列的剛硬，更試圖如老師親臨一對一授課，引領你熟識課程重點，更利於你抓到學習重心。

每一首歌的課程講述都由下列四個元素所構成並且有動態曲譜配合：

1. 「彈奏之前」：點出歌曲的音樂內涵與學習方向。
2. 「節奏」：抓到歌曲的音樂律動與伴奏核心。
3. 「旋律」：品味歌曲的譜曲編排與欣賞奧義。
4. 「和弦和聲」：深入歌曲的聲韻結構與用法內涵。

按此步驟學習，你不僅學到吉他技巧與音樂的美感，所選的客家歌謠也是活潑（童謠）新潮（流行）兼具，每一首歌的學習重點也都有影像輔助，只要你用手機掃 QR Code，就可以即時將課程內容看得真切。

如果這本書能同時帶給你聆聽客家歌謠的舒心、吉他學習的愉快，那就是我們最大的榮幸。

作者序

很高興參與《吉客開始》教材的編撰工作，我相信，這應該是市面上第一本客語吉他有聲教材吧。

當召集人陳泓瑞與我討論這本教材的想法時，身為半個客家人的我，毫不考慮便答應了下來，有幸能為客家方言做一點點的貢獻，除了戰戰兢兢，還有些許的使命感。

從開始採譜的那一天起，便是一點一滴堆砌這個創作，交給簡彙杰大師編譜、排印，直至拍攝教學影片、印刷、集結成冊，無一不是一步一腳印，匯集大家的心力，最終完成了這一本吉他教材。

最後，要感謝陳泓瑞的邀請，我才有機會參與這個偉大工程，謝謝簡彙杰老師戮力後製、校稿、印製，謝謝攝影以諾，大家辛苦了，最後，也要感謝文化部的支持，這本作品才能順利付梓上市。

本書暨暢銷貝士教材《放肆狂琴》作者 **詹益成**

發行人出版序

　　一直以來，不僅僅止是生活日常、人際關係的方方面面也都時與客家文化有美好的相遇。

　　客家粄條、湯圓、小炒……如果遇食餐廳有這些東西，我一定會點來吃，因為既是美味，更深具精神療癒功效。

　　在自己的教學經驗裡，只要當屆吉他社幹部有客家背景的學生，這一屆的社團活動就會辦得有聲有色，社員間的凝聚力也堅固非常。因為客家子弟總是有責任感、勇於擔當；樂於與人為善、經理和諧。有他們在的場合，一團和氣彷彿都會變為理所當然、傾力共事的標準配備。

　　這次因接下《吉客開始－ 客家歌謠吉他教材》這個案子，除了再次印證對客家子弟處事懇切印象一如既往之外，更加深彙杰對他們音樂才華的景仰。

感謝：

　　陳泓瑞先生的器重，完成「第一本客家歌謠吉他教材」企劃的第一念想就是與典絃音樂文化國際事業有限公司合作出版、發行；詹益成老師除費心採譜編曲外還與魏士翔老師一起錄製教學影片；賴奕守老師為歌謠填詞、翻譯；羅志菱老師細心校正歌詞；邱以諾老師精心攝影。當然，客家委員協會的大力支持，更是這本書能夠順利付梓的最大功臣。

　　最後要說，

　　能參與這本客家歌謠吉他教材的編輯、製作是彙杰的莫大榮幸。

　　因有這個機會的促成，才讓我能親炙這麼多好聽的客家歌謠作品、沉浸在如此優美的客家音樂境地；也更教我感佩客家音樂人們的優秀、詞曲音樂出眾。

　　最後的最後，也誠摯邀請看到這本書的各位，能一起進入客家歌謠的美妙，如果也能因這本書讓你的吉他學習歷程更加愉悅，那就是我們盡心製作這本書的大家最高興的事了。

典絃音樂文化國際事業有限公司
發行人　簡彙杰

吉客開始製作團隊

賴奕守 老師

很開心有機會參與這本《吉客開始》的製作，想當初高中練習吉他時，就是看著新琴點撥學習的，沒想到有朝一日能參與到典絃的新書製作，這對於一位吉他愛好者來說，真的是至高無上的光榮。

除此之外，更令我高興的是這一次的《吉客開始》竟然是以客家音樂為主軸去撰寫的，身為一個客家人，這是一件非常令我興奮的事。

客語歌曲的吉他教材是前所未見的，在網路發達的今天要想在網路上找到流行歌的樂譜是一件很容易的事，但要找到客語歌曲的完整吉他譜，那真的是難上加難，但透過這本教材，可以讓更多的吉他愛好者更輕鬆地去接觸、去彈唱客家流行歌。

希望藉由吉他這個載體，可以讓更多人接觸到好聽的客家流行歌，當這本教材發行時，相信這一定會為客家音樂帶來全新的篇章。

魏士翔 老師

『我是看著老師的教材練吉他長大的。』

沒想到有一天我們會一起工作，一本吉他教材不只收錄了我的『下里巴人』，還參與了錄製示範影片的那個彈奏者。體會到錄教學示範影片比錄音還硬上好幾倍，感謝簡老師以及工作夥伴的包容！工作過程也跟簡老師聊了很多對於教育工作的方方面面，真的受益良多！

陳泓瑞 老師

從小我就不愛讀書，所以覺得都與書無緣，沒想到有了一次機會，讓我跟出版書籍扯上邊，因為本身從事音樂相關工作，雖然會彈吉他，但學藝不精，雖然是媽媽是客家人，但卻不會客語，但有榮幸這次跟到了一個會彈又很會客語的專業團隊，一同出版這次的《吉客開始》，實在是非常榮幸。

邱以諾 老師

在國中時學吉他買了一本《新琴點撥》來彈，內容易懂又有很多喜歡的流行歌曲，就這樣認識了吉他，開始自彈自唱的學習，到了學校同學知道我會彈吉他都會暗爽一下，還這樣追到女孩子（相信學生時期會吉他的男生都一樣），就這樣玩吉他的路上這本書陪伴我至今，轉眼 15 年過去了，我正經營攝影棚，突然接到通知說有個吉他教學影片拍攝，也就是這本《吉客開始》，也遇到了作者本人！算是間接協助我把妹的師傅！於是至上最高敬意在拍攝這次教學影片，希望能夠讓讀者們更快的上手每首歌曲。

楊壹晴

近年來臺灣越來越重視推廣語言文化，感謝客家委員會的支持與老師們的用心，讓我很榮幸可以見證並參與第一本客語歌謠吉他教材的誕生。雖說我不是客家人，但身邊結識好多客家朋友藉由歌曲、活動，全心全意地推廣客家文化，所以當我得知有機會協助製作這本書時，內心著實澎湃而感動，也盼這本書讓客家能被看見、客語能被說、客曲被聽見。語言是所有文化的根基，而學習一個語言最容易的方式就是從唱歌開始，這本《吉客開始》絕對是大家學習客語的好選擇！

朱翊儀

典絃音樂文化絕對是華語出版第一的音樂教材品牌，每每出手的作品，總是令人驚艷！這次更以台灣重要的本土語言「客語」出發，打造出《吉客開始》這本含括影音示範的吉他教材。本書循序漸進的教程設計、精闢的解析收錄各曲彈奏要點，不管是學習吉他、客語，都是很好的教學書籍選擇！亦相當榮幸可以參與本書的製作及設計。

在設計上，透過融入吉他及客家桐花元素呈現客家文化特色，我們也致力於透過清楚的編排設計，提供讀者舒適的閱讀、教材使用體驗，讓本書陪伴您進入客語的吉他音樂世界！

目錄

吉他分類

電吉他 Electric Guitar

在琴身上裝置電子拾音器（Pick up），
借助導線外接擴音裝置（Amp.）擴音。
多用在熱門音樂的演奏裡。

古典吉他 Classic Guitar

多用於古典音樂、
佛拉明哥（Flamenco）音樂的演奏

民謠吉他 Folk Guitar

多用於各類音樂的演唱伴奏中，
又稱Acoustic Guitar

圖片提供 / 宏睿企業股份有限公司

認識你的吉他

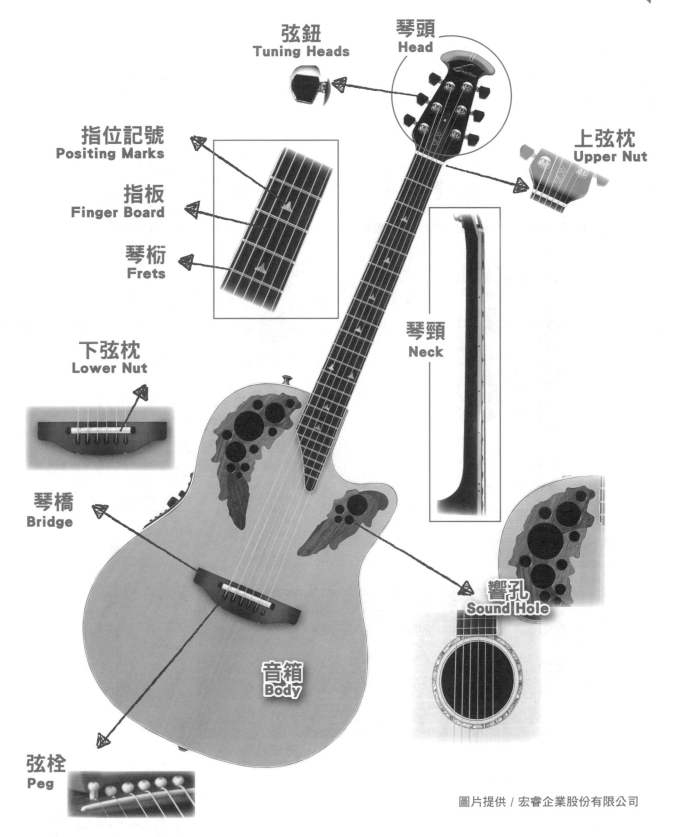

弦鈕
Tuning Heads

琴頭
Head

指位記號
Positing Marks

指板
Finger Board

琴桁
Frets

上弦枕
Upper Nut

琴頸
Neck

下弦枕
Lower Nut

琴橋
Bridge

響孔
Sound Hole

音箱
Body

弦栓
Peg

圖片提供 / 宏睿企業股份有限公司

吉他調音法

手機掃瞄
線上影音

　　調音多半是調成標準 C 調，但初學吉他，筆者建議調成 B♭ 調再夾移調夾在第二琴格，不僅能擁有標準音高，也能藉由弦的張力較小，減輕初學者手指易疼痛的問題。

1 相對調音法

利用聽覺來調音

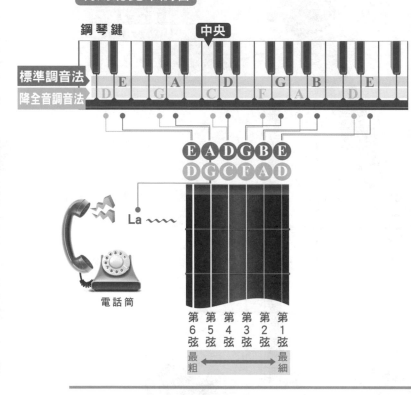

鋼琴鍵

中央

標準調音法
降全音調音法

La ～～

電話筒

第6弦　第5弦　第4弦　第3弦　第2弦　第1弦
最粗 ←→ 最細

2 電子調音器調音法

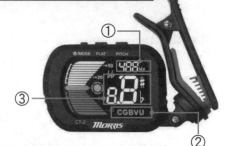

① 將音頻設定為 **440 HZ**。

② 設定調音樂器
（這類多用途調音器，可針對多種樂器調音）

樂器代號	C 全音域　G 吉他　B 貝士　V 小提琴　U 烏克麗麗	★建議調整為 C

＊ 實際用法請參閱各調音器說明書

③ 選擇調音法，依該法之第 1 弦到第 6 弦音名順序調音。

調音法	第 1 到 6 弦音名
標準調音法	E、B、G、D、A、E
降全音調音法	D、A、F、C、G、D

3 吉他自身調音法

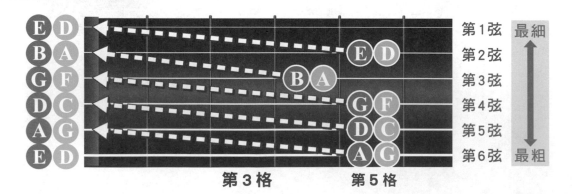

第3格　　　第5格

第1弦 最細
第2弦
第3弦
第4弦
第5弦
第6弦 最粗

① 設第 1 弦空弦為標準音 E（or D）
② 調第 2 弦第 5 格音與第 1 弦空弦同音高 B（or A）
③ 調第 3 弦第 4 格音與第 2 弦空弦同音高 G（or F）
④ 依圖示的音名標示，依序調 3、4、5、6 弦音

⚠注意

採調降全音法，吉他夾 Capo：2，調性才等同標準 C 調。

吉他換弦法

STEP.1

4、5、6 弦逆向、
1、2、3 弦順向旋轉，
將弦放鬆。

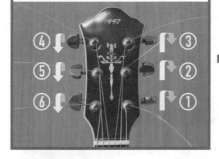

STEP.2

挑出下弦枕的弦栓，取出
舊弦。

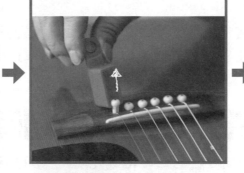

STEP.3

新弦弦頭穿入弦孔，塞
上弦栓。

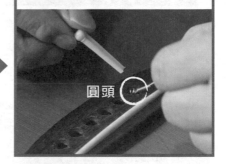

圓頭

STEP.4

新弦穿過旋鈕孔。

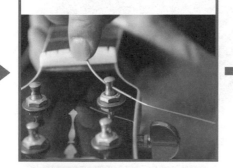

STEP.5

折弦、反壓下穿過弦鈕下。

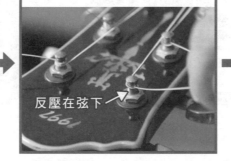

反壓在弦下

STEP.6

4、5、6 弦順向、
1、2、3 弦逆向，
將弦轉緊。

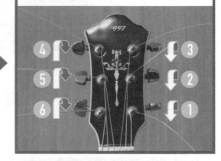

STEP.7

剪掉多餘弦線。

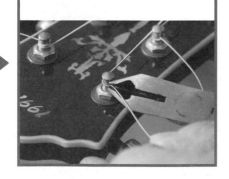

完成！

彈奏之前

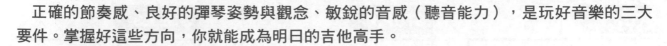

正確的節奏感、良好的彈琴姿勢與觀念、敏銳的音感（聽音能力），是玩好音樂的三大要件。掌握好這些方向，你就能成為明日的吉他高手。

1 將吉他調到標準音

音感的準確度是成為一名吉他高手的重要技能！所以每次彈奏前一定要確定吉他是在標準音狀態，才能協助你培養出正確的音感。如果能再加上唱音的習慣將來抓歌時必定能駕輕就熟！

2 技術性的調低吉他音準調、降低弦的張力

各弦調降一個全音，再夾 Capo 在第二琴格既能解除疼痛，又能兼顧吉他音仍是標準音的優點。

Step1. Step2. 音準回覆標準音高

第1弦	E → D
第2弦	B → A
第3弦	G → F
第4弦	D → C
第5弦	A → G
第6弦	E → D

原標準音 | 將各弦調降一個全音

E B G D A E 2nd 3rd 5th

夾上Capo（移調夾）在第二琴格

3 使用拇指指套

① 可修正彈指法時右手指撥弦的正確角度。
② 可使你的 Bass 音聽起來更明亮而清晰。

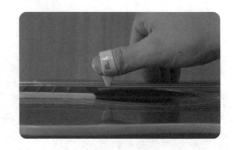

4 先學好節奏再彈指法

指法通常是由節奏的拍子演變而來，只彈指法會削弱你的節奏感，練習時最好先學會節奏，再學指法，學習進度更能事半功倍。

5 同伴與錄音是陪你練習的良伴

有同伴相互配合練習，或將節奏（或指法）錄音，再放出來配上自己的指法（或節奏）會增加練習的趣味。

6 用節拍器輔助練習

沒有節拍器，用口語數拍要比用腳數拍為佳。

用腳數拍子是傳統的方式，拍子是八分音符或十六分音符的對稱（偶數）拍點可以用此法，但遇切分拍或拖曳拍法（如上例）用唸與彈奏同時進行的方式，較容易分辨錯誤的所在而改進。

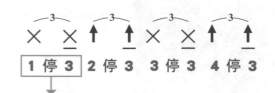

× × ↑ ↑ × × ↑ ↑

1 停 3 2 停 3 3 停 3 4 停 3

以第一拍為例，
唸 1 時，右手依譜例標示彈出 1 上方標示的 ×；
唸停時，右手暫停撥弦；
唸 3 時，右手依譜例標示彈 ×；
二、三、四拍觀念相同。

如何看吉他譜

吉他六弦譜（TAB）及和弦圖的看法

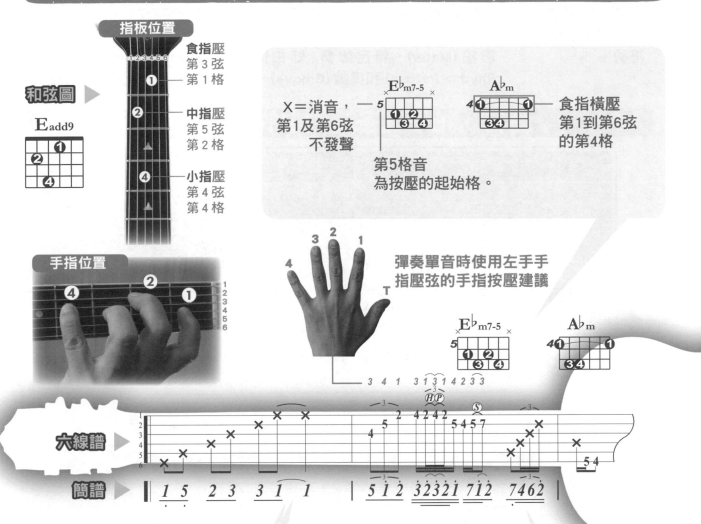

指板位置

食指壓
第 3 弦
第 1 格

和弦圖 ▶

E_{add9}

中指壓
第 5 弦
第 2 格

小指壓
第 4 弦
第 4 格

X＝消音，
第1及第6弦
不發聲

E^\flat_{m7-5}

第5格音
為按壓的起始格。

A^\flat_m

食指橫壓
第1到第6弦
的第4格

手指位置

彈奏單音時使用左手手
指壓弦的手指按壓建議

E^\flat_{m7-5}　　A^\flat_m

六線譜 ▶

簡譜 ▶ 1 5　2 3　3 1　1 ｜ 5 1 2　3 2 3 2 1　7 1 2　7 4 6 2 ｜

指法 Finger Style

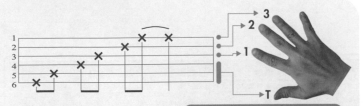

T負責 6、5、4 弦

又稱**分散和弦（Arpeggios）**，左手按好和弦
後，右手依六線譜上 X 記號，依序撥弦。本例
中為右手拇指撥 6 → 5 → 4 弦，3（食指）→ 2
（中指）→ 1（無名指）弦。

單音彈奏時

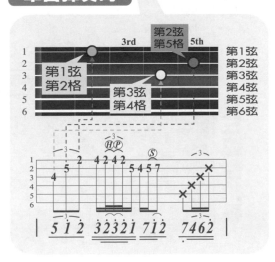

第2弦
第5格

第1弦
第2格

第3弦
第4格

第1弦
第2弦
第3弦
第4弦
第5弦
第6弦

5 1 2　3 2 3 2 1　7 1 2　7 4 6 2

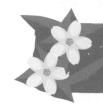

音符與拍子

音符 Note

用來比對各音相對音值的符號。

拍子 Beat / Time

計量節拍的基本單位。拍子所用的音值符號同音符。

在音樂的各個論述裡，也**常被用來替代**諸如：**速度 (Tempo)、節拍 (Meter)、特定節奏 (** 節拍節奏 Metrical Rhythm、節奏型態 Rhythm Pattern) 和律動 (Groove)…**等概念的代詞，讓人易生混淆。**

音符、拍子在各譜例中的標示方式

基本拍系

譜例 拍值	五線譜		簡譜		六線譜
4拍	𝅝 全音符	▬ 全休止符	1 – – –	0 – – –	
2拍	𝅗𝅥 二分音符	▬ 二分休止符	1 –	0 –	
1拍	♩ 四分音符	𝄽 四分休止符	1	0	
1/2拍	♪ 八分音符	𝄾 八分休止符	1	0	
1/4拍	♬ 十六分音符	𝄿 十六分休止符	1	0	

附點拍系

譜例 拍值	五線譜		簡譜		六線譜
2拍附點 (3拍)	♩. = ♩ + ♪	▬. = ▬ + 𝄽	2 – –	0 – –	
1拍附點 (1+1/2拍)	♩. = ♩ + ♪	𝄽. = 𝄽 + 𝄾	2 –	0 .	
1/2拍附點 (3/4拍)	♪. = ♪ + ♬	𝄾. = 𝄾 + 𝄿	2 .	0 .	

三連音拍系

譜例 拍值	五線譜		簡譜		六線譜
2拍 3連音	𝅘𝅥𝅘𝅥𝅘𝅥 ³	▬	2 2 2 ³	0 0	
1拍 3連音	𝅘𝅥𝅘𝅥𝅘𝅥 ³	𝄽	2 2 2 ³	0	
1/2拍 3連音	𝅘𝅥𝅮𝅘𝅥𝅮𝅘𝅥𝅮 ³	𝄾	2 2 2 ³	0	

簡譜記號的標示方式

延長拍記號

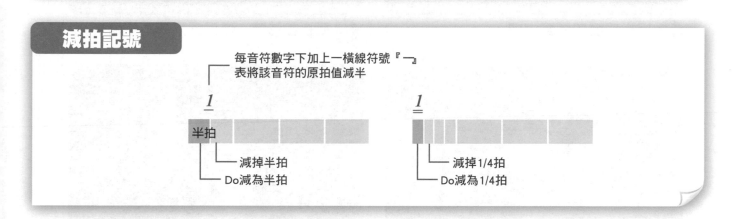

每一個『—』表延長前音符1拍

1 — — —

1拍	3拍

延長3拍

Do本身1拍

每一個『·』表延長前音符一半的拍值

1 ·

1拍	1/2拍		

延長1/2拍

Do本身1拍

『⌒』表連結兩音符，拍值為兩音拍值的總合

| 1 1 1 1 — |

1拍半	2拍半

第四個Do為兩拍

第三個Do為半拍

第二個Do為半拍

第一個Do為1拍

減拍記號

每音符數字下加上一橫線符號『—』表將該音符的原拍值減半

1

半拍			

減掉半拍

Do減為半拍

1

減掉1/4拍

Do減為1/4拍

變化音記號

〝#〞表將原音符升半音音高，〝♭〞表將原音符降半音音高。
〝♮〞表將升或降半音的符號回復到原音符音高。

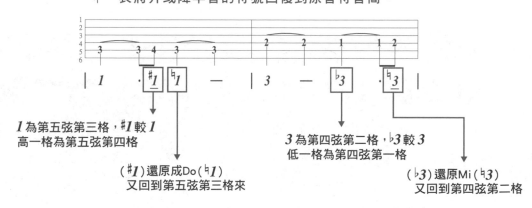

| 1 · #1 ♮1 — | 3 — ♭3 · ♮3 |

1為第五弦第三格，#1較1高一格為第五弦第四格

(#1)還原成Do(♮1)又回到第五弦第三格來

3為第四弦第二格，♭3較3低一格為第四弦第一格

(♭3)還原Mi(♮3)又回到第四弦第二格

『#』、『♭』等變化音記號的有效區域為一小節，另一小節即自動還原。

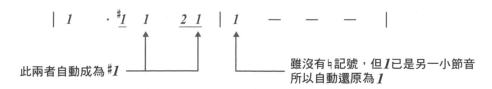

| 1 · #1 1 2 1 | 1 — — — |

此兩者自動成為#1

雖沒有♮記號，但1已是另一小節音所以自動還原為1

15

左手姿勢

① 拇指輕觸於琴頸中間。

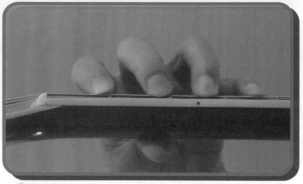

② 手指按弦時，儘量靠近琴桁（銅條）。

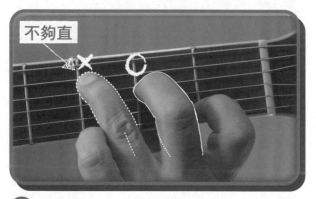

不夠直

③ 按和弦時，每個手指也儘量做到垂直於指板，靠近琴桁壓弦。

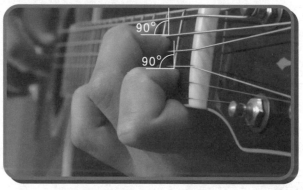

90°
90°

④ 指尖觸弦儘量與指板呈垂直，以免指腹觸碰到別條弦，會造成和弦彈奏時產生雜音。

右手姿勢

① 姆指、食指輕持 Pick，彈節奏時（圖左）Pick 尖端可露出多些。彈單音時，（圖右）Pick 尖端露得較短些。

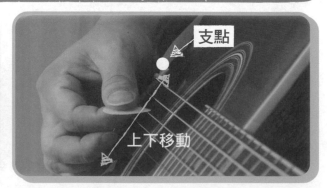

支點

上下移動

② 彈奏單音時，右手手腕可輕靠在琴橋上；除能使右手動作獲得一穩定支撐外，Pick 的撥弦也較易撥準所需撥之弦。

基礎樂理 I

音階篇

音階 Scale

一組樂音，依照音名（唱名），由低音往高音（上行），或由高音往低音（下行），階梯似地排列起來，稱為音階（Scale）。各調音階的各「唱音」鄰接音中 Mi 到 Fa 及 Ti 到 Do 間相差半音，其餘皆為全音；而各調各音名的鄰接音中，E 到 F 及 B 到 C 間相差半音，其餘皆為全音。

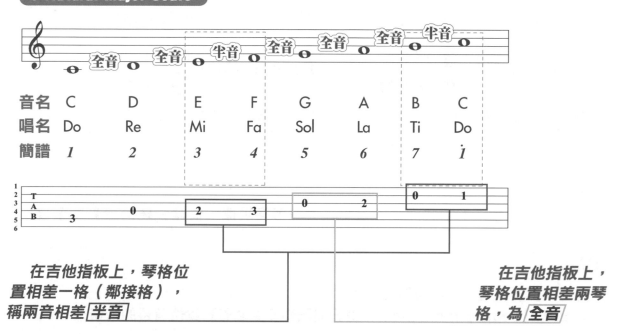

C Natural Major Scale

音名	C	D	E	F	G	A	B	C
唱名	Do	Re	Mi	Fa	Sol	La	Ti	Do
簡譜	1	2	3	4	5	6	7	i

在吉他指板上，琴格位置相差一格（鄰接格），稱兩音相差 半音

在吉他指板上，琴格位置相差兩琴格，為 全音

C 大調音階在吉他前三琴格上的位置

以白點標示來區分音的高低

白點打在5上方，表高音Sol

細	第1弦 E	③	④	⑤
	第2弦 B	⑦	①	②
	第3弦 G	⑤	⑥	
	第4弦 D	②	③	④
	第5弦 A	⑥	⑦	①
粗	第6弦 E	③	④	⑤

3rd 5th

白點打在5下方，表低音Sol

17

調號拍號小節與速度

調號 Key Signature

曲調的調性記號。
Example：Key：C，標示曲調性為 C。

拍號 Time Signature

藉由數學的分數表記，**每個小節有等同幾個（分子）單位音（分母）音值的等拍或不等拍拍子組合**。**先讀分子再唸分母。**

Example 1 4/4 四四拍（子）

每個小節有等同 **4** 個 **4** 分音符
音值的等拍或不等拍拍子組合

Example 2 6/8 六八拍（子）

每個小節有等同 **6** 個 **8** 分音符
音值的等拍或不等拍拍子組合

小節 Measure

與拍號拍子數相同的節拍組成，是呈現樂曲**節奏規律、情緒強弱**的**最基本單位**。

速度 tempo

決定**音樂實質快慢，情感與演奏難度**。
慣以 BPM（beats per minute）：**每分鐘演奏多少個等同單位音長的音值來表示。**

Example 1 ♩=72

四分音符為一單位音長，每分鐘演奏等同 72 個四分音符的音值。

Example 2 ♩=144

八分音符為一單位音長，每分鐘演奏等同 144 個八分音符的值。

音階練習 Ⅰ

　彈奏單音務必**養成六線譜、簡譜對照，嘴巴唱音**的習慣，不單能使記譜功能迅速提升，且聽音（音感）能力也能進步神速。

下撥（Down picking）與交替撥弦（Alternative picking）使用時機的建議：

① **四分音符** / 不論拍子快慢 **全下撥**

② **八分音符** / **＜＝ 80 下撥 ＝＞ 80 下上交替撥弦**

③ **拍長八分音符以下** / 不論拍子快慢都用**下上交替撥弦**

（練習一）小蜜蜂	*All Down picking*
（練習二）桃太郎	*All Down picking*
（練習三）Rock and Roll Style	*Alternative picking*

練習一 小蜜蜂 *All Down picking*

□ 表 Pick 向下撥弦，∨ 表 Pick 回勾撥弦，（ ）表括號中右手的下撥或回勾動作照做但不觸弦。

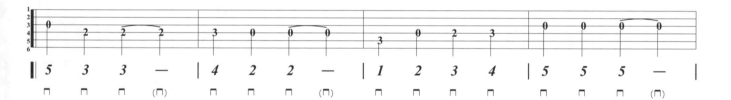

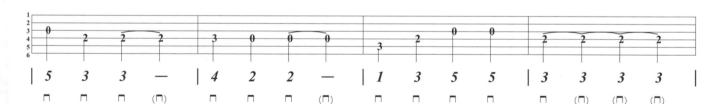

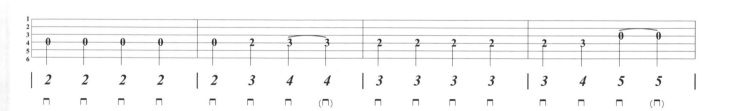

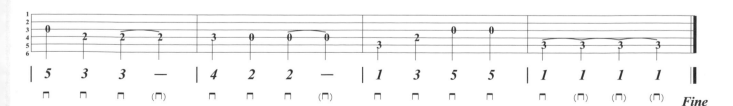

Fine

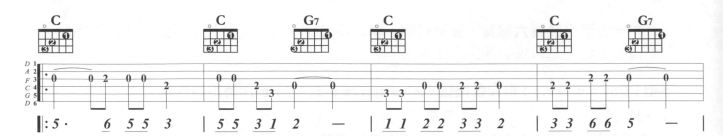

練習二 桃太郎 *All Down picking*

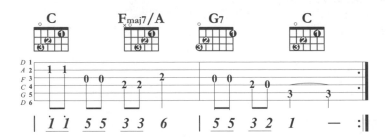

練習三 Rock and Roll Style *Alternative picking*

老師彈奏和弦伴奏，同學彈單音

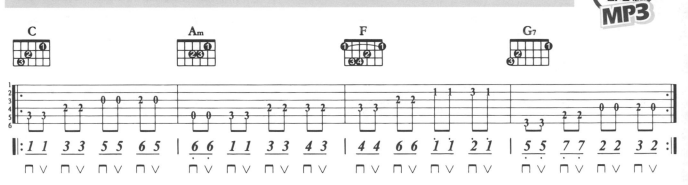

彈奏吉他時的左右手姿勢 I

節奏篇

空手撥彈時

● 輕撥六至四弦

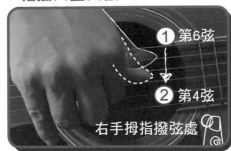

① 第6弦
② 第4弦
右手拇指撥弦處

● 以食指指尖輕撥三至一弦

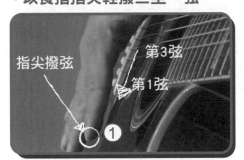

指尖撥弦
第3弦
第1弦
①

● 以食指指尖回撥三至一弦

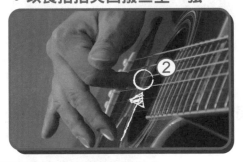

②

拿Pick彈時

● 撥弦時與弦成平行面，音色會較平均

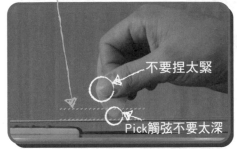

不要捏太緊
Pick觸弦不要太深

● 手腕帶動手臂自然擺動撥弦

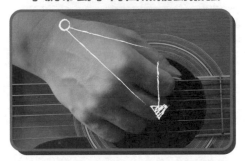

● 自然輕鬆做下，回撥弦動作

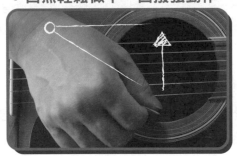

六線譜的節奏符號

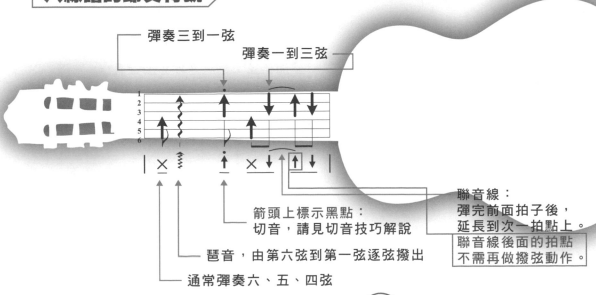

彈奏三到一弦
彈奏一到三弦

箭頭上標示黑點：
切音，請見切音技巧解說

聯音線：
彈完前面拍子後，
延長到次一拍點上。

聯音線後面的拍點
不需再做撥弦動作。

琶音，由第六弦到第一弦逐弦撥出

通常彈奏六、五、四弦

21

基礎樂理 Ⅱ

節拍節奏二、三事

節拍 Meter

強拍（音）、弱拍（音）重複循環的律動（Groove）組成。
第一個強拍（音）、第二個強拍（音）出現間的週期為一組節拍。

常見節拍有三種：

二拍子 (Duple Time)、三拍子 (Triple Time)、四拍子 (Quadruple Time)。
強、弱律動規律及常見拍號如下。

拍名	拍號	律動規律	
二 拍 子 Duple Time	$\frac{2}{4}$	**強** 弱	
三 拍 子 Triple Time	$\frac{3}{4}$	**強** 弱 弱	
四 拍 子 Quadruple Time	$\frac{4}{4}$	**強** 弱 **次強** 弱	

節奏 Rhythm

有重覆、循環特性。在拍號、速度界定的單位時間（通常是以一小節或其倍數），樂音節拍的強弱、長短、音色變化組合。

Example 1

Ⓐ 節拍	Ⓑ 節奏	Ⓒ 節奏	Ⓓ 節奏
強弱規律 沒有音高變化	加高低音頻差	多加和弦 （聲韻的融入）	加強音 (>) 切音 (‧)

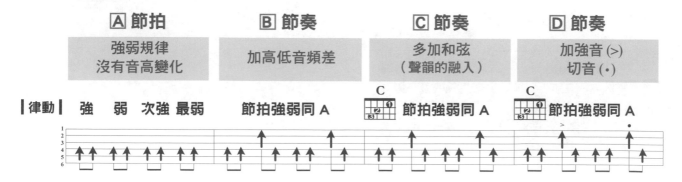

節奏型態 Rhythm Pattern

　　流行音樂中被最普遍依循的伴奏法則。源於**某樂風（Music Style）**經一段時間的積累、融合、被**多數人認同**（慣常適應）後，成"**型**"為該樂風的**節奏骨幹**（例如爵士樂的 Swing Feel，藍調 Suffle Feel、Triplet Feel …等。）。**也有再與其他樂風的節拍、律動、演奏手法結合**（例如**爵士、搖滾融合＝ Fusion Jazz；靈魂樂、靈魂爵士樂和節奏藍調融合成更富節奏性、適合跳舞＝ Funk**）**新伴奏彈法的可能。**

P.S. 如果你演奏的是**電吉他**的話，除了上述的元素之外，還得**再加進設定音色（Tone）這元素喔！**

律動 Groove

　　源於非裔美人的音樂術語，泛指**音樂演奏或任一音樂性表演即席激發出的動感。**

　　就演出者而言，援自合作者對各樂風的節拍、節奏型態認同，再依**演出當下的情緒渲染，**就節拍、旋律、和弦和聲的輕重、裝飾、音色變換…等技藝上做出**個人風格展現。**

　　在**聽者受眾端，**能**接收到**發聲端**速度穩定的節奏感並隨之融入搖擺，**又或（誘惑？）**懂聽者**在**細聽**時知道演奏其中不僅有**小小變化的驚喜、**對演出內容**讚嘆連連，**So groovy！

　　以下各小節，由**基礎的 8 Beats 節拍**出發，因循**新樂風衍生的律動，**伴以**不同的節拍、伴奏手法的演進譜例。**

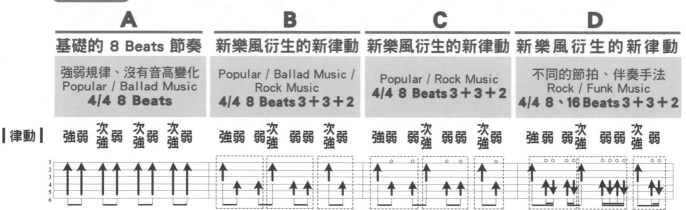

　　一般人都以為，能刷得一手好節奏才是操縱節拍節奏律動的表徵，但！其實不然。
　　一串音符除了是悠揚樂音的展現外，更得對音符的長短輕重、抑揚頓挫掌控得宜；要讓人也能隨之搖擺、熱血沸騰，更是門深奧的節奏學問。
　　所以才有一說：**能夠彈出一段好吉他獨奏的人，節奏感也一定很強！**

　　以下各樂風的節奏、指法伴奏型態不是單一、更非如各篇所羅列的彈奏方式才是該樂風樂感的選擇，僅是便於學習者在初習吉他時能概略理解該樂風的節奏風貌參考。畢竟願多方涉略、多採各家之長，才能使自己的彈奏更趨於完美啊！

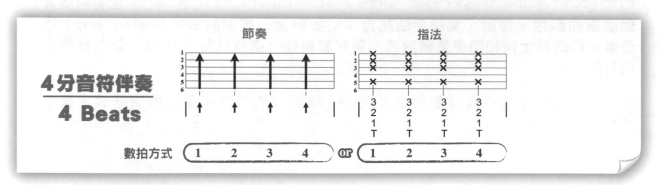

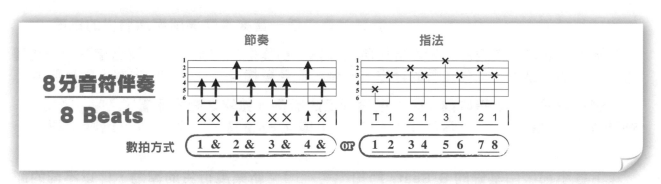

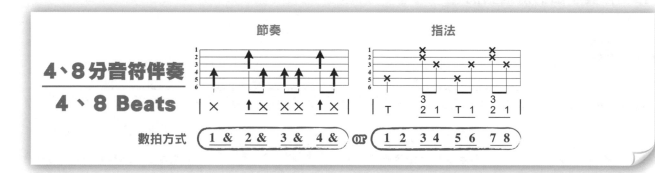

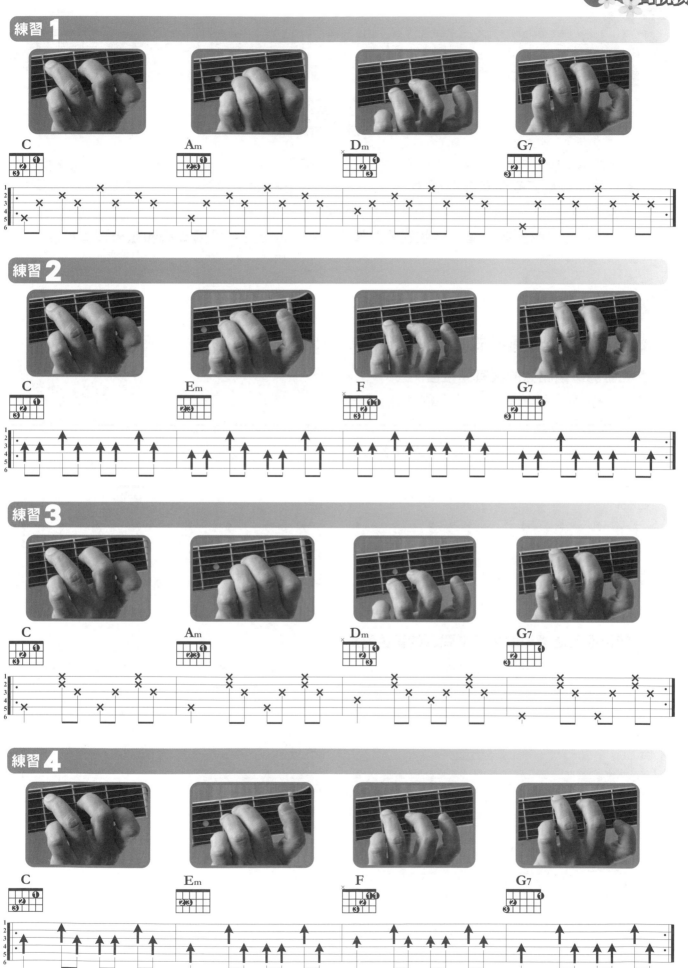

桃太郎

在彈奏之前

手機掃瞄
動態曲譜

在《彈奏之前》篇中曾說，「"初學吉他有氣力不足、怕手痛"這樣困擾的人，可考慮用**"將各弦調降全音來降低琴弦張力"**，作為學習過渡期的替代方案」。這首歌原曲的調性剛好是 B♭ 調，就可以用上述的方式來作為入門起手式。

請先將吉他**各弦調降全音，將弦的張力降低**之外，也恰好可以**用 C 調和弦來彈**這首歌。

Part 1 節奏

認識 4 Beats 伴奏模式 （以四分音符為節拍單位，在一小節中刷四個節拍單位）

❶ **先確認每個和弦的根音弦位置。**

· 每拍從和弦根音弦開始下刷到第一弦。

· 節拍器設定為 60 拍子。[60 bpm（Beats per minute），譜記方式為 ♩= 60]。

· 跟著節拍器的節拍聲響，正確的刷出平穩的 4 Beats 節拍。

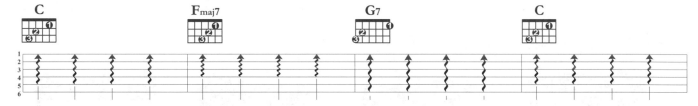

❷ **節拍穩定之後再刷出高低聲部的音色差別。**

· 從和弦根音弦刷到第四弦稱為蹦（譜記為 ╳），第三行刷到第一弦稱為恰（譜記為 ↑）。

· 這首曲子很簡單，將原本的第一跟第三拍改刷 ╳、第二跟第四拍刷 ↑。

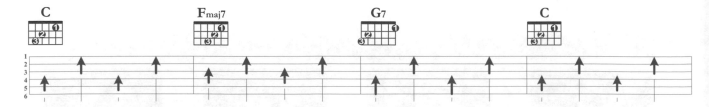

Part 2 旋律

熟悉 C 大調音階吉他前三琴格音

以白點標示來區分音的高低

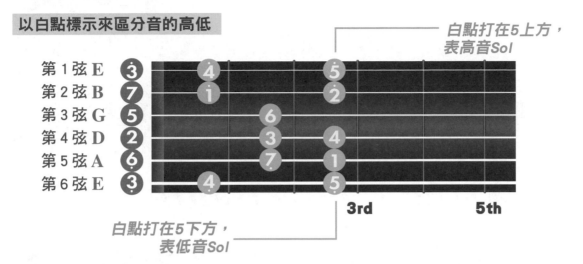

白點打在5上方，表高音Sol

白點打在5下方，表低音Sol

3rd　　　　5th

❶ 前奏（從低音 Sol 到中央音 Sol）是 **8 度音程音階練習**的範例。從第六弦的第三格到第三弦的空弦音。

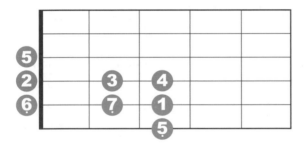

❷ 間奏（從中音 Do 到到高音的 Sol）是 **C 大調全音部練習**。從第五弦的第三格音到第一弦的第三格音。

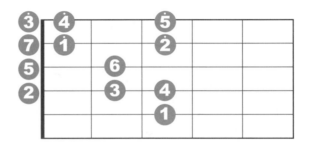

Part 3 和弦和聲

指型相近的三個和弦

❶ C 和弦變換 Fmaj7 和弦時，食指不用移動。

❷ Fmaj7 和弦變換 G7 和弦時，食指跟中指的擴張要變大一些。

❸ G7 和弦變換 C 和弦時，食指跟中指的擴張度縮小。

❹ Fmaj7 / A 和弦是轉位和弦。有關於轉位和弦的組成原理後面章節會提到。

桃太郎

歌曲資訊 ///　＊本曲採自日本童謠《桃太郎》，客語歌詞由賴奕守所填。

詞／賴奕守　　曲／岡野貞一　　曲風／Ballad

♩=112　　KEY/B♭　　CAPO/0　　PLAY/C
（各弦調降全音）

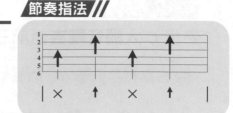

節奏指法 ///

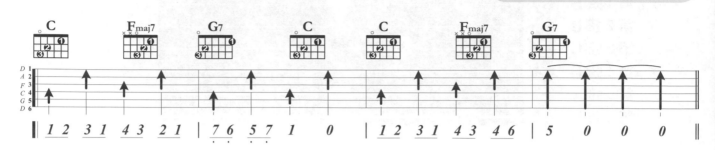

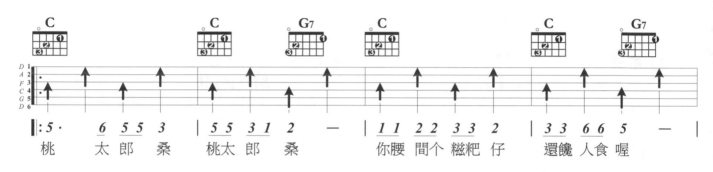

桃　　太郎桑　桃太郎桑　　　你腰 間个 糍粑 仔　　還饞 人食 喔

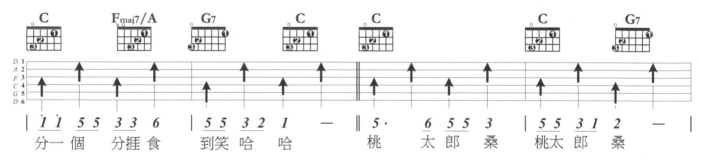

分一 個　分揰 食　到笑 哈 哈　　　桃　　太 郎 桑　桃太郎 桑

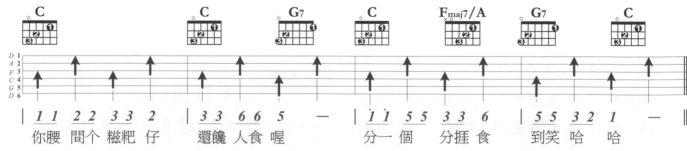

你腰 間个 糍粑 仔　　還饞 人食 喔　　分一 個　分揰 食　到笑 哈 哈

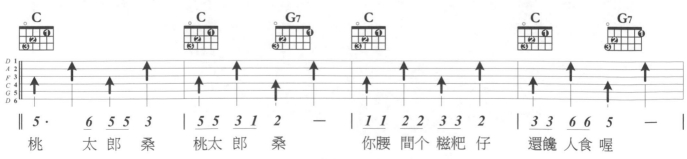

桃　　太 郎桑　桃太郎 桑　　　你腰 間个 糍粑 仔　　還饞 人食 喔

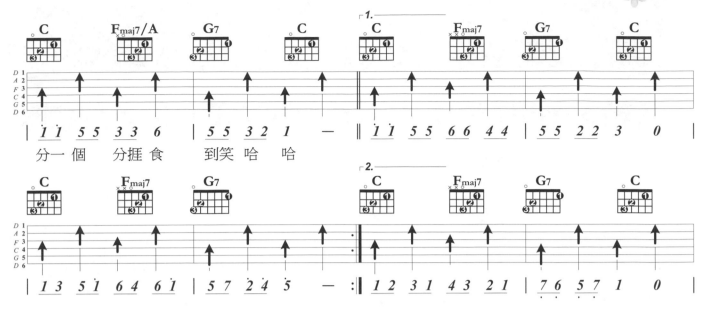

分一個　分�` + ` 食　到笑哈哈

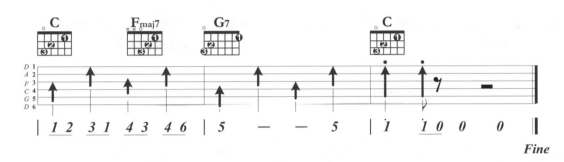

Fine

歌曲歌譜段落看法

歌曲刊頭資訊介紹

- ● 本曲線上影音示範
- ● 本曲曲名
- ● 本曲曲風

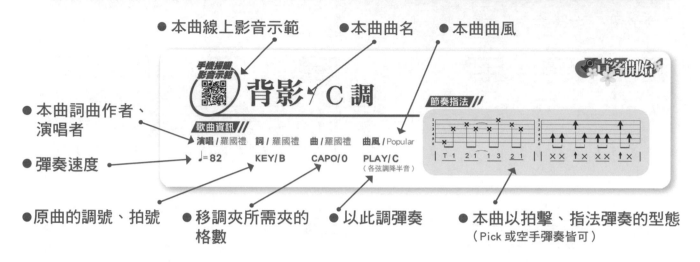

- ● 本曲詞曲作者、演唱者
- ● 彈奏速度
- ● 原曲的調號、拍號
- ● 移調夾所需夾的格數
- ● 以此調彈奏
- ● 本曲以拍擊、指法彈奏的型態（Pick 或空手彈奏皆可）

● 彈奏之前：位於歌曲曲譜前兩頁，提示歌曲之彈奏重點與技巧。

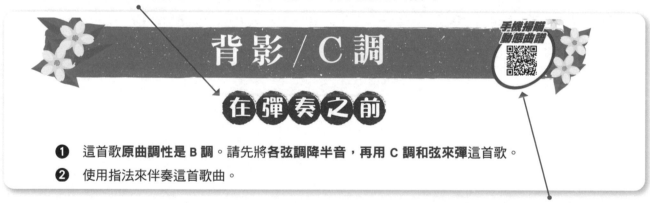

背影／C 調

在彈奏之前

❶ 這首歌原曲調性是 B 調。請先將**各弦調降半音，再用 C 調和弦來彈**這首歌。

❷ 使用指法來伴奏這首歌曲。

● 本曲線上動態曲譜影音示範

各式標記說明

反覆記號

標示反覆起點的記號。如果數個小節被反覆記號（ ‖: :‖ ）夾起，
就重複彈奏兩個反覆記號當中的小節。

進行方式 A→B→C→D→A→B→C→D　　進行方式 A→B→C→D→B→C→D

1 號括號／2 號括號

重複彈奏反覆記號時，來到相同的地方，第一次彈奏「1 號括弧」（┌1.────）的
部份，第二次時跳過 1 號括弧，彈奏「2 號括弧」（┌2.────）的部份。

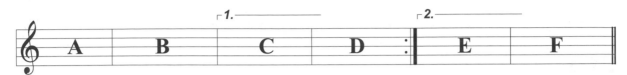

進行方式 A→B→C→D→A→B→E→F

D.S. 或 %

表示回到前面 % 記號的意思。

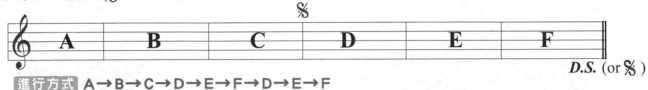

進行方式 A→B→C→D→E→F→D→E→F

To ⊕ (to Coda)

在曲子結束的部份，僅僅在最後結尾的地方稍作改編時所使用的記號。從
譜上方的 ⊕ 直接跳到下個在譜下方標示 ⊕ 記號的部份。

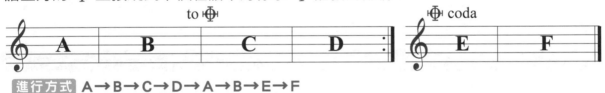

進行方式 A→B→C→D→A→B→E→F

D.C.

從 D.C. 的位置反覆到曲子開頭開始演奏。

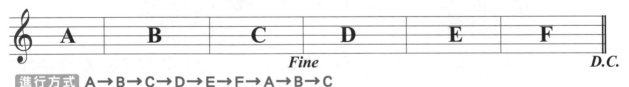

進行方式 A→B→C→D→E→F→A→B→C

Fine

表示曲子結束。結束小節複縱線上的 ⌒ 也是結束的意思。

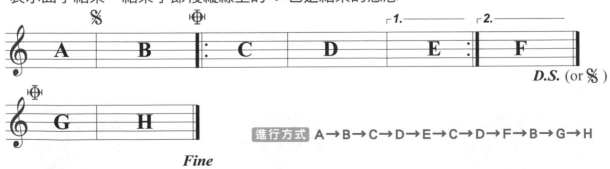

進行方式 A→B→C→D→E→C→D→F→B→G→H

Fine

經常這些反覆記號都會相互結合來使用。

使和弦變換流暢的方法

手機掃瞄
線上影音

「手指老是不聽使喚，和弦總是換不順？」和弦要換得流暢，你需注意以下幾件事。

壓弦時

指尖靠近琴衍壓弦，指力夠將弦壓靠琴衍上右手撥弦後不發出雜音就好。

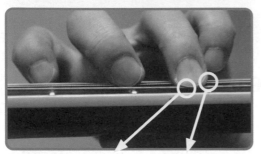

● 不需讓弦貼到指板 ● 手指靠近琴衍壓弦

拇指指根和中指指根約略「對立」，便於所有手指平均施力。

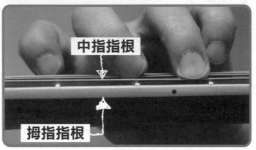

中指指根

拇指指根

● 拇指指根、中指指根約略對立

換和弦時　　手指和手腕的力量暫時放鬆

變換和弦時，手指手腕仍用力，會使手指關節僵硬，靈活度會降低。放鬆按弦手指和手腕不用力，等移動的手指就定位後再使勁不遲，也可減少手指的疼痛。

兩和弦同位格不動

C ←——→ **Am**

同位格不需換指

只移動無名指即可

指型接近的和弦

A 完全相同型

Am ←——→ **E**

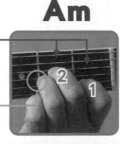

保持指型交互變換到

因為不論是指法或節奏彈奏都是先撥低音部（四、五、六弦），先換好低音部讓你較能〝安心〞且有緩衝時間來完成高音部（一、二、三弦）的按弦。

B 近似和弦型

Am ←————————→ **Dm**

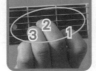

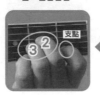

食指為支點，保持無名指、中指指型，先換為

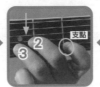

再移食指成為

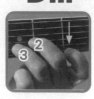

在亞維儂橋上

在彈奏之前

這首歌原曲調性是 D 調。請先將**移調夾夾第二琴格，再用 C 調和弦來彈**這首歌。

Part 1 節奏

認識 8 Beats 伴奏模式（以四分音符為節拍單位，在一小節中刷八個八分音符）

❶ 先確認每個和弦的根音弦位置。

- 每拍從和弦根音弦開始下刷到第一弦。
- 節拍器設定為 60 拍子。[60 bpm（Beats per minute），譜記方式為 ♩ = 60]。
- 跟著節拍器的節拍聲響，正確的刷出平穩的 4 Beats 節拍。
- 4 Beats 節拍熟悉之後，**延伸刷出 8 Beats 伴奏模式**。

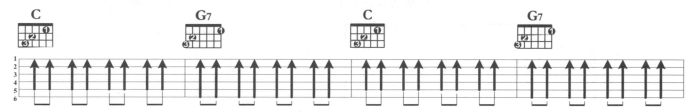

❷ 節拍穩定之後再刷出高低聲部的音色差別。

- 從和弦根音弦刷到第四弦稱為蹦（譜記為 X），第三行刷到第一弦稱為恰（譜記為 ↑）。
- 這首曲子很簡單，將原本每拍**前半拍改刷 X、每拍後半拍刷 ↑**。

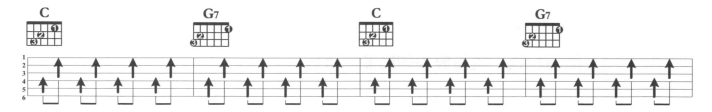

❸ 和弦用的雖然簡單。但有一拍換一個和弦的時候，請特別注意節拍的穩定性！

熟悉 C 大調音階吉他前三琴格音高音 Do 到高音 Sol

以白點標示來區分音的高低

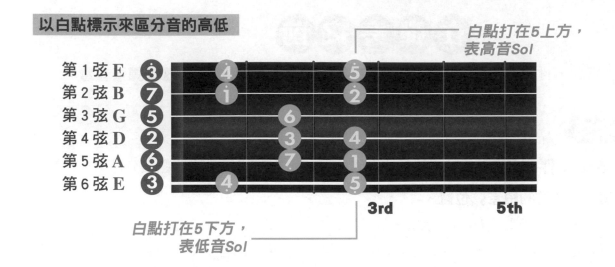

1. **前奏**（從 Ti 到高音 Sol）。
 從第二弦的空格音到第一弦的第三琴格音。

2. **間奏沿用前奏的大部分用音。**
 注意其中的小變化就好。

只使用了兩個和弦，就是變換的時間間隔較小。

在亞維儂橋上

歌曲資訊 ///　*本曲採自西洋民謠《在亞維儂橋上》，客語歌詞由賴奕守所填。

詞 / 賴奕守　　曲 / 民謠　　曲風 / Ballad

♩ = 90　　　KEY / D　　CAPO / 2　　PLAY / C

節奏指法 ///

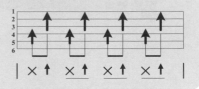

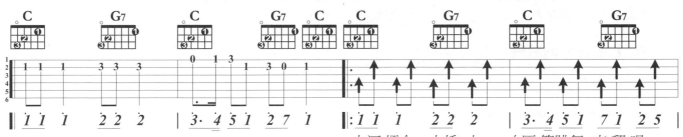

1st GT Rhythm 同第二列 1~2小節　*2nd GT Solo* 如上　　　　大河 壩个　大橋　上　　　𠊎 等跳舞 來 翻 唱

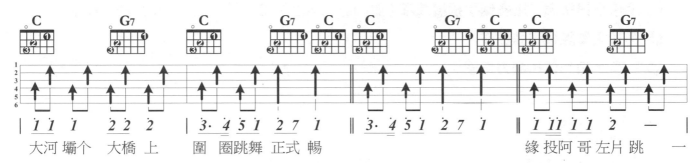

大河 壩个　大橋　上　　圍 圈跳舞 正式 暢　　　　　　緣 投阿哥 左片 跳　　一

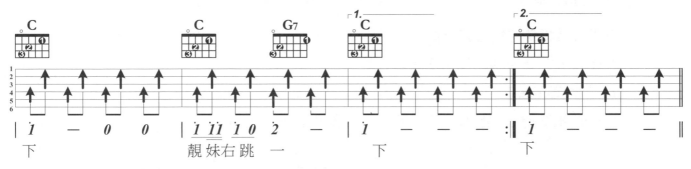

下　　　　靚 妹右跳 一　　下　　　　　　　　下

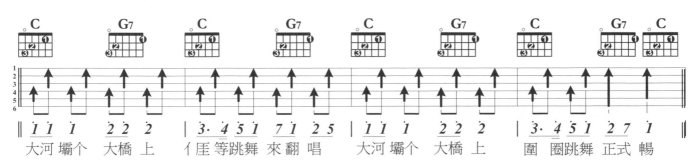

大河 壩个　大橋　上　　𠊎 等跳舞 來 翻 唱　　大河 壩个　大橋　上　　圍 圈跳舞 正式 暢

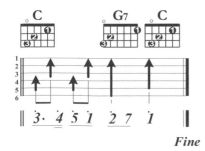

Fine

春神來了

手機掃瞄
動態曲譜

在彈奏之前

進入和弦學習的關鍵時刻，出現了同一個**手指必須橫按兩條弦（F 和弦）**的情況發生。遇到這樣的和弦按法時，有以下幾點重點供您參考。

封閉和弦按緊的訣竅

在實際操作前 ... ：

① **先不發力**，讓手指放鬆。

② **看著譜上的和弦圖**找出手指該按的位置。

③ 反覆**規律按壓**，讓各個手指觸弦感（肌肉記憶慣性）**成 "型"**（所按和弦的 "樣子"）。

④ **再加入實際換和弦動作**。

⑤ 所有**手指到位再發力**按壓。

Part 1 **節奏**

認識 4 Beats 伴奏模式 （以四分音符為節拍單位，在一小節中刷四個節拍單位）

① **先確認每個和弦的根音弦位置。**

- 每拍從和弦根音弦開始下刷到第一弦。
- 節拍器設定為 60 拍子。[60 bpm（Beats per minute），譜記方式為 ♩= 60]。
- 跟著節拍器的節拍聲響，正確的刷出平穩的 4 Beats 節拍。

② **節拍穩定之後再刷出高低聲部的音色差別。**

- 從和弦根音弦刷到第四弦稱為蹦（譜記為 X），第三行刷到第一弦稱為恰（譜記為 ↑）。
- 這首曲子很簡單，將原本的第一跟第三拍改刷 X、第二跟第四拍刷 ↑。

Part 2 旋律

熟悉 C 大調音階吉他前三琴格音

❶ **前奏**（從中央音 Do 到 La）**是 8 度音程以內音階練習**的範例。從第五弦的第三格到第三弦第二格音。

❷ 間奏內容跟前奏的第四小節到第七小節同。不過重複了兩次共 8 小節。

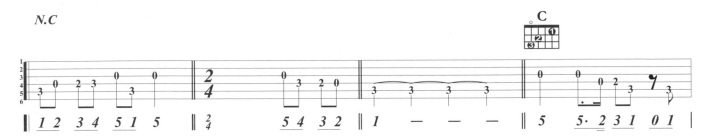

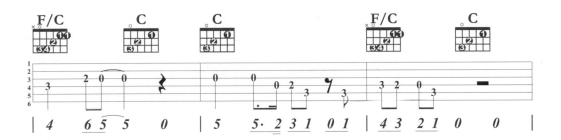

Part 3 和弦和聲

指型相近的三個和弦

❶ 和弦與和弦變換時，食指能不移動的就不用移動。

❷ **F/C 和弦稱為轉位和弦**。

春神來了

歌曲資訊 /// *本採自西洋民謠《春神來了》，客語歌詞由賴奕守所填。

詞 / 賴奕守　　曲 / 馬里·納特修斯　　曲風 / Ballad

♩= 120　　KEY / C　　CAPO / 0　　PLAY / C

節奏指法 ///

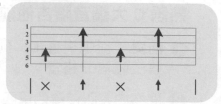

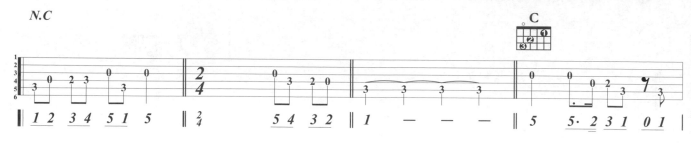

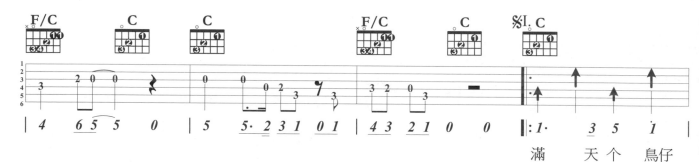

滿　天　个　鳥仔

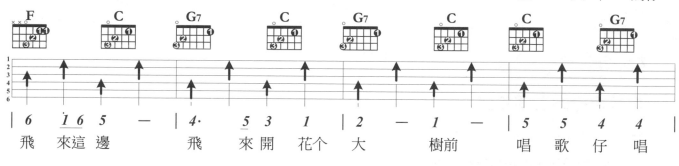

飛　來這邊　　飛　來開花个　大　樹前　唱歌仔唱

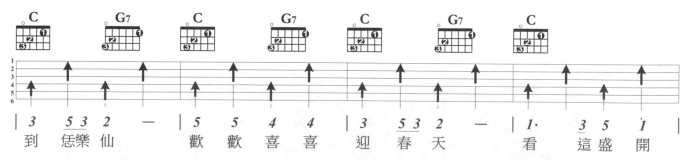

到　恁樂仙　　歡　歡喜喜迎春天　　看　這盛開

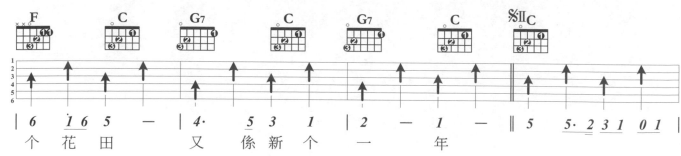

个　花田　又　係新个　一　年

(38)

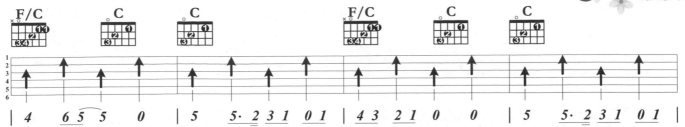

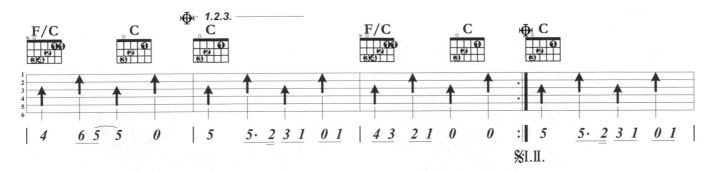

Fine

39

彈奏吉他時的左右手姿勢 Ⅱ

指法篇

右手姿勢

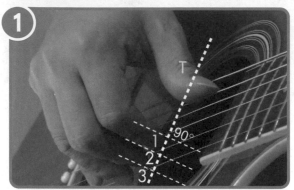

右拇指負責彈六、五、四弦，食指、中指、無名指與各弦呈 90°。

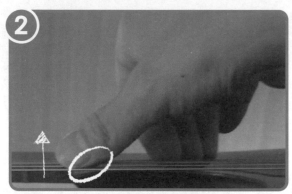

拇指以指甲與指腹外側撥弦。

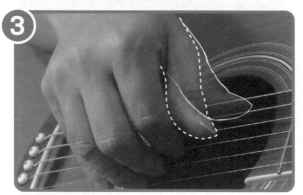

拇指撥弦後置於其餘手指之前。

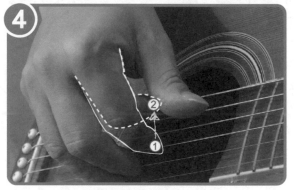

各指用第一關節帶動指尖觸弦（①）。撥弦後，將手指暫停於拇指後（②）。

指法 Fingerstyle

又稱分散和弦（Arpeggios）左手按好和弦後，右手依序將和弦內音彈出。

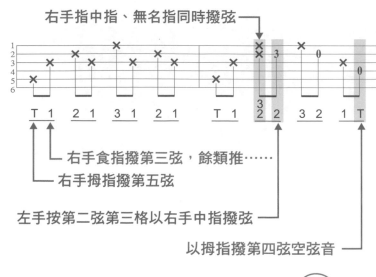

右手指中指、無名指同時撥弦

右手食指撥第三弦，餘類推……

右手拇指撥第五弦

左手按第二弦第三格以右手中指撥弦

以拇指撥第四弦空弦音

T = 拇指 / 彈奏和弦主音（根音）通常彈奏四、五、六弦。

1 = 食指 / 通常彈奏第三弦

2 = 中指 / 通常彈奏第二弦

3 = 無名指 / 通常彈奏第一弦

指法該撥彈的 Bass 弦位置

和弦主音

C 和弦的構成是由 C 這個音發展而成，我們就稱 C 和弦的主音為 C。

彈奏指法時，右手拇指要彈和弦的主音，作為低音的伴奏。

例如：彈 C 和弦時右手拇指需彈左手按壓的第五弦第三格主音 C。又如彈 Am 和弦時右手拇指需彈第五弦空弦的主音 A。

吉他指板前五琴格的音名圖

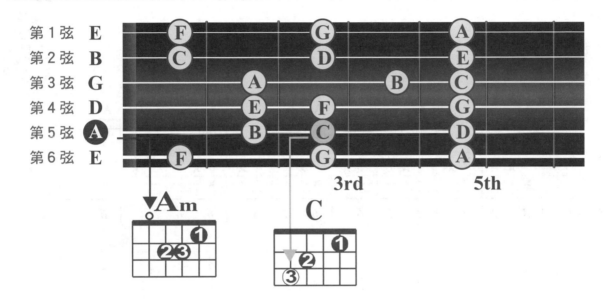

簡老師的和弦主音快速記憶法

前三琴格 **C 調和弦**，除 **Bdim** 外，按好和弦後，**左手中指**（和弦圖反白標示的位置）**上一條低音弦**。

和弦	C	Dm	Em	F	G7	Am	Bdim7
級數	I	IIm	IIIm	IV	V7	VIm	VIIdim
和弦六弦譜	C	Dm	Em	F	G7	Am	Bdim7
組成音	①3 5	②4 6	③5 7	④6 1	⑤7 2 4	⑥1 3	⑦2 4
備註	▲ 和弦的根音所在弦		✕ 該弦不可撥弦			組成音欄○中的簡譜符號表該和弦的主音唱名	

記下 6/5/4 弦空弦音音名與半音階

練習目的

① 記住六、五、四弦空弦音音名

和弦	主（根）音	位置
Am	A	第 5 弦空弦
Dm	D	第 4 弦空弦
Em	E	第 6 弦空弦

② 練習「指型接近型」和弦的變換

Am、Dm、E 和弦的指型按法是很接近的。

③ 認識半音階

兩音相差全音時，兩琴位格間有一半音。如本曲升 Sol(#5) 即位於第三弦空弦 Sol(5) 與第三弦第二格 La(6) 間的第二弦第一格。曲中 #5 和 6 都用小指按法，藉此練習小指指力和靈活度。

練習曲

愛的羅曼史

曲風 / Soul Ballad　♩/60　節奏指法 /
KEY / Am 3/4　CAPO / 0
PLAY / Am

手機掃瞄，動態曲譜

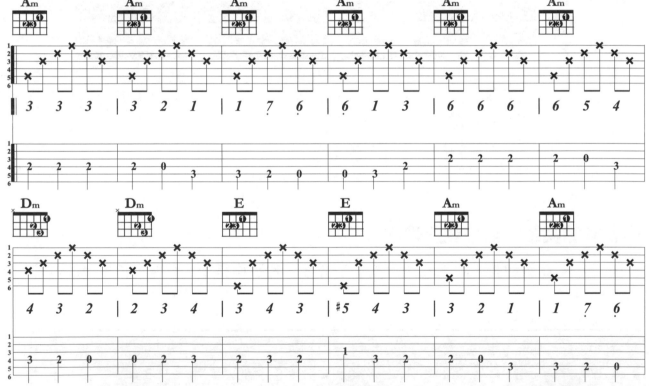

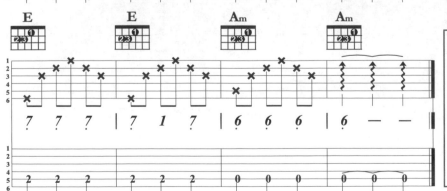

PLAY MEMO

● 節奏　▲ 和聲、樂理　■ 旋律

① 以四分音符為節拍單位，每分鐘演奏60個四分音符（♩＝60 4/4）的三四拍（8 Beats）伴奏練習曲。

② 觸弦輕柔是三拍子歌曲的特性，請記住了！

搥 / 勾 / 滑弦

搥弦 Hammer-On　譜例記號 Ⓗ

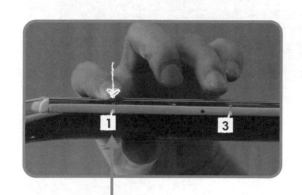

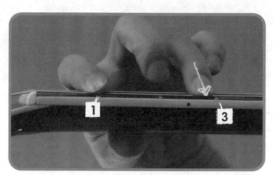

Step ❶ 左手手指按較低音位格

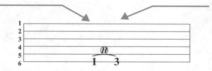

Step ❷ 右手撥弦後，由左手另一手指做下搥動作產生較高音位格音

做搥弦動作時原按低音格的手指自始至終都不需放弦。
搥弦需將手指以正向向下方式向指板方向下搥，效果才好。

勾弦 Pull-Of　譜例記號 Ⓟ

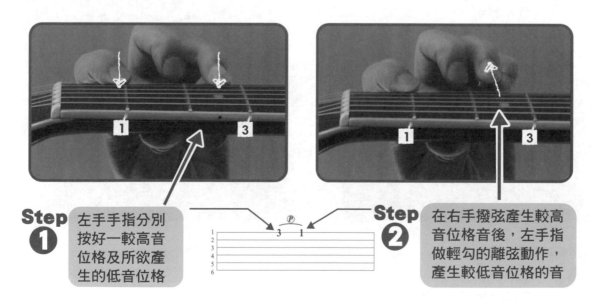

Step ❶ 左手手指分別按好一較高音位格及所欲產生的低音位格

Step ❷ 在右手撥弦產生較高音位格音後，左手指做輕勾的離弦動作，產生較低音位格的音

勾弦需將手指輕往下方勾弦，效果較佳，但需注意，
不要觸動到其他弦。

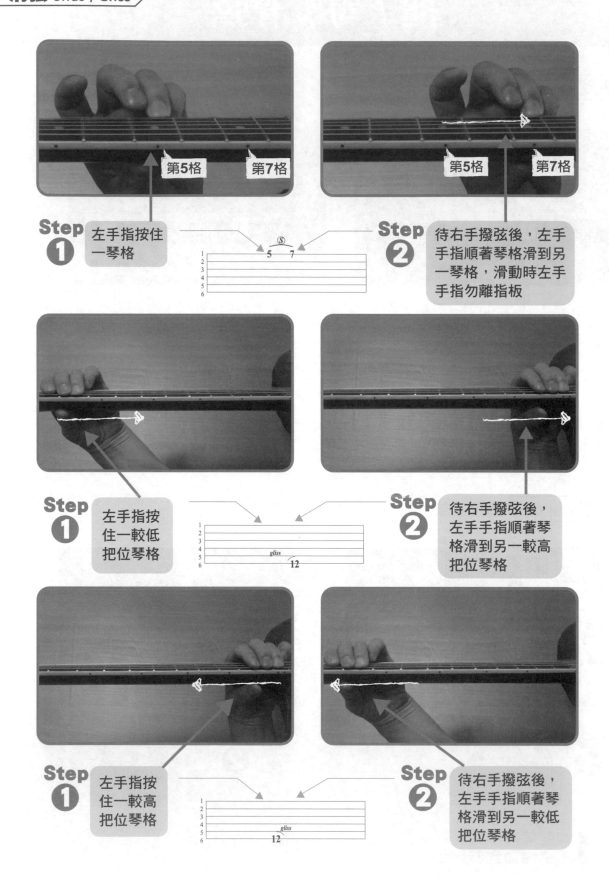

Step ① 左手指按住一琴格

Step ② 待右手撥弦後，左手手指順著琴格滑到另一琴格，滑動時左手手指勿離指板

Step ① 左手指按住一較低把位琴格

Step ② 待右手撥弦後，左手手指順著琴格滑到另一較高把位琴格

Step ① 左手指按住一較高把位琴格

Step ② 待右手撥弦後，左手手指順著琴格滑到另一較低把位琴格

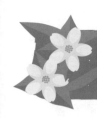

切分拍與先行拍

在這課程前，我們所使用的節奏、拍子，多半是由是四分、八分、十六分音符所組合而成的定型節奏型態，節奏性比較平和。

為了**使節奏的律動更富於變化**，在此介紹流行音樂中**兩種常用的節拍技巧：切分拍與先行拍。**

切分拍 任何能阻斷原節奏、節拍規律的手法。
連結弱、強拍（使用連音線），製造不同於原節拍強弱律動的節拍衝突。

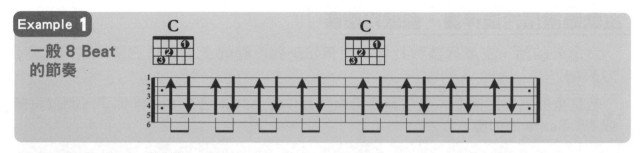

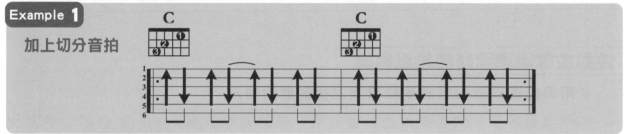

先行拍 連音線的觀念延伸，用在一段樂句（或小節）之前，先搶半拍進來用。將連音線連結前小節最後一個拍點及次小節的第一拍點。

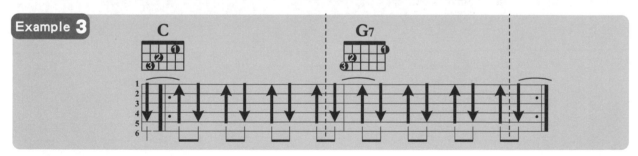

酷吧！那…先行拍和切分拍一起用的話…

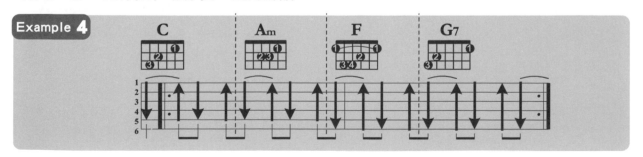

主副歌的伴奏概念

何謂主歌、副歌？

一般而言，一首歌在創作之時，作者會將曲意的歌詞（或曲），分成兩大段落，前半段我們就稱是主歌，後半段叫副歌。

通常，沒有特殊的意外，**"整首歌反覆唱最多次的那段，就是副歌"**。另一段就是主歌囉！

主歌通常用指法伴奏，副歌用節奏

沒意外的話，主歌應該較抒情，用指法來彈。副歌多是激情狂濤，就用節奏用力來刷。

若是全曲都採用節奏，主歌就使用刷弦動作較少的 4 或 8 Beats 節奏，副歌再轉 8 或 16 Beats 的節奏。

注意主歌轉副歌時的拍感掌握

"用節拍器或數拍方式多練幾次主接副歌的地方"

初學者最容易犯的毛病就是整首歌前、後的彈奏速度不一，到副歌段都會比主歌的速度快，這是大忌。

若再遇主歌和副歌節拍不同時，譬如節奏型態是 Soul 的歌曲，主轉副歌通常是 Slow Soul 轉 Double Soul（8 或轉 16 Beats）能彈得好的人並不多，唯有多加練習才能掌握節奏的穩定性。

背影

在彈奏之前

❶ 這首歌**原曲調性是 B 調**。請先將**各弦調降半音，再用 C 調和弦來彈**這首歌。

❷ 使用指法來伴奏這首歌曲。

❸ 在低音聲部的伴奏上，**拇指**所負擔的變化很小，**僅以和弦主音作為低音聲部的伴奏。**

由此可見，這應該是一首**四平八穩、情緒波動比較小的歌曲**。所以，如果副歌要用節奏伴奏的時候，也得注意節奏強弱的均勻分配，別彈得太激情了。

❹ 略有激情的伴奏部分是**在高音弦上用切分拍指法**的表現。可以參考這首歌前的 "切分拍與先行拍" 中的解釋。

Part 1 節奏

認識 8 Beats 伴奏模式

❶ **先確認每個和弦的根音弦位置。**

· 每拍從和弦根音弦開始下刷到第一弦。

· 節拍器設定為 60 拍子。[60 bpm（Beats per minute），譜記方式為 ♩= 60]。

· 將節拍器的節拍聲響改設定為 60 拍子 8 Beats，跟著節拍器的節拍聲響，正確的彈奏出平穩的 8 Beats 指法。

· 彈奏指法時**注意切分拍子的拍準**要抓好。

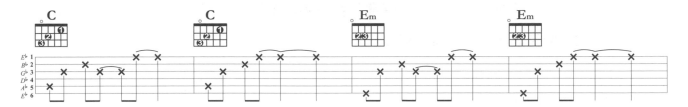

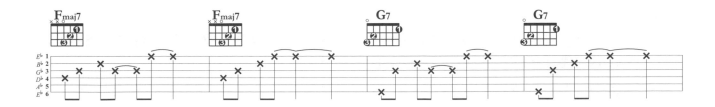

② 指法彈奏穩定之後再嘗試加入節奏的彈法。

- 從和弦根音弦刷到第四弦稱為蹦（譜記為 X），第三行刷到第一弦稱為恰（譜記為 ↑）。

- 這首曲子原曲是用指法伴奏。如果要用節拍伴奏的話，會是在**副歌才使用節奏**。低音聲部不應該過度用力，讓整個**節奏力度保持平穩的 4/4 拍常態強弱狀態（強、弱、次強、最弱）**即可。

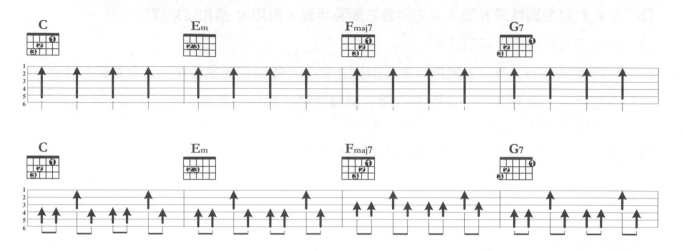

Part 2 旋律

使用前三琴格的 C 大調音階彈奏歌曲的前奏跟間奏。

① 雖然跟之前的音階彈奏位置相同，大都是前三琴格的 C 大調音階，遇有**超過前三琴格的音就請用小指（滑弦音例外）**。但是這首歌的旋律音程跳動很大、所以跳弦的動作很多，得小心才不會撥錯琴弦。

② 前、間奏有**雙吉他**出現，可以考慮**請老師又或者是同伴幫你作伴奏**，然後好好**練習前、間奏**的音階部分。

③ 間奏中有使用**滑弦**的地方得特別**留意左手的運指方式**。

④ 注意**捶弦前後的兩音彈音量要平均**。

Part 3 和弦和聲

① 歌曲的和弦使用並不多，而且有循環性，應該能夠輕鬆應付。

② 使用的和弦變多了，總**共有六個和弦**，而這 6 個和弦也**是大調中所常用的。練熟**他們之後**就算是已經掌握彈唱初步所需的所有和弦**。

③ 有**食指**需要**封兩條弦**的 F 和弦出現。請記得是用靠近拇指側的食指側面位置按壓。

背影

歌曲資訊 ///

演唱 / 羅國禮　詞 / 羅國禮　曲 / 羅國禮　曲風 / Popular

♩ = 82　　KEY / B　　CAPO / 0　　PLAY / C
（各弦調降半音）

節奏指法 ///

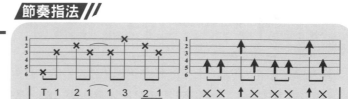

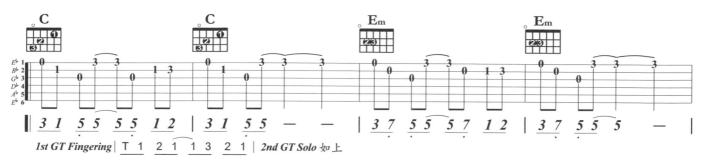

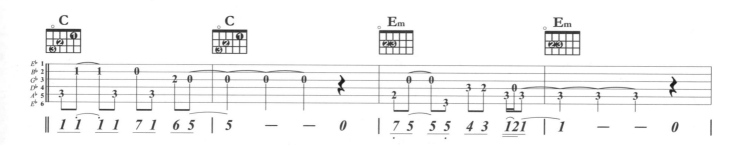

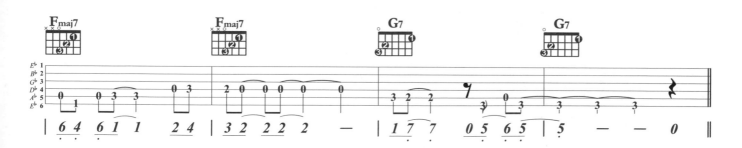

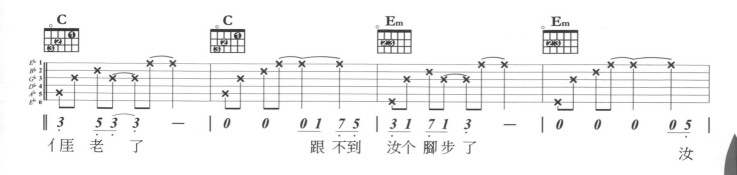

𠊎 老 了　　　　　　跟 不 到 汝 个 腳 步 了　　　　　　　　　　汝

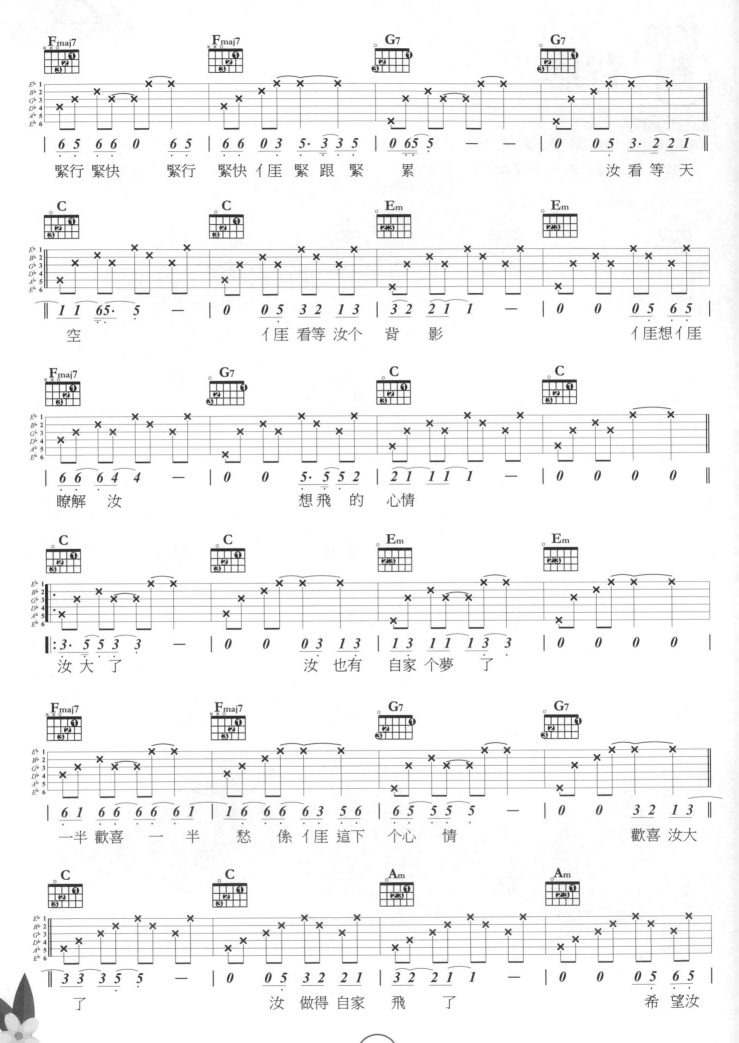

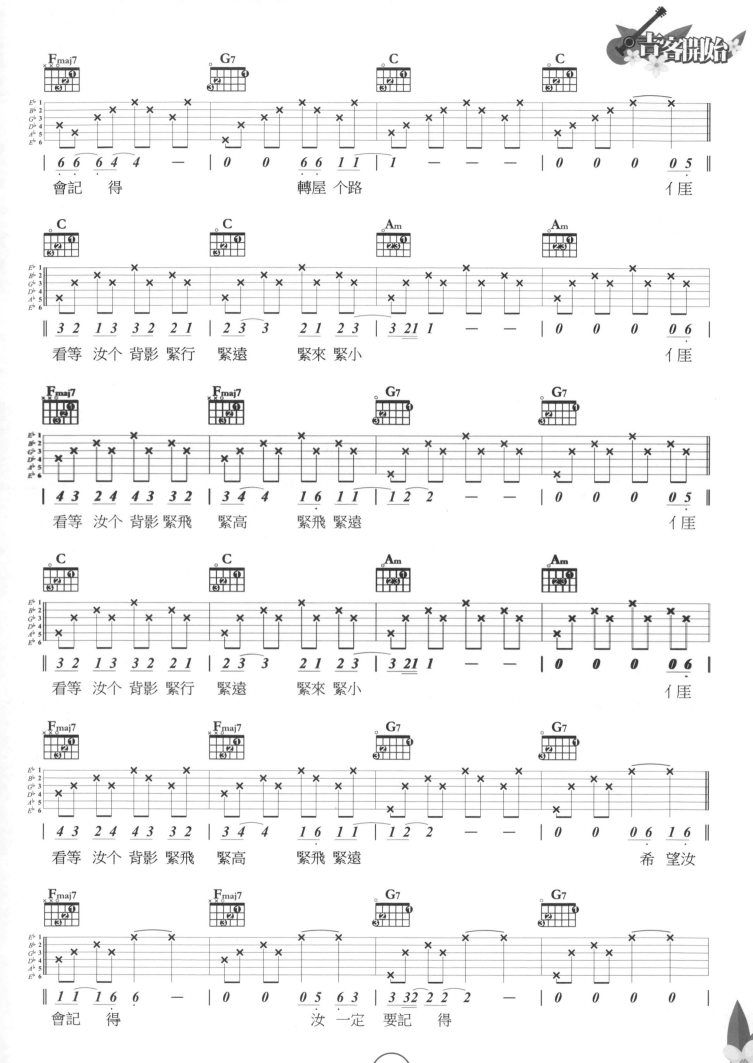

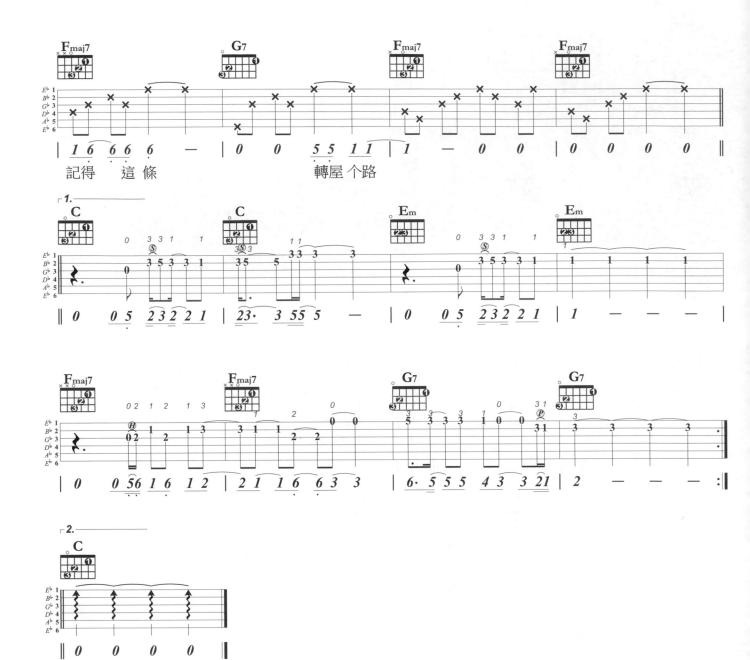

記得　這條　　　　　　轉屋个路

基礎樂理 Ⅱ

音程篇

音程 Intervals

兩個音一起發出聲音的**聲距感叫音程**。在計算單位上我們以**"度"**為單位。

全音 任兩音所差的琴格距離是**兩格**的。

半音 任兩音所差的琴格距離是**一格**的。

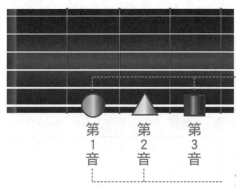

第 1 音和第 3 音差全音
（在吉他指板上相距 2 琴格）

第 1 音和第 2 音差半音
（在吉他指板上相距 1 琴格）

音名 Note Name / 音級 Scale Degrees

C大調音階 C Major Scale

每個音的音名（Note Name）被以英文字母標記於五線譜的上方

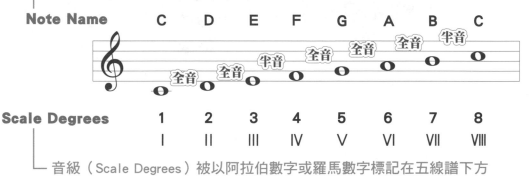

Note Name	C	D	E	F	G	A	B	C
Scale Degrees	1	2	3	4	5	6	7	8
	I	II	III	IV	V	VI	VII	VIII

音級（Scale Degrees）被以阿拉伯數字或羅馬數字標記在五線譜下方

大調音階的音程（音級）公式

由上列可知，每個自然大調音階的音程構成由主音（第一音）開始由低到高的「上行排列」順序各音的音程差距公式為：**全全半全全全半**。

由起始音音名的音級為推算基準音 1，累計直到目的音為止。

音程名稱	半音數	音程差	範例
完全一度 Unison	等音之2音	0	1 → 1
小二度 Minor Second	兩音相差：1半音	1	1 → ♭2
大二度 Major Second	兩音相差：1全音	2	1 → 2
小三度 Minor Third	兩音相差：1全音+1半音	3	3 → 5
大三度 Major Third	兩音相差：2全音	4	5 → 7
完全四度 Perfect Fourth	兩音相差：2全音+1半音	5	1 → 4
增四度 Augmented Fourth	兩音相差：3全音	6	4 → 7
減五度 Diminished Fifth	兩音相差：3全音	6	7 → 4
完全五度 Perfect Fifth	兩音相差：3全音+1半音	7	1 → 5
小六度 Minor Sixth	兩音相差：4全音	8	1 → ♭6
大六度 Major Sixth	兩音相差：4全音+1半音	9	1 → 6
小七度 Minor Seventh	兩音相差：5全音	10	1 → ♭7
大七度 Major Seventh	兩音相差：5全音+1半音	11	1 → 7
完全八度 Octave	兩音相差：6全音	12	1 → i
小九度 Minor Ninth	兩音相差：6全音+1半音	13	7 → i
大九度 Major Ninth	兩音相差：7全音	14	1 → 2̇
小十度 Minor Tenth	兩音相差：7全音+1半音	15	6 → i
大十度 Major Tenth	兩音相差：8全音	16	1 → 3̇

音程的種類

兩音結合，其音和諧者，稱為和諧音程，反之，則稱不和諧音程。

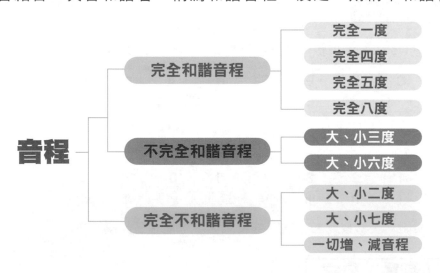

瞭解各音程諧和與不諧和關係後，在以下探討和弦的單元時，琴友會明白何以**各種和弦有其屬性。其實都是結合和弦各個組成音間音程和諧與否所造成的。**

基礎樂理 III

和弦篇

三和弦的構成	M＝major大　m＝minor小　aug＝augmented增　dim＝diminished減			
Step1. 以某一音為**和弦主音**(Root)	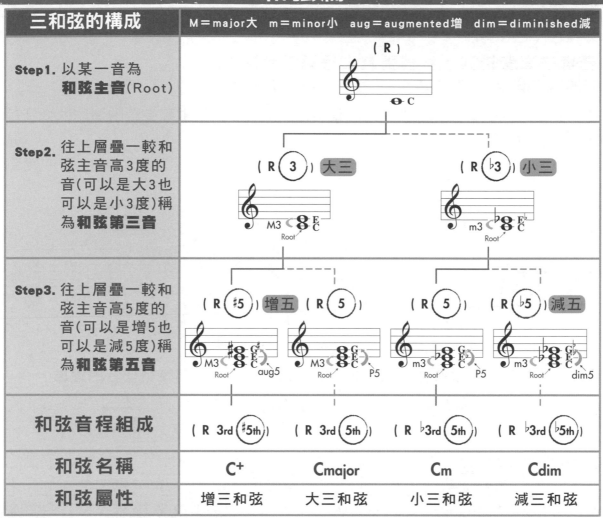			
Step2. 往上層疊一較和弦主音高3度的音(可以是大3也可以是小3度)稱為**和弦第三音**				
Step3. 往上層疊一較和弦主音高5度的音(可以是增5也可以是減5度)稱為**和弦第五音**				
和弦音程組成	(R 3rd #5th)	(R 3rd 5th)	(R ♭3rd 5th)	(R ♭3rd ♭5th)
和弦名稱	C⁺	Cmajor	Cm	Cdim
和弦屬性	增三和弦	大三和弦	小三和弦	減三和弦

和弦的屬性及命名（讀法）

和弦唸法：依照下圖區域標示的順序唸出，為Cminor7降（或唸減）5和弦。

在括號裡標註了9th、11th、13th的擴張音（Tention Note）。使用兩種以上的擴張音（Tention Note）時，便會寫成（13），數字較小的寫在下面。

提供了和弦第三構成音**第5音＜5th＞**的變化訊息。第5音向上升高半音的和弦，標示為#5或是＋5；若第5音向下降半音時，則標示為♭5或是－5。

表示**和弦主音**的音名，以英文字母標示。

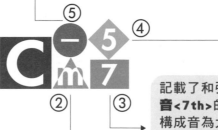

提供和弦主音與和弦第二個構成音**第三音＜3rd＞**的音程結構訊息，表示這個和弦是大三和弦還是小三和弦。大三和弦時並不會特別標記，而小三和弦時會加註 "m"。大三和弦的第3rd音，如果向上升高半音成為完全四度時，則標示為 "sus4

記載了和弦第四個構成音**第七音＜7th＞**的相關資訊。第四個構成音為大七度音時，標示為 "M7" 或是 "maj7"。為小七度音時，則只會標註 "7"。此外，有時也會使用大六度音，這時就標示為 "6"。

和弦間的低音連結 / 過門音

由高音往低音排列，我們稱為下行順階音階

下行順階音階 $\dot{1}$　7　6　5　4　3　2　1

由低音往高音排列，我們稱為上行順階音階

上行順階音階 1　2　3　4　5　6　7　$\dot{1}$

　　在和弦進行的低音連結線上，藉由某些音的加入，使原本不是順階連結的低音線成為順階上行或下行，我們稱這些加入音為「經過音」。

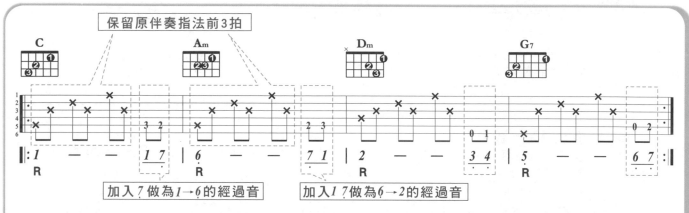

　　由於經過音的加入，原曲伴奏指法的第四拍便捨去不彈，而牽就低音的連結。

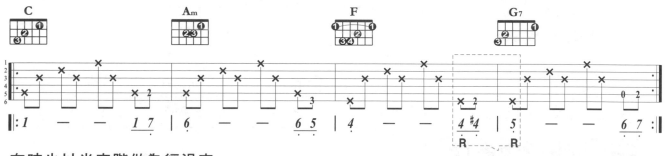

有時也以半音階做為經過音，
如上例中F到G7和弦取#4為4→5的經過音。

如果想在經過音的使用上，讓原本抒情的感受，加上些激情的誘因，
可將經過音的拍子由一拍縮減為半拍進行。

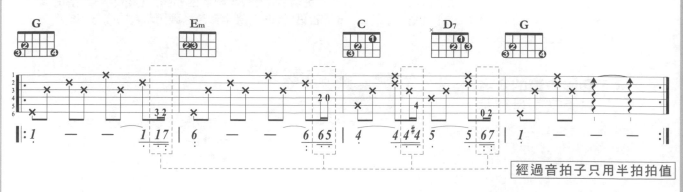

上例是歌手和吉他玩家的必殺技巧，有機會就到餐廳觀摩一下吧！

轉位和弦 / 分割和弦

和弦的 Bass 伴奏，通常都是彈和弦的主音。

取和弦主音外組成音為根音，我們稱這和弦為〝轉位和弦〞（Inversion Chord）。

　以和弦主音為根音，稱為原位和弦，以和弦組成第三音為根音，稱為第一轉位和弦，以和弦組成第五音為根音，稱為第二轉位和弦。

轉位和弦 Inversion Chord

　和弦圖中的〝○〞，是標出和弦 Bass 音弦的所在弦

　C 和弦組成音：C（主音），E（第三音），G（第五音）（由低音到高音排列）

C	C/E(C with E)	C/G(C with G)
[原位] 以主音 C 為 Bass 音	[第一轉位] 以和弦組成第三音 E 為 Bass 音	[第二轉位] 以和弦組成第五音 G 為 Bass 音

若是用和弦組成音以外的音做為和弦的根音伴奏，我們稱為〝分割和弦〞（Slash Chord）

分割和弦 Slash Chord

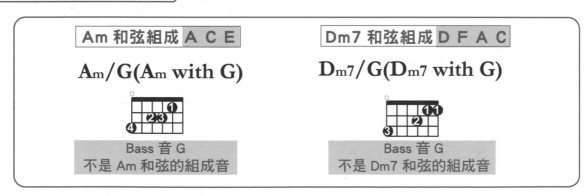

Am 和弦組成 A C E	Dm7 和弦組成 D F A C
Am/G(Am with G)	Dm7/G(Dm7 with G)
Bass 音 G 不是 Am 和弦的組成音	Bass 音 G 不是 Dm7 和弦的組成音

　轉位，分割和弦的使用多半是為了使低音的連結形成上行或下行的順階進行，這樣的技巧，我們稱為**貝士級進（Bass Line）**。

轉位和弦加入造成貝士級進 Bass Line 的例子

原和弦進行

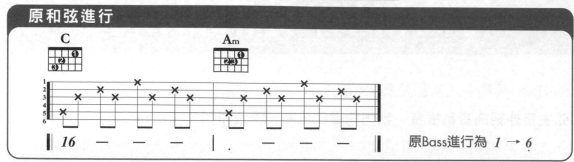

原Bass進行為 1 → 6

加入 G/B 及 Am7/G 和弦後的和弦進行

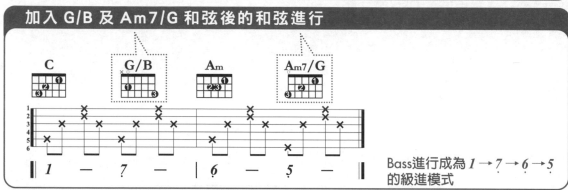

Bass進行成為 1 → 7 → 6 → 5 的級進模式

C 調 Bass Line 和弦進行練習

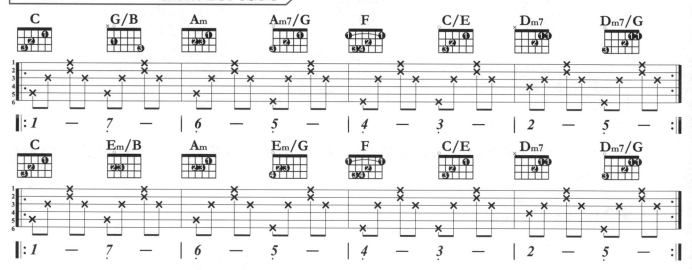

G 調 Bass Line 和弦進行練習

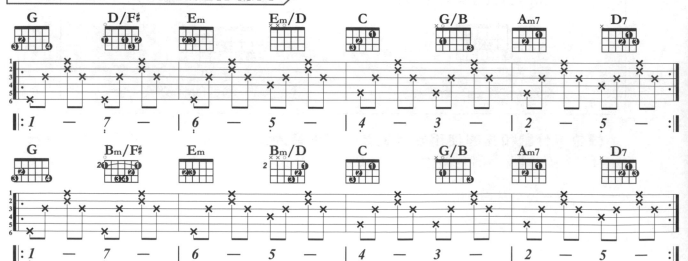

增強伴奏的動感 / 複根音 Bass

和弦根音的變化

凡是和弦的組成音，都可以做為低音伴奏元素。

例如，C 大調 C 和弦的組成音為 Do（1）、Mi（3）、Sol（5），除主音 Do（1）外，Mi（3）和 Sol（5）也可以做為低音伴奏的一部分。

在一小節一個和弦配置的伴奏中，低音伴奏超過兩個（含兩個），稱為「複根音」伴奏，**複根音伴奏可使指法趨於節奏化，使指法更活潑生動。**

■ **12/8 Popular Ballad bass groove** ｜♩ ♩｜
■ 主音＝R，五音＝5th

單純的主音，五音交換的 Bass 練習

♩＝60

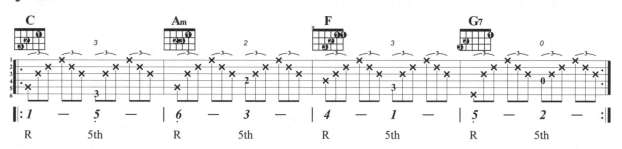

■ **4/4 Slow Soul bass groove** ｜♩ ．♪ ♩｜
讓 Bass 有節奏性變化

♩＝80

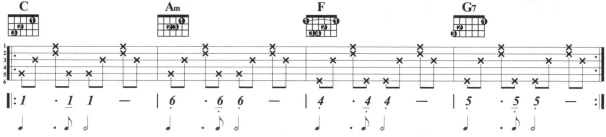

若琴友對複根音的推算不清楚，請再回頭複習「基礎樂理 II」，音程的推算方法，每思考一下，觀念會更清楚。

DONNA DONNA

手機掃瞄
動態曲譜

在彈奏之前

❶ 這首歌原曲調性是 Bm 調。請先將**移調夾夾第二琴格，再用 Am 調和弦來彈**這首歌。

❷ 使用指法來伴奏這首歌曲。

❸ 在低音聲部的伴奏上，拇指所負擔的變化不小。還有使用的左手右手必須併用同步的捶弦彈法。注意**捶弦前後兩個音的音量要平均**。

❹ 指法**使用複根音伴奏**方式，所以相較於一般的簡單和弦單主音伴奏法，**節奏感就顯得相對活潑**。

Part 1 節奏

認識 8 Beats 指法伴奏模式

❶ **先確認每個和弦的根音弦位置。**

　· 每拍從和弦根音弦開始彈奏和弦主音。

　· 節拍器設定為 60 拍子。[60 bpm (Beats per minute)，譜記方式為 $\downarrow = 60$]。

　· 將節拍器的節拍聲響改設定為 60 拍子 8 Beats，跟著節拍器的節拍聲響，正確的彈奏出平穩的 8 Beats 指法。

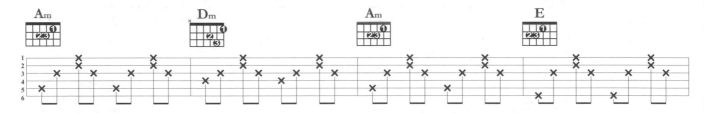

❷ **節拍穩定之後再彈出和弦的根音與和弦第五音的動感低音伴奏。**

　· **從和弦主音開始起算直到第五個音名**就是**和弦的第五音**。譬如，Am 和弦根音為 A，向後算的 5 個音名是 E，E 就是 Am 和弦的第五音。

　· 這首曲子原曲是用指法伴奏。如果要**用節拍伴奏**的話，**低音聲部不應該過度用力，讓整個節奏的力度保持平的 4/4 拍常態強弱狀態（強、弱、次強、最弱）**即可。

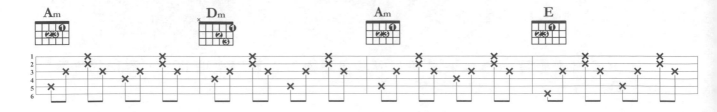

Part 2 旋律

認識小調的各種音階及各種音階的特性

自然小調音階 Natural Minor Scale

最自然純真、沒有後續所提的兩種小音階人工雕琢的小調音階。

	Tonic	M2nd	m3rd	P4th	P5th	m6th	m7th
音名 →	A	B	C	D	E	F	G

和聲小調音階 Harmonic Minor Scale

把**自然小音階的第七音升高半音**，會讓第七音與主和弦的根音（同時也是音階的主音）**變成半音相接；有"更順暢"、"到家了**的，接上主和弦根音（同時也是音階的主音）的**終止感。**

	Tonic	M2nd	m3rd	P4th	P5th	m6th	M7th
音名 →	A	B	C	D	E	F	G#

旋律小調音階 Melodic Minor Scale

顧名思義，就是為了要**解決和聲小調音階第六音與七音間的音程差距過大（三個半音），連接時聽來會有不順暢窘狀**的應運而生。把**自然小音階的第六、七音升高半音。**

	Tonic	M2nd	m3rd	P4th	P5th	M6th	M7th
音名 →	A	B	C	D	E	F#	G#

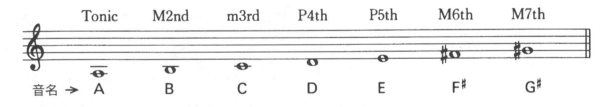

Donna Donna 低音伴奏方式就是**由旋律小音階貫穿**。如此的低音安排，讓低音部旋律的上行進行能更順暢的連結到 Am 和弦的主音上。

Part 3 和弦和聲

指型相同的三個和弦 Am / Dm / E 和弦

❶ **和弦與和弦變換時，指型能不變動的就不變動。**而這首歌裡 Am Dm E 和弦就是按弦指型相同的和弦。

❷ 這首歌所使用的和弦是**前面 3 曲的綜合練習。**

DONNA DONNA

節奏指法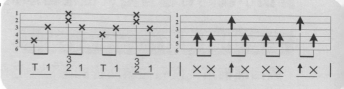

歌曲資訊 //// *本曲採自西洋民謠《Donna Donna》，
客語歌詞由賴奕守所填。

詞/賴奕守　　曲/沙隆・塞康達　　曲風/Flok
♩=118　　KEY/Bm　　CAPO/2　　PLAY/Am

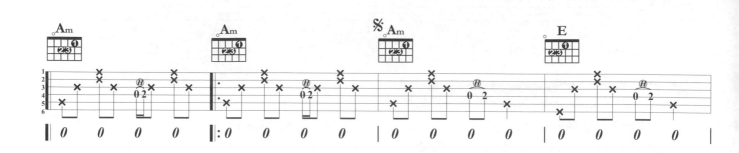

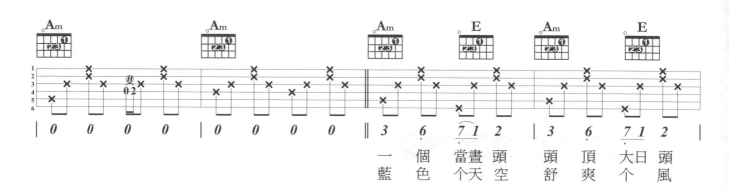

一　個　　當晝頭　頭　頂　大日頭
藍　色　个天空　舒　爽　个風

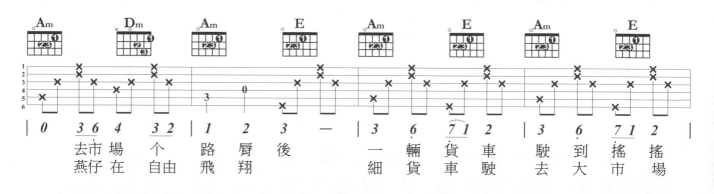

去市　場　个　路屑　後　　一　輛　貨　車　駛　到　搖　搖
燕仔　在　自由　飛翔　　　細　貨　車　駛　去　大　市　場

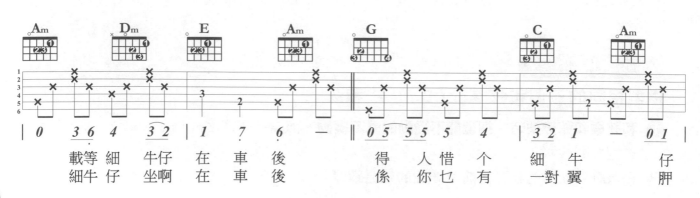

載等　細　牛仔　在　車　後　　　得　人　惜　个　細　牛　　仔
細牛仔　坐啊　在　車　後　　　係　你　乜　有　一　對　翼　胛

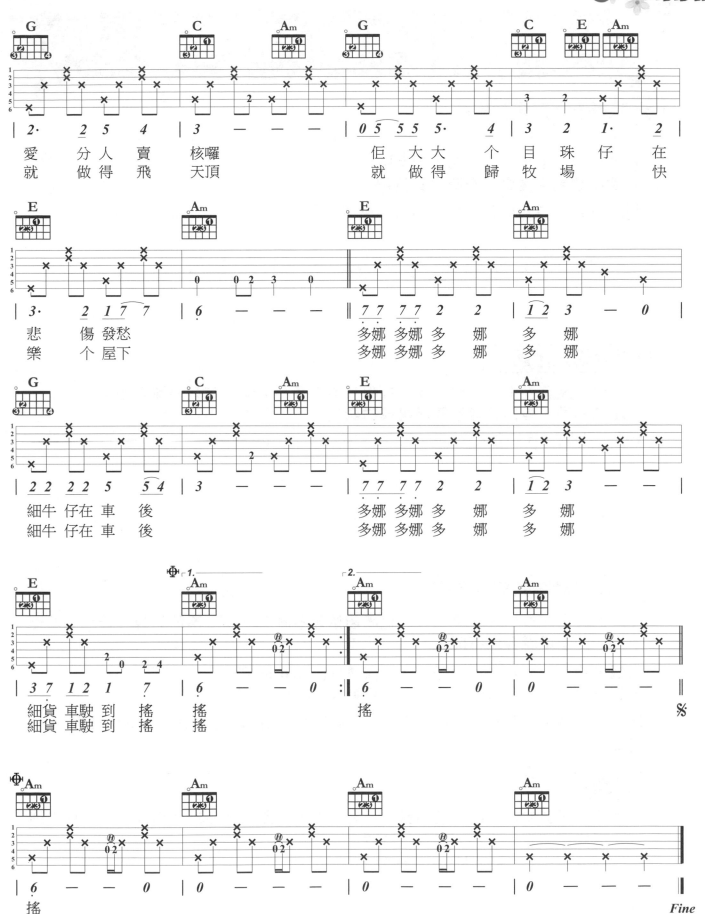

63

大調與小調的調性區別

大調與小調音階的構成

一組樂音由低往高像階梯似地排列，排列音間的音程差若為

a. 全全半全全全半：稱為大調音階
b. 全半全全半全全：稱為小調音階

Ex 同以 C 為起始音所構成的大、小調音階

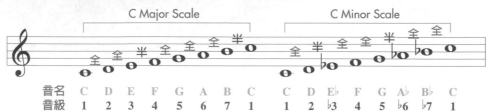

音名	C	D	E	F	G	A	B	C	C	D	E♭	F	G	A♭	B♭	C
音級	1	2	3	4	5	6	7	1	1	2	♭3	4	5	♭6	♭7	1

關係大調與小調

使用同一組音階型態，但起音（或稱音階主音）不同，我們將這兩組：
「組成相同，但起始音不同所構成的調性」稱為關係大小調。

Ex 互為關係大小調的 C Major Scale 與 A minor Scale

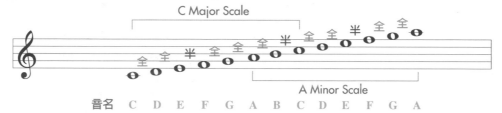

音名　C　D　E　F　G　A　B　C　D　E　F　G　A

大、小調音階的使用方式

使用的音階組成內容雖然一樣，但**因起始音不同**而造成了**不同的音程排列**，演奏出來的曲子**感覺自然不同**。

大調歌曲多由 **Mi，Sol** 兩個音作為**起始音，Do** 為結束。
小調歌曲多由 **La、Mi** 兩個音作為**起始音，La** 為結束。

關係大小調推算公式：小調的調性主音較關係大調的調性主音低 3 個半音程。

Ex C 小調是 E♭ 大調的關係小調，C 較 E♭ 低 3 個半音

平行調

使用**同一個音**做為音階的**起始音**，但音階排列的**音程**則各**以大調及小調音程排列**方式構成的調性，我們稱之為平行調。

A Major Scale 和 **A Minor Scale**

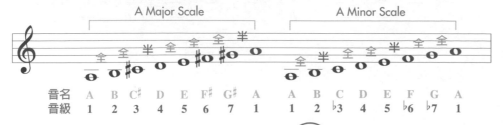

音名	A	B	C♯	D	E	F♯	G♯	A	A	B	C	D	E	F	G	A
音級	1	2	3	4	5	6	7	1	1	2	♭3	4	5	♭6	♭7	1

大小調音階的常用類別

了解了音階速彈的一些概念後,我們將流行音樂中常用的大小調音階類別稍加整理,使琴友更了解各類音階的構成及如何將其適切地應用在各類樂風中,讓自己彈(談)起音階來,能更得心應手。

大調五聲音階 Major Pentatonic Scale

由五個音所構成的音階總稱為「五聲音階」,通常**不作為建構「和弦」的功能**。依構成音的不同,分成很多種類。很多的民族音樂都是使用五聲音階,而在流行音樂將它**運用於鄉村、民謠或搖滾樂的輕快愉悅的曲子裡**。

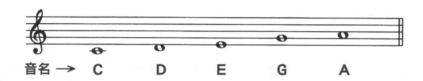

音名 → C　D　E　G　A

大調音階 Major Scale

大調音階又稱為「自然音階」(Diatonic Scale),**以起始主音的音名為調性名稱**,在所有西洋音樂中皆被廣泛使用。

比大調五聲音階聽起來**更明朗、活潑**。

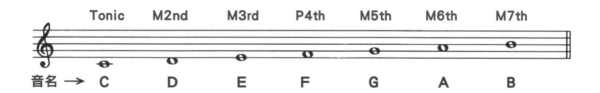

	Tonic	M2nd	M3rd	P4th	M5th	M6th	M7th

音名 → C　D　E　F　G　A　B

小調五聲音階 Minor Pentatonic Scale

「小調五聲音階」是**與同調性大調互為關係調**的音階,可看作是以大調五聲音階中,M6th 為主音所形成的五聲音階,**構成音與大調五聲音階完全相同**,只因**起始主音不同**,故音階名稱不同。

常用於搖滾、流行樂裡,**較沉重、憂鬱的曲子**。

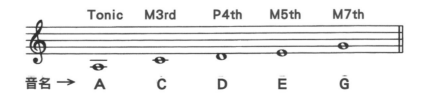

音名 → A　C　D　E　G

自然小音階 Natural Minor Scale

「自然小音階」是以同調性大調音階中的 M6th 為主音而成的音階，這是小調的基本音階。

用於哀傷悲愴的曲子中。

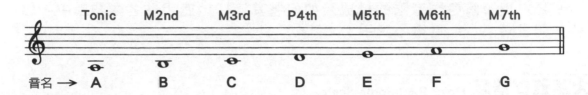

和聲小音階 Harmonic Minor Scale

將自然小音階的 m7th 升高半音的音階即為「和聲小音階」。**古典樂常用**的音階。Hard Rock 的吉他手 Yngwie Malmsteen 將其引用到自己的演奏中，更讓和聲小音階廣為搖滾樂迷知悉，並稱之為 Neo Classical Metal 樂派。

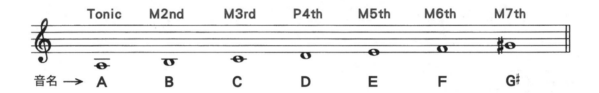

旋律小音階 Melodic Minor Scale

將和聲小音階之 m6th 升高半音成為 M6th 的就成為旋律小音階。上行演奏（由低音往高音彈時）使用的旋律小音階，於下行演奏時（由高音往低音彈時）需將音階還原成自然小音階模式，亦即音階中的 M6th 還原回 m6th，M7th 還原m7th。

	Tonic	M2nd	M3rd	P4th	M5th	M6th	M7th
音名 →	A	B	C	D	E	F#	G#

撒落一地油桐花

在彈奏之前

❶ 這首歌原曲調性是 B 調。請先**將各弦調降半音，再用 C 調和弦來彈這**首歌。

❷ 使用**指法來伴奏這首歌曲**。

❸ 在低音聲部的伴奏上，拇指所負擔的變化很小，**僅以和弦主音作為低音聲部的伴奏**。

由此可見，這首歌和之前的背影一樣，應該是一首四平八穩、**情緒波動比較小**的歌曲。所以，如果**副歌要用節奏伴奏**的時候，也得注意節奏強弱的均勻分配，別彈得太激情了。

❹ **前奏運用了和弦根音加旋律的方式彈奏**出來，已經**略為具備**一些獨奏吉他的概念。

Part 1 節奏

認識 8 Beats 指法伴奏模式

❶ **先確認每個和弦的根音弦位置。**

・ 每拍從和弦根音弦開始彈奏和弦主音。

・ 節拍器設定為 60 拍子。[60 bpm（Beats per minute），譜記方式為 \downarrow = 60]。

・ 將**節拍器**的節拍聲響**改設定為 60 拍子 8 Beats**，跟著節拍器的節拍聲響，正確的彈奏出平穩的 8 Beats 指法。

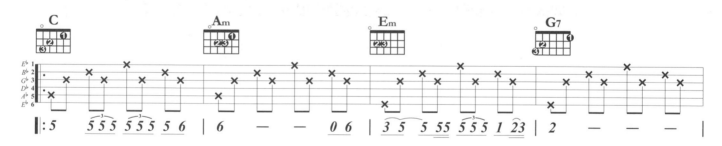

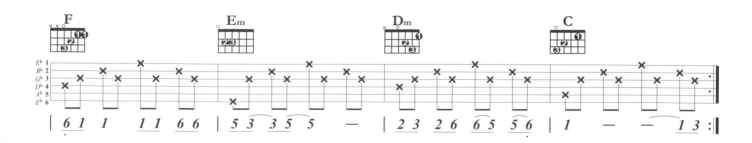

❷ 指法彈奏穩定之後再嘗試加入節奏的彈法

- 從和弦根音弦刷到第四弦稱為蹦（譜記為 ×），第三行刷到第一弦稱為恰（譜記為 ↑）。

- 這首曲子原曲是用指法伴奏。如果要**用節拍伴奏**的話，**低音聲部不應該過度用力，讓整個節奏的力度保持平的 4/4 拍常態強弱狀態（強、弱、次強、最弱）即可。**

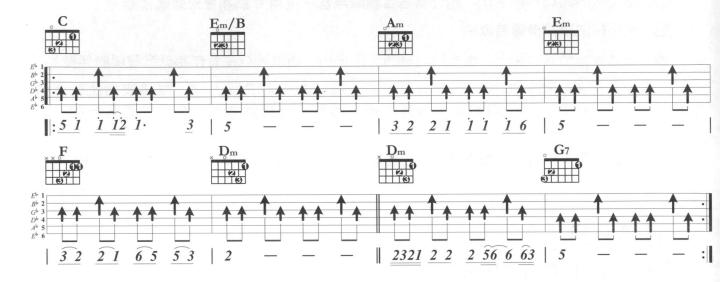

Part 2 旋律

使用前三琴格的 C 大調音階彈奏歌曲的前奏跟間奏。

❶ 雖然跟之前的音階彈奏位置相同，大都是前三琴格的 C 大調音階，遇有**超過前三琴格**的音就請用**小指**（滑弦音例外）。

❷ 這首歌的**旋律音程跳動很大**、所以**跳弦的動作很多**，得小心才不會撥錯琴弦。

Part 3 和弦和聲

❶ 有食指需**要封兩條弦**的 F 和弦出現。請記得是**用靠近拇指側的食指側面位置按壓**。

❷ 間奏有雙吉他出現，可以考慮請老師又或者是同伴幫你作伴奏，然後好好練習前、間奏的音階部分。

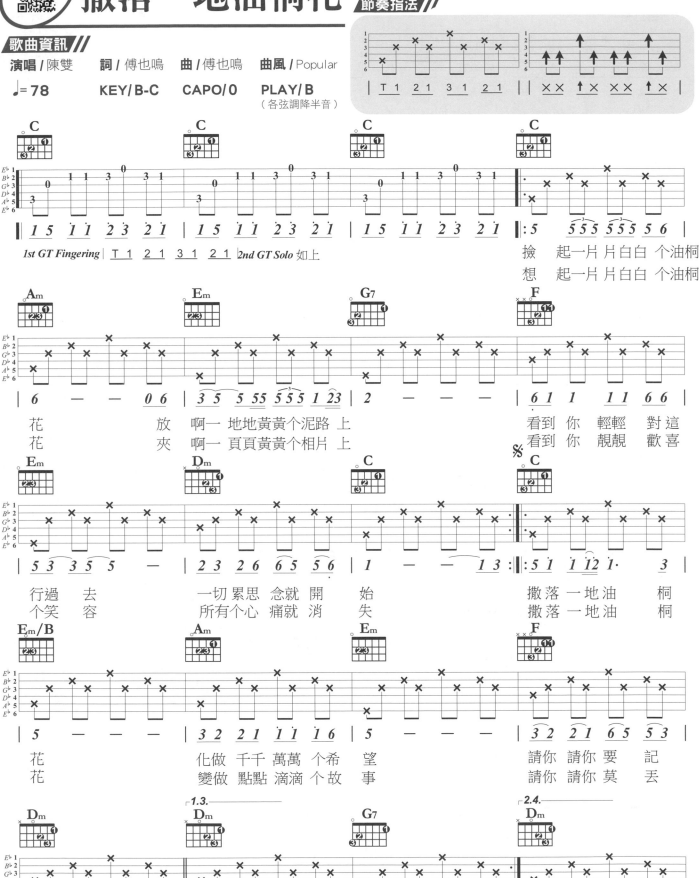

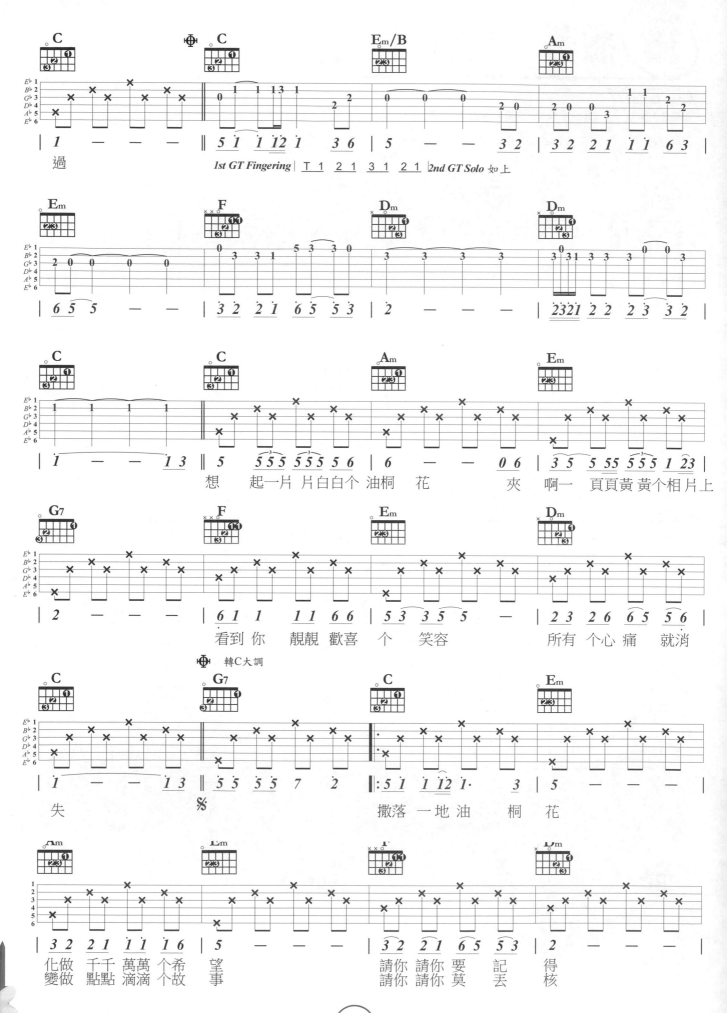

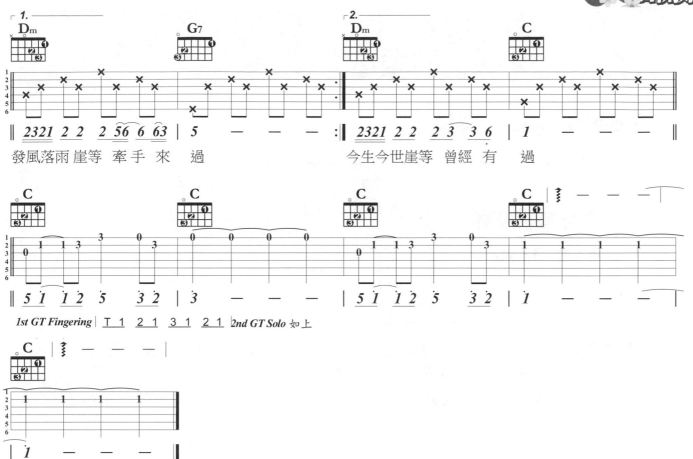

1.

Dm　　　　　　　　　　G7

2321 2 2 2 56 6 63 ｜ 5 － － － ：

發風落雨崖等 牽手 來 過

2.

Dm　　　　　　　　　　C

2321 2 2 2 3 3 6 ｜ 1 － － －

今生今世崖等 曾經 有 過

C　　　　C　　　　C　　　　C

51 12 5 32 ｜ 3 － － － ｜ 51 12 5 32 ｜ 1 － － －

1st GT Fingering ｜ T 1 2 1 3 1 2 1 *2nd GT Solo* 如上

C

1 － － － ｜

Fine

民謠搖滾 Folk Rock 4/4

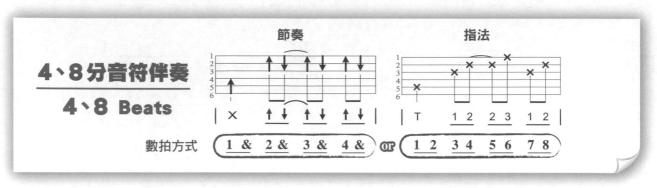

第二拍後半拍到第三拍前半拍的切分是 Folk Rock 的招牌，而上列的指法，更是國內外吉他手最常使用的手法，必練！！

當然，Folk Rock 的精華是 Travis Picking（崔式彈法），俗稱三指法。

進行曲 March 4/4

又稱跑馬，僅有節奏型態，沒有指法。

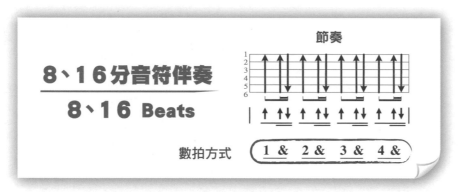

March 作單一節奏伴奏歌曲的例子，在流行歌曲非常少見，反倒是基本拍子 ↑ ↑↓ 被用在和其他節奏合併使用的機率較高。

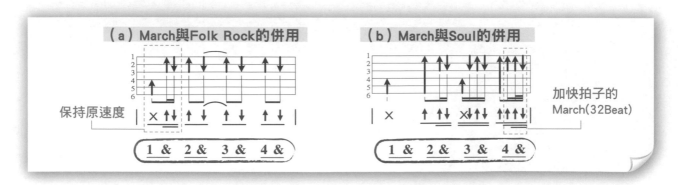

練習 **1**

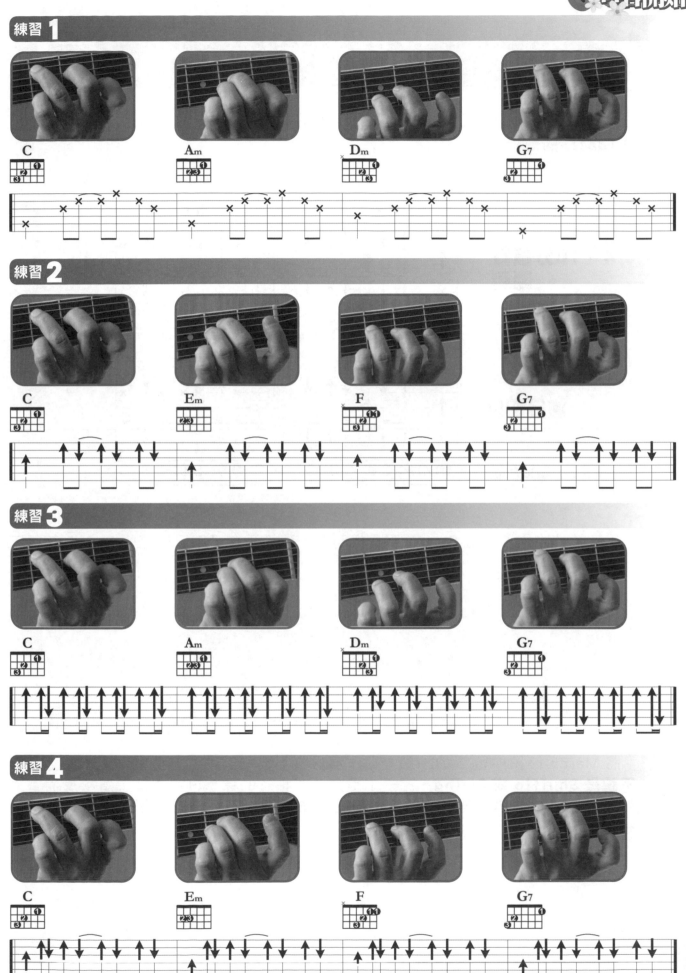

練習 **2**

練習 **3**

練習 **4**

　　若說 Slow Rock 及 Shuffle 是藍調（Blues）的節拍主幹，那 Swing 就是爵士樂（Jazz）的節拍精髓了。

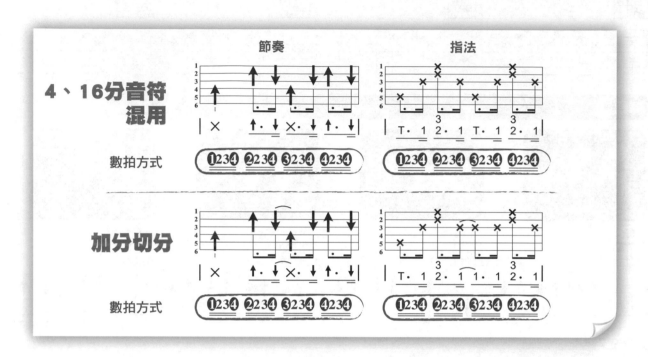

　　用數拍的方式要練好 Swing 不是很簡單，建議琴友可用已學過的 March 節拍來幫助。

　　將 March 節拍中數 2 的拍點，動作照做但不要刷到弦的空刷動作就 OK！**其實不論是 Shuffle 或 Swing**，不一定得完全照拍子的標示刷得很準，這樣反而會太死板。有時給他**率性些，刷的介於兩者的拍感間，不太準的拍子反而會更有味道（Groovy）**。

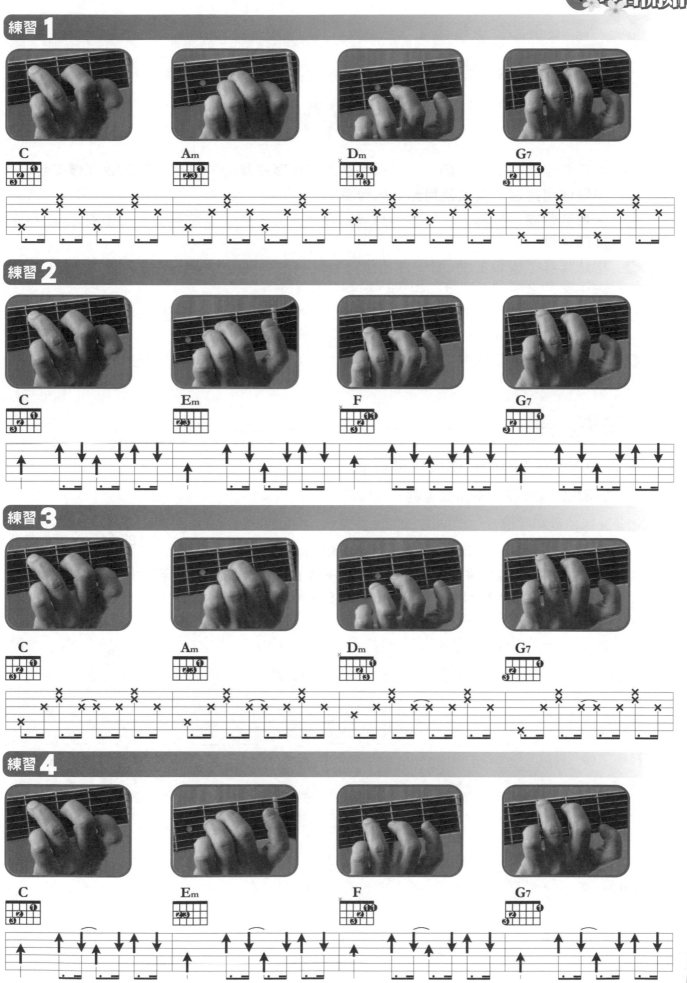

練習 **1**

練習 **2**

練習 **3**

練習 **4**

75

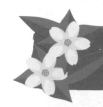

已經恁夜欸（親愛的你）

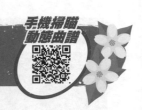

在彈奏之前

❶ 這首歌原曲調性是 **E 調**。請先將**移調夾夾在第四琴格**，再用 **C 調和弦來彈**這首歌。

❷ **主歌使用指法、副歌使用節奏來伴奏。**

❸ 在**低音聲部**的伴奏上，拇指所負擔的變化很大，而且指法彈奏上得**帶有 Shuffle 的搖擺律動**。

❹ 指法伴奏不僅帶上 Shuffle 的搖擺律動感，也得**使用上切分拍法**。關於切分拍的解說可參考之前的 " 切分拍與先行拍 " 中的陳述。

❺ 由於這是一首看似四平八穩但是情緒波動比較大的歌曲。**副歌用節奏伴奏時，也得注意帶上 Shuffle 的搖擺律動感**，展現一點激情感覺。

❻ 副歌的刷法除了得帶上 Shuffle 的搖擺律動感、也要使用切分拍法。

Part 1 節奏

認識 8 Beats Shuffle 指法伴奏模式

❶ **先確認每個和弦的根音弦位置。**

· 每拍從和弦根音弦開始彈奏和弦主音。

· 節拍器設定為 60 拍子。[60 bpm（Beats per minute），譜記方式為 ♩= 60]。

· 將**節拍器**的節拍聲響改設定為 **60 拍子 8 Beats 的 Shuffle 節奏**，跟著節拍器的節拍聲響，正確的**彈奏出具有躍動律動的 8 Beats Shuffle 指法**。

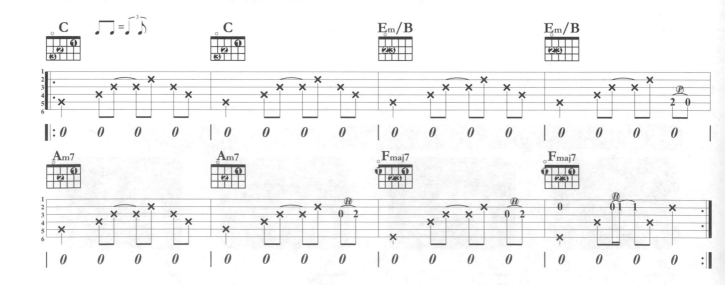

❷ 指法彈奏穩定之後再嘗試加入節奏的彈法

- 從和弦根音弦刷到第四弦稱為蹦（譜記為 X），第三行刷到第一弦稱為恰（譜記為 ↑）。

- 這首曲子節奏的力度**保持 4/4 拍常態強弱狀態（強、弱、次強、最弱）**，但要**注意 8 Beats Shuffle 刷弦動作的穩定度**，別產生速度不穩定以致搶拍了。

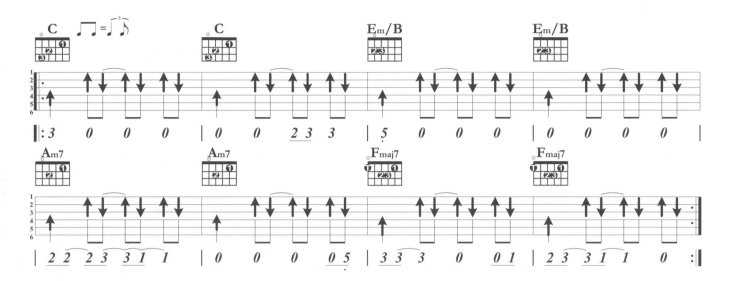

Part 2 旋律

使用前三琴格的 C 大調音階彈奏歌曲的前奏跟間奏。

❶ 這首歌的兩段間奏都是由口琴擔綱獨奏的重任，在這裡不再標示六線譜。

❷ 跟之前的音階彈奏位置相同，大都是**前三琴格的 C 大調音階**。遇有**超過前三琴格的音就請用小指**。

❸ 之前已經有這麼多首歌用六線譜輔助記憶前三琴格音階位置，琴友們應該是很熟悉這些音的位置了。就讓自己**嘗試看看，照著簡譜的標示把間奏彈出**來吧！

❹ **保持 4/4 拍常態強弱狀態（強、弱、次強、最弱）**，但要**注意一直維持 8 Beats Shuffle 單音撥弦動作的穩定度**。

Part 3 和弦和聲

❶ 歌曲的和弦使用並不多，而且有循環性，應該能夠輕鬆應付。

❷ 按壓和弦的難度在 **Fmaj7**，需用**左手拇指以扣住的方式按住第六弦第一格**。

❸ Em/B 和弦是屬於轉位和弦。那究竟是第幾轉位呢？跟老師討論看看。

已經恁夜欸
（親愛的你）

歌曲資訊

演唱／黃瑋傑　詞／黃瑋傑　曲／黃瑋傑　曲風／Shuffle

♩=118　　KEY／E　　CAPO／4　　PLAY／C

節奏指法

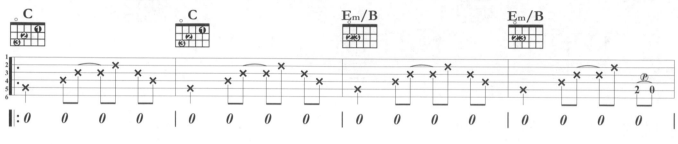

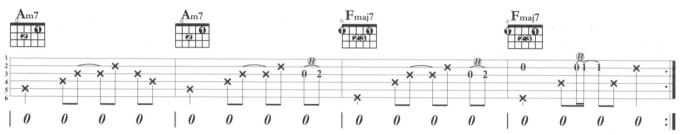

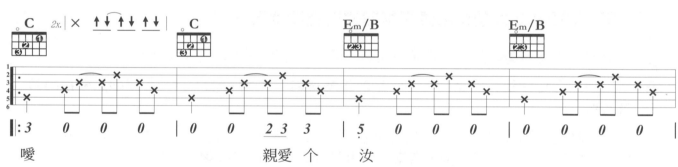

嘰　　　　　親愛個　汝

昨晡　日　　　　　汝　看去　　還　恁後　生

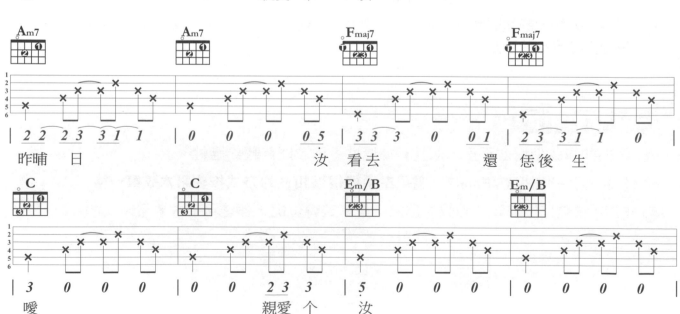

嘰　　　　　親愛個　汝

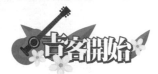

昨哺 日　　　汝還恁　　靚 恁得 人惜

口琴獨奏

嗳

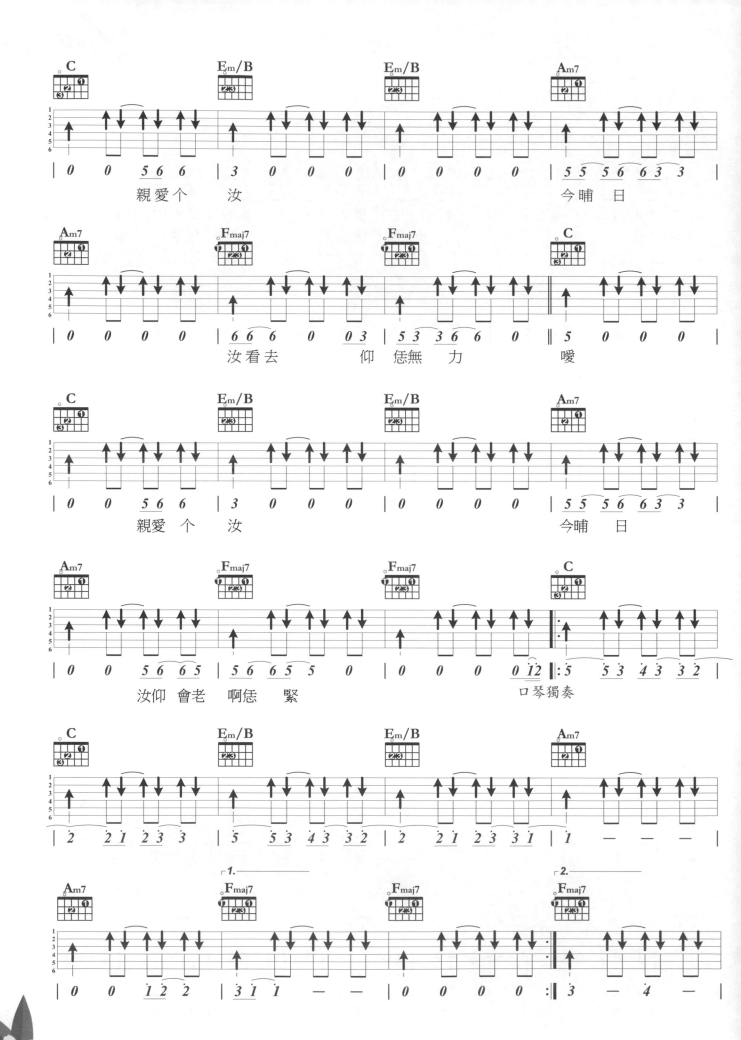

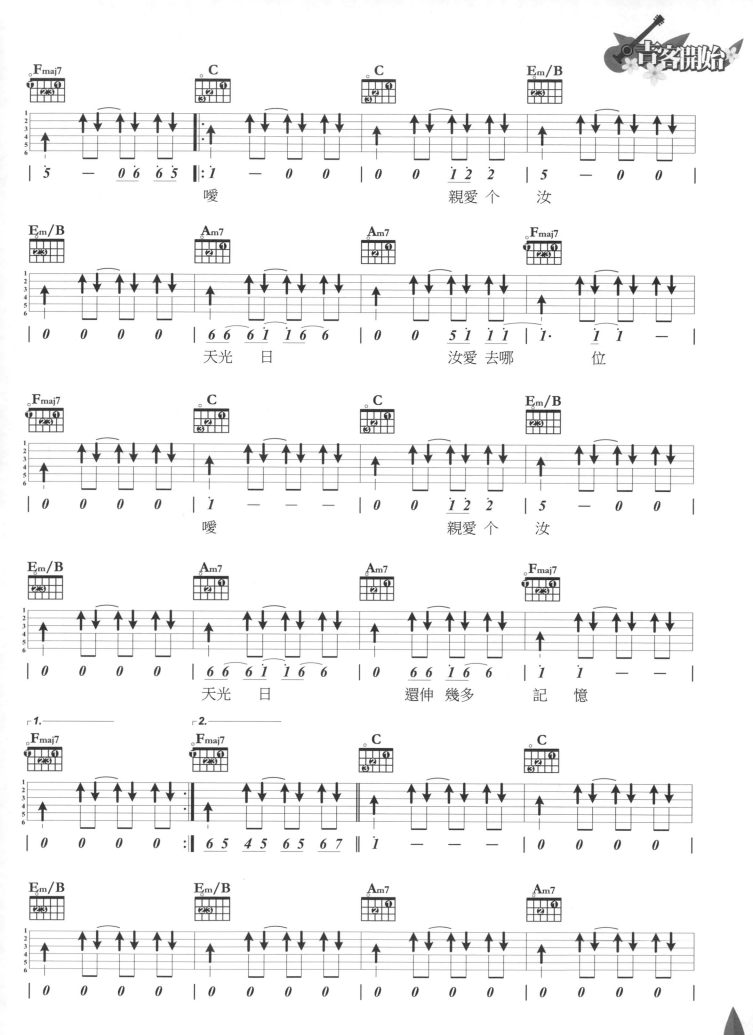

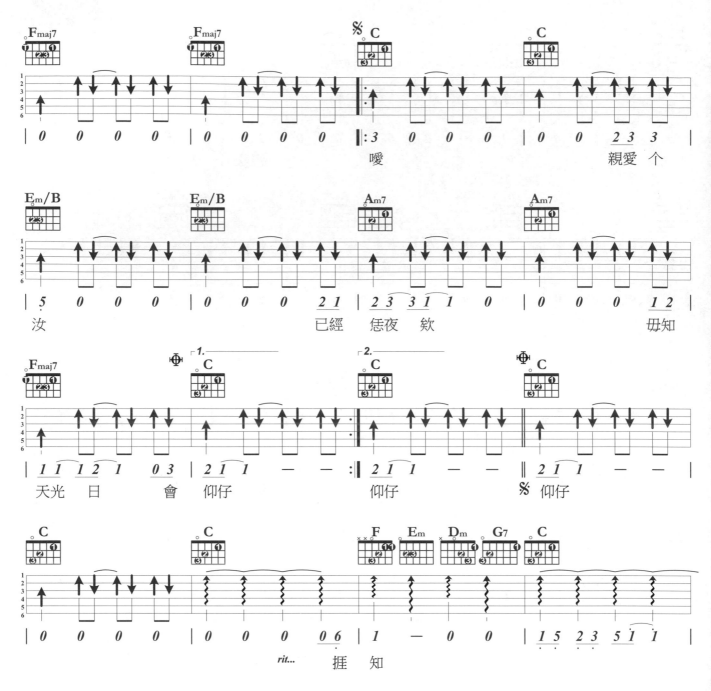

嗳　　　　　　　　親愛个

汝　　　　　已經　恁夜　欸　　　　　　　毋知

天光　日　會　仰仔　　　仰仔　　　　仰仔

rit...　　搋　知

Fine

混拍 4/8/12/16 Beats 伴奏

在這個單元前，各類樂風的伴奏拍子，著重在基本拍法的基本功。

但實際的歌曲伴奏，各種拍子交相運用是一種常態。

以下是幾種結合之前節拍節奏的進階版本練習，也是時下流行音樂常見的節奏型態。練好他們不僅會讓你的彈奏功力更上一層，也能讓你有更愉悅的成就感。

Slow Soul 的 16 Beats 伴奏

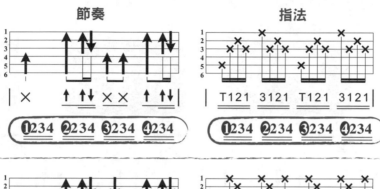

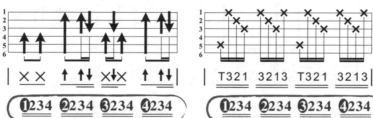

Slow Rock 的 16 Beats 伴奏

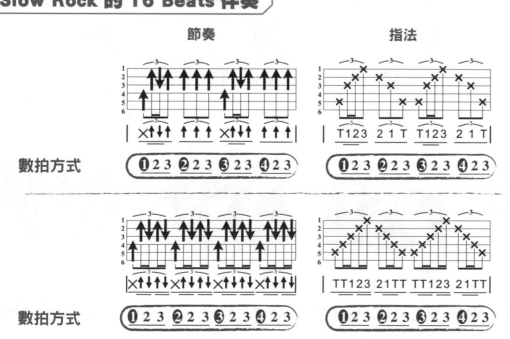

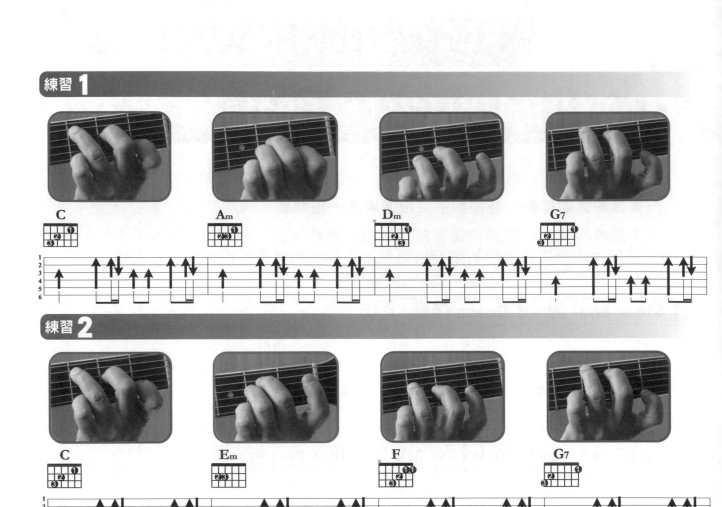

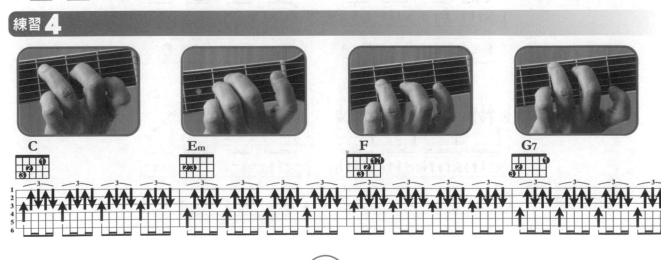

伴奏過門小節的編曲概念

學過各樂風的節奏與指法分類及學習要訣之後，彙杰在此分享些常用的編曲概念，讓琴友將其融入在彈唱表演時的樂句轉換或主、副歌的過門小節中，以更突顯出伴奏的層次性及豐富性。

主歌／副歌 節拍不改 變換強弱拍點 提升節奏的律動動態

主歌／悶音　**副歌／**節拍刷奏

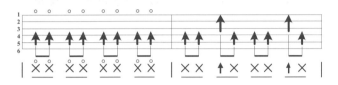

主歌／指法　**副歌／**節拍刷奏

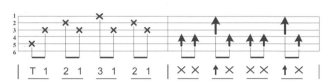

主歌／副歌 不同節拍

主歌／悶音
副歌／不同於主歌的節拍刷奏

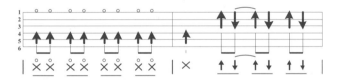

主歌／節拍刷奏
副歌／不同於主歌的節拍刷奏

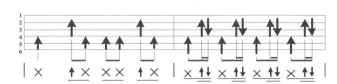

強轉弱的段落過門

副歌節奏藉由琶音轉主歌指法

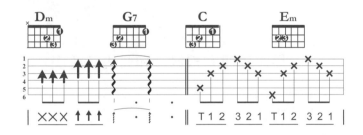

副歌節奏藉由切音轉主歌指法

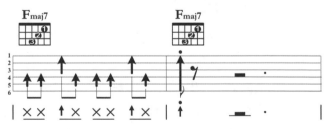

利用各種拍子混合（混拍），組成段落的過門小節。

在上篇**各類樂風的混拍（4、8、12、16 Beats）**伴奏中所羅列的各節奏型態練習，都可以將之用在未來所彈奏的歌曲之中作為過門小節喔！

經過與修飾和弦

種類：各調增三和弦及減七和弦。

使用方式

❶ **增三和弦** 加入各調的 **V（7）→ I 及 I → VI m 和弦**中。

❷ **減七和弦** 兩和弦的**和弦主（根）音音名相差全音**時，可**加入較前一和弦高半音音名的減七和弦**。

用於小節後兩拍，使用後**不需回原和弦內音解決**。

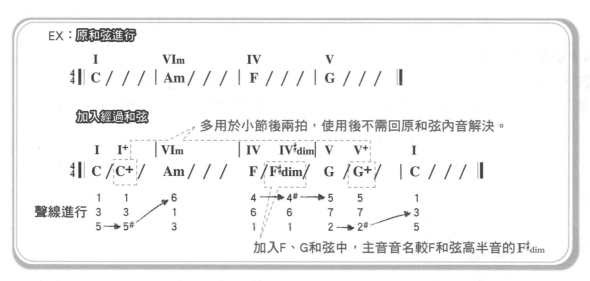

修飾和弦

出現時機**屬暫時性**，讓原和弦進行的旋律聲線及和聲增多聲部，產生更豐富的變化。使用時在各小節中的第一、第二拍為佳，使用後**需回到被修飾和弦內音解決**。

❶ **大、小三加九和弦** 修飾原大、小三和弦。

❷ **大、小九和弦** 用於藍調和聲，民謠吉他少用。

❸ **大、小七和弦** 強化原和弦和聲。

❹ **掛留二、四和弦** 修飾原大、小三和弦。

EX：原和弦進行

$\frac{4}{4}$‖: C / / / |Am/ / / | F / / / | G / / / :‖

加入修飾和弦後的和弦進行

1. $\frac{4}{4}$‖: Cadd9/ C / |Am9/Am / |Fadd9/ F / | G / G7 / :‖

2. $\frac{4}{4}$‖: Cmaj7/ / / |Am9/ / / |Fmaj7/ / / |Gsus4/ G / :‖

我在月光下歌唱

在彈奏之前

❶ 這首歌原曲調性是 **F 調**。請先將**移調夾夾在第五琴格**，再用 **C 調**和弦來彈這首歌。

❷ **主歌使用指法、副歌使用節奏**來伴奏。

❸ 在低音聲部的伴奏上，主歌的情感起伏不大，所以在指法的編排時拇指所負擔的變化不大，但是**副歌的情感起伏比較大，不僅加重了低音聲部的伴奏分量、也安排了過門小節的融入**。

❹ **過門小節**是這首歌的精彩之處，**4、8、12、16 Beats 拍法全融入了**。

Part 1 節奏

認識 8 Beats 指法伴奏模式

❶ **先確認每個和弦的根音弦位置。**

· 每拍從和弦根音弦開始彈奏和弦主音。

· 節拍器設定為 60 拍子。[60 bpm (Beats per minute)，譜記方式為 ♩ = 60]。

· 將**節拍器**的節拍聲響**改設定為 60 拍子 8 Beats**，跟著節拍器的節拍聲響，正確的彈奏出平穩的 8 Beats 指法。

❷ **指法彈奏穩定之後再嘗試加入節奏的彈法。**

· 從和弦根音弦刷到第四弦稱為蹦（譜記為 X ），第三行刷到第一弦稱為恰（譜記為 ↑ ）。

· 這首曲子**節奏的力度保持 4/4 拍常態強弱狀態（強、弱、次強、最弱）**，但要注意刷弦動作的穩定度，別產生速度不穩定以致搶拍了。

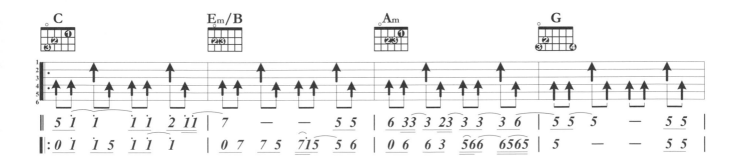

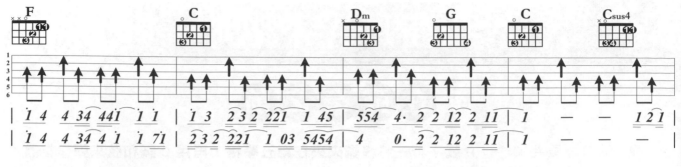

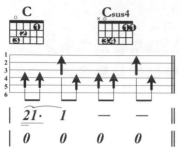

· 副歌的過門小節需細心注意拍子的穩定度，**別被混合拍子弄亂了節奏感。**先聽熟過門小節的節奏感後跟著哼拍，應該就不難彈出來了。

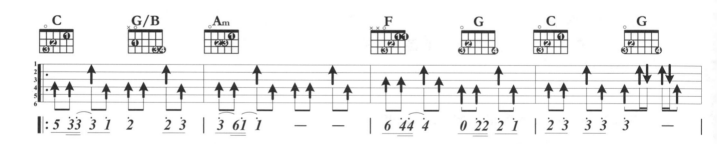

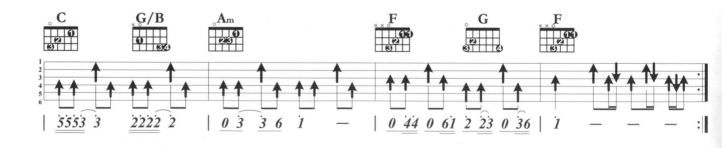

Part 2 旋律

原曲間奏是使用電吉他獨奏。考慮難度，在這首歌中就**以節奏刷法替代**，暫時略過。

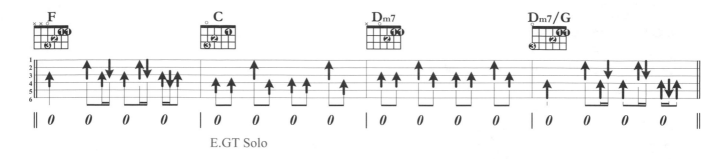

E.GT Solo

Part 3 和弦和聲

❶ 這首歌曲的和弦變化較大，小節跟小節間的和弦變換度算高，得多花些心思才有辦法熟悉。

❷ 這裡出現了兩個轉位和弦，分別是 G/B、Em/B 其目的都是為了**讓低音線更流暢**用的編曲方法。

❸ Em/B 和弦是轉位和弦第幾轉位之前已經討論過，那麼 **G/B 又是第幾轉位呢？**也跟老師討論看看。

❹ **Csus4 和弦**在這裡是做**修飾 C 和弦**用，修飾和弦的使用原理請參看《經過與修飾和弦篇》中的解釋。

我在月光下歌唱

歌曲資訊

演唱 / 陳雙　　詞 / 陳雙、奧威尼 卡露斯央

曲 / 陳雙、麥永昌　　曲風 / Ballad

♩=64　　KEY/F　　CAPO/5　　PLAY/C

節奏指法

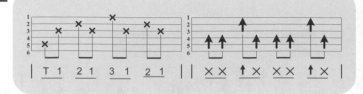

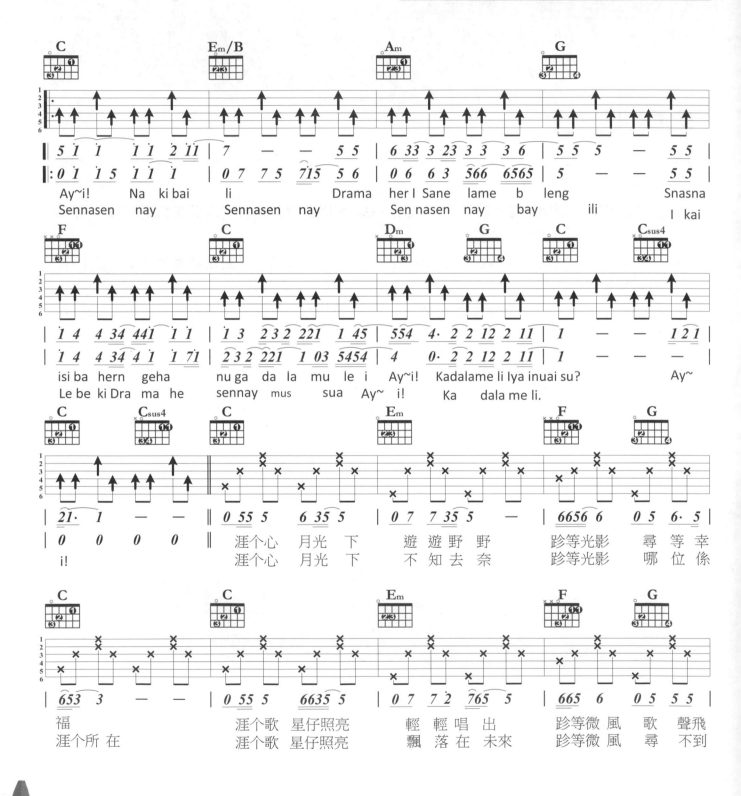

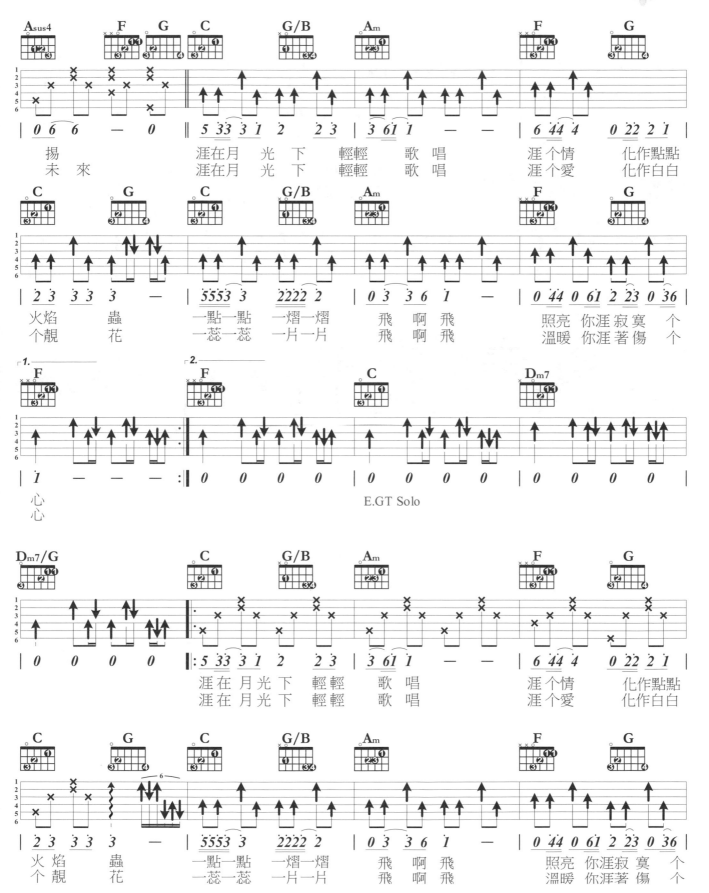

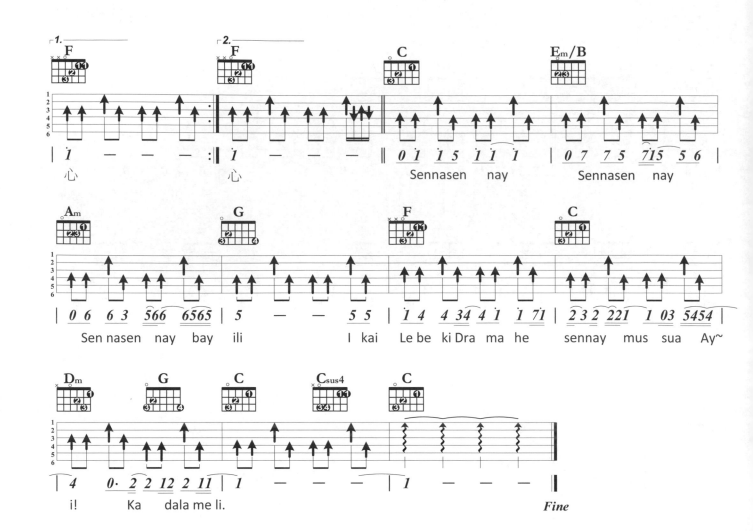

順階和弦與級數和弦

自然大音階的順階和弦

以**各調自然大音階**（即 Do、Re、Mi、Fa、Sol、La、Ti 七音），從 Do 到 Ti 由**低到高音排列做為該調各和弦主音的七個和弦**。

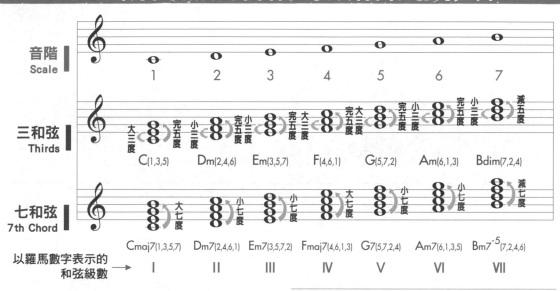

C 調自然大音階的順階和弦推算

三和弦 Thirds	C(1,3,5)	Dm(2,4,6)	Em(3,5,7)	F(4,6,1)	G(5,7,2)	Am(6,1,3)	Bdim(7,2,4)
七和弦 7th Chord	Cmaj7(1,3,5,7)	Dm7(2,4,6,1)	Em7(3,5,7,2)	Fmaj7(4,6,1,3)	G7(5,7,2,4)	Am7(6,1,3,5)	Bm7⁻⁵(7,2,4,6)
以羅馬數字表示的和弦級數 →	I	II	III	IV	V	VI	VII

註 / 和弦名稱旁括號中數字，表個和弦組成音

級數和弦

I，II，III，IV，V，VI，VII為羅馬數字，分別代表 1，2，3，4，5，6，7。在國際標準的譜記及樂理講解中，都以羅馬數字做為各調順階和弦的順序代表。

譬如 C 調的 Am 和弦，因 A 這個音名在 C 調音名排序為 6，就寫 Am 和弦為 VIm 和弦。若為 C 調的 A 和弦，則寫為 VI 和弦。

若為 C 調的 A7 和弦，則寫為 VI7 和弦，餘請琴友類推。

各調	I IV V 和弦為 **大三和弦** /和弦組成音中根音與第三音差大三度
	II III VI 和弦為 **小三和弦** /和弦組成音中根音與第三音差小三度
	VII 和弦為 **減三和弦** /和弦組成音中根音與第三音差小三度 且根音與第五音差減五度

註 / 完全五度音程為三個全音加一個半音。音階 Ti 到 Fa 因為有經過兩個半音階（Ti 到 Do 及 Mi 到 Fa），音程只有兩個全音（Do → Re，Re → Mi）加兩個半音（Ti → Do，Mi → Fa），故為減五度。

G 調順階和弦與音階

La 型音階

① 以新調的調名(G)為主音(Do)。

② 從新調主音音名開始由低到高排列出新調的音名順序。

③ 列出大調音程公式。

④ 調整新調音名排序的音程關係，為應該變音的音名加上變音記號，以符合大調音階（全全半全全全半）音程公式。（F加上升記號成為 F#）

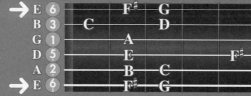

① **新調主音 G＝Do**

② **音名** G A B C D E F G

③ **音程** 全 全 半 全 全 全 半

④ **音名** G A B C D E F# G

① 在新調音名排序下填入簡譜音階（＝音級）。

② 以 "⌒" 連結相差半音音程的鄰接音 3、4；7、1，其餘沒標示 "⌒" 的鄰接音都差全音音程。

① **音名** G A B C D E F# G

② **音階** 1 2 3 4 5 6 7 1

① 把新調音名序列在各琴格的位置上。

② 音名旁邊標註各音名唱音。

（如 G＝1 A＝2 B＝3 …etc.）

由於，此音型第一弦空弦、第六弦空弦音名都是 E，

而 E 在 G 調的唱名為 La，所以稱此音型為 G 調 La 型音階。

① (圖一)

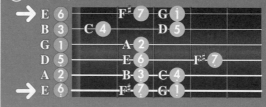

② (圖二)

G調順階和弦

由上例依全全半全全全半的音程公式推得的 G 調音名排列，

依序為 *G A B C D E F♯ G*

由各調自然大音階的順階和弦篇中解說，我們得知各調：

大三和弦 **I** **IV** **V**　　小三和弦 **II** **III** **VI**　　減和弦 **VII**

所以我們推得 G 調順階和弦為

G（I）、Am（IIm）、Bm（IIIm）、C（IV）、D（V）、Em（VIm）、F♯dim（VIIdim）

和弦按法如下：

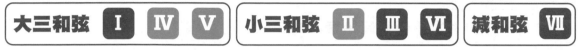

G 調 La 型音階練習《桃太郎》

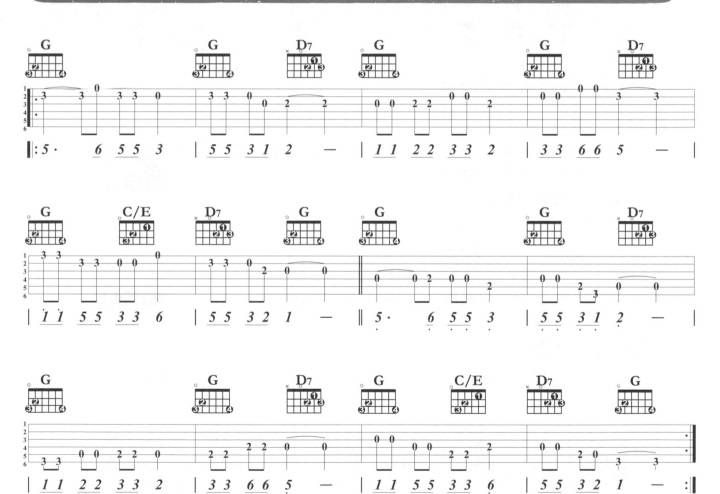

音階的命名與彈奏音型時的和弦運指方法

音階的音型命名由來

以各音階的**第一弦和第六弦最低起始音**做為各音型的名稱

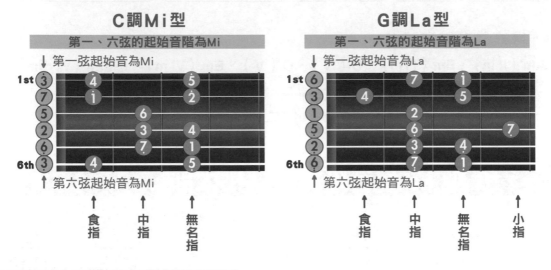

音型在彈奏時的運指方法

開放弦型音階

見上例，由於 C 調 Mi 型及 G 調 La 型的**一、六弦起始音**都是**不需按弦**的空弦音，所以又**稱為開放弦型音階**。

開放弦型音階就依：

第一到第六弦第一琴格所有的音由食指負責按弦；

第一到第六弦第二琴格所有的音由中指負責按弦；

第一到第六弦第三琴格所有的音由無名指負責按弦；

第一到第六弦第四琴格所有的音由小指負責按弦

高把位型音階

以第一弦與第六弦最低起始音為基準音，食指按音型命名基準音，其他手指依序排列。

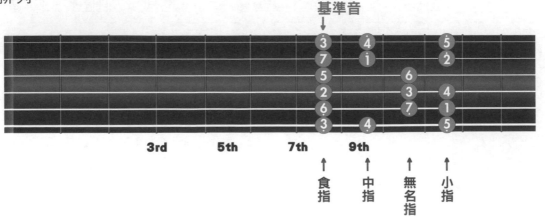

桃太郎

在彈奏之前

這首歌原曲調性是 B♭ 調。請先將**移調夾夾第三琴格，再用 G 調和弦來彈**這首歌。

Part 1 節奏

認識 4 Beats 伴奏模式（以四分音符為節拍單位，在一小節中刷四個節拍單位）

❶ 先確認每個和弦的根音弦位置。

- 每拍從和弦根音弦開始下刷到第一弦。
- 節拍器設定為 60 拍子。[60 bpm（Beats per minute），譜記方式為 ♩= 60]。
- 跟著節拍器的節拍聲響，正確的刷出平穩的 4 Beats 節拍。

❷ 節拍穩定之後再刷出高低聲部的音色差別。

- 從和弦根音弦刷到第四弦稱為蹦（譜記為 ×），第三行刷到第一弦稱為恰（譜記為 ↑）。
- 彈順之後，將原本的第一跟第三拍改刷蹦、第二跟第四拍刷恰。
- 最後再在**第二拍、第四拍刷恰的時候加入切音**。

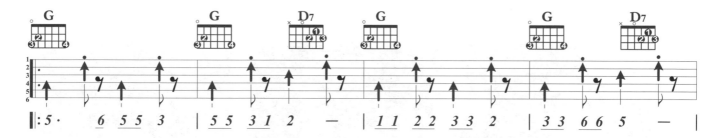

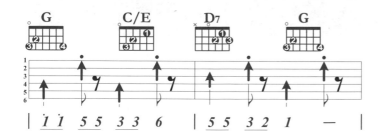

熟悉 G 大調音階吉他前四琴格音

前奏（從低音的 Sol 到中央音的 Sol）是 8 度音程音階練習的範例。從第四弦的空弦音到第二弦的第三琴格音。

❶ 前奏（從**低音的 Sol 到中央音的 Sol**）是 8 度音程音階練習的範例。從**第四弦的空弦音到第二弦的第三琴格音**。

❷ 間奏改編原曲聲部，**前兩小節原音高、三、四小節降八度音做 G 大調音階前三琴格全音部的練習**。從**第六弦的第三琴格到第二弦的第三格音**。

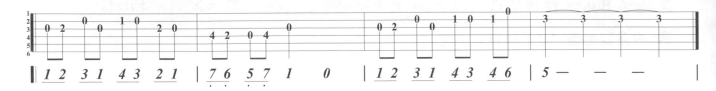

入門 G 大調常用三和弦

❶ **G 和弦 C 和弦**和弦變換時，**中指、無名指指型不變同時移動，再補上小指**。

❷ **C 和弦 D7 和弦**變換時，**食指不用移動**。

❸ **D7 和弦 G 和弦變換**時，各指變換較大。**注意小指的按壓模式**。
（請參看以下的圖解）

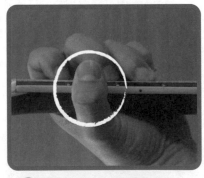
① 拇指扣住整個琴頸

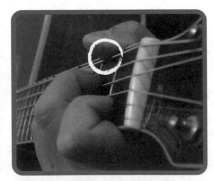
② 若有需要做消音動作時，可使用姆指指腹輕觸第六弦，將第六弦消音。

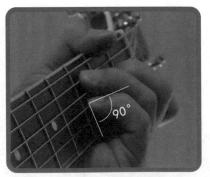
③ 小指就較容易「凹」成直立的 90 度壓弦，以增加小指的指力。

桃太郎

歌曲資訊/// ＊本曲採自日本童謠《桃太郎》，客語歌詞由賴奕守所填。

詞／賴奕守　　曲／岡野貞一　　曲風／Folk

♩= 112　　KEY/ B♭　　CAPO/ 3　　PLAY/ G

節奏指法///

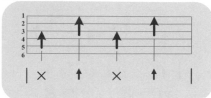

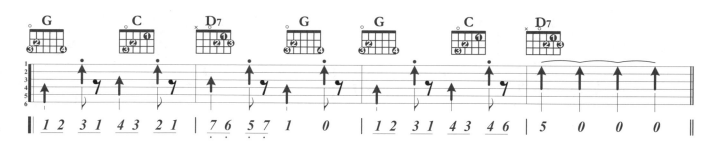

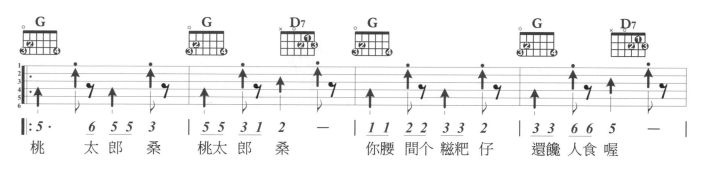

桃　　太郎桑　桃太郎桑　　　　　你腰　間个 糍粑 仔　　還饞 人食 喔

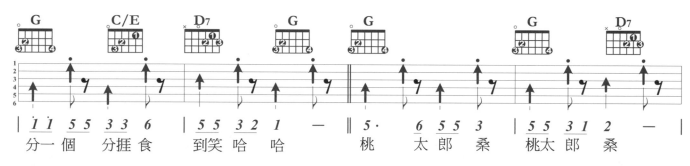

分一 個　 分捱 食　 到笑 哈 哈　　　桃　　太 郎桑　桃太郎桑

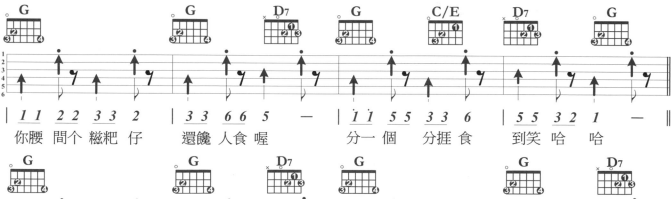

你腰　間个 糍粑 仔　　還饞 人食 喔　　　分一 個　 分捱 食　 到笑 哈 哈

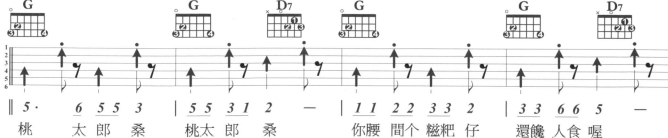

桃　　太郎桑　桃太郎桑　　　　　你腰　間个 糍粑 仔　　還饞 人食 喔

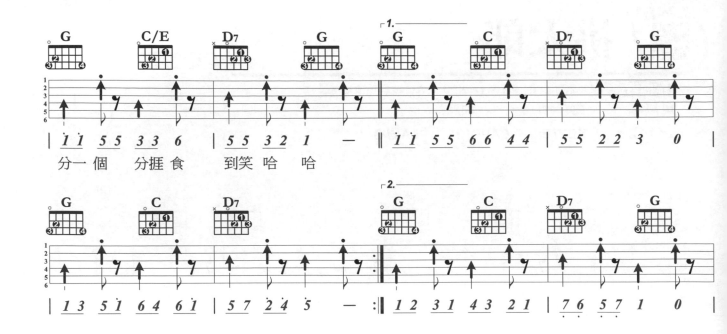

分一個　分捱食　到笑哈　哈

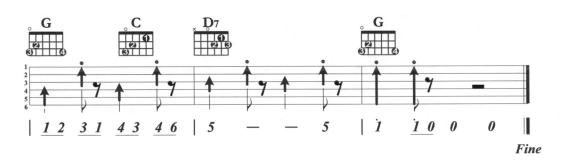

Fine

複音程與七和弦

單音程與複音程

a. 單音程：使用的音階領域（音域）在八度音內，如 1 → $\dot{1}$ or 3 → $\dot{3}$ etc。

b. 複音程：使用的音域超過八度音程，如 1 → $\dot{2}$（差 9 度）or 3 → $\dot{5}$
（差 10 度）etc。

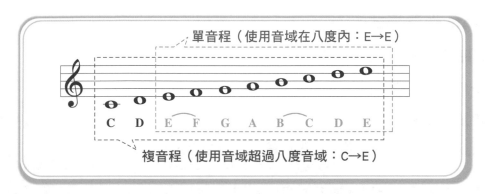

一般和弦與擴張和弦 Extension Chord

a. 一和弦的組成音域在八度音程內，我們稱其為一般和弦。
大三、小三、增三、減三，大七、小七、增七、減七和弦。

b. 和弦的組成音域超過八度音程，稱其為擴張和弦（Extension Chord）。
大、小九和弦，十一和弦 ‧‧‧etc。

七和弦的推算

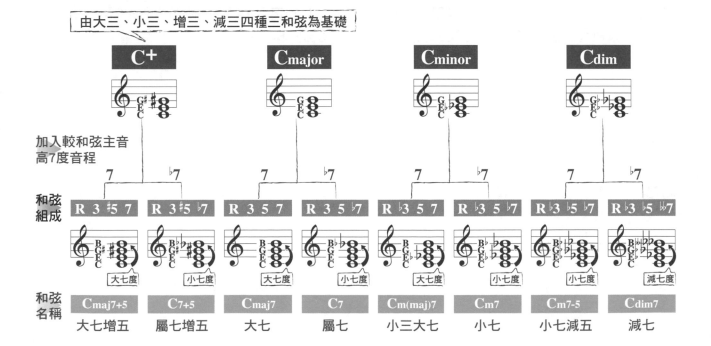

春神來了

手機掃瞄
動態曲譜

在彈奏之前

這首歌原曲調性是 **C 調**。請先將**移調夾夾第五琴格，再用 G 調和弦來彈**這首歌。

Part 1 節奏

認識 4 Beats 伴奏模式（以四分音符為節拍單位，在一小節中刷四個節拍單位）

❶ 先確認每個和弦的根音弦位置。

- 每拍從和弦根音弦開始下刷到第一弦。
- 節拍器設定為 60 拍子。[60 bpm（Beats per minute），譜記方式為 ♩= 60]。
- 跟著節拍器的節拍聲響，正確的刷出平穩的 4 Beats 節拍。

❷ 節拍穩定之後再刷出高低聲部的音色差別。

- 從和弦根音弦刷到第四弦稱為蹦（譜記為 Ｘ），第三行刷到第一弦稱為恰（譜記為 ↑）。
- 這首曲子很簡單，將原本的第一跟第三拍改刷蹦、第二跟第四拍刷恰。

Part 2 旋律

熟悉 G 大調音階吉他前三琴格音

❶ 前奏（從低音 Do 到 La）。**超出了 8 度音程以上的音階練習**。彈奏音階的時候指頭的上下移動位置比較劇烈，從第六弦的第三格到第一弦第空弦音。

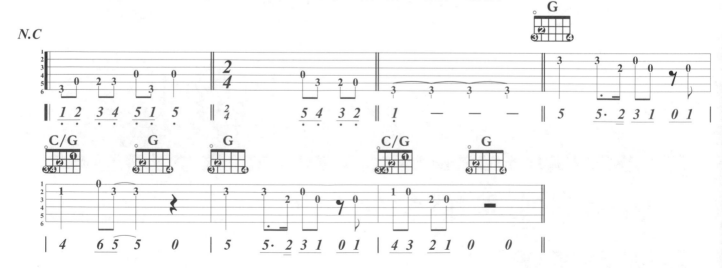

Part 3 和弦和聲

指型相近的三個和弦

❶ **小指**的指頭力量比較小，**按壓和弦的**時候得借助某一些**訣竅。請參看本曲彈奏之**前的解說。

❷ C/G 和弦是轉位和弦。請問**是第幾轉位呢？**

春神來了

歌曲資訊 /// *本採自西洋民謠《春神來了》，客語歌詞由賴奕守所填。

詞 / 賴奕守　　曲 / 馬里・納特修斯　　曲風 / Folk

♩= 120　　KEY/ G　　CAPO/ 0　　PLAY/ G

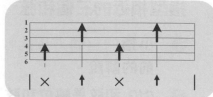

節奏指法 ///

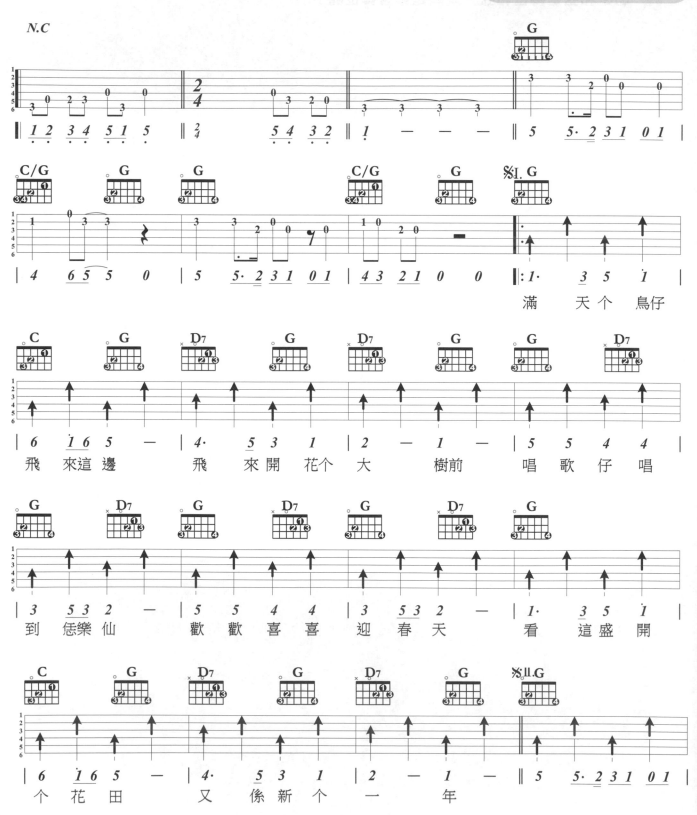

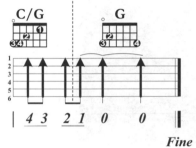

Fine

在實際操作之前…

❶ **先不發力**，按下述一到三的程序練習。

❷ 等**各個手指觸弦感**（肌肉記憶慣性）成"**型**"（目標和弦的樣子）。

❸ 再加入實際**換和弦**動作。

❹ 所有手指**到位再發力**按壓。

以 C 和弦換 F 和弦為例

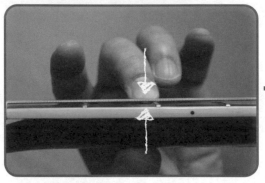

食指前側緣

① **別先按食指**！
② **中指移動**到所該按的**琴格**位置。
③ 拇指、中指指根對稱。

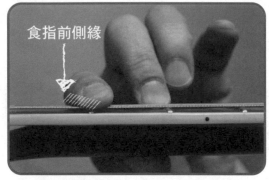

① **自然伸直食指**。
② **避免食指前側緣指關節縫隙**放在弦上。

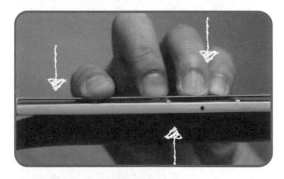

① **無名指、小指就定位**。
② **所有指頭**（含拇指）一起**平均施力**（非用力）壓弦。

封閉和弦的和弦圖看法

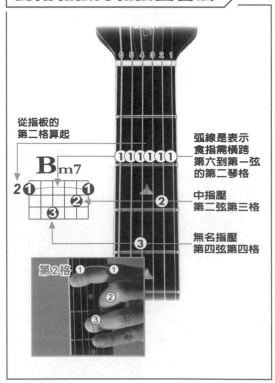

從指板的
第二格算起

Bm7

弧線是表示
食指需橫跨
第六到第一弦
的第二琴格

中指壓
第二弦第三格

無名指壓
第四弦第四格

第2格

假以時日，
你定能操控封閉和弦如行雲流水、
瀟灑自在。

背影

在彈奏之前

① 這首歌原曲調性是 **B 調**。請先將**移調夾夾在第四琴格，再用 G 調和弦來彈**這首歌。

② 使用指法來伴奏這首歌曲。

③ 在低音聲部的伴奏上，拇指所負擔的變化很小，**僅以和弦主音作為低音聲部的伴奏。**

由此可見，這應該是一首**四平八穩、情緒波動比較小的歌曲**。所以，如果**副歌要用節奏伴奏的時候，也得注意節奏強弱的均勻分配，別彈得太激情了。**

④ 略有激情的伴奏部分是用切分拍指法在高音弦上的表現。可以參考這首歌前的《切分拍與先行拍》中的解釋。

Part 1 **節奏**

認識 8 Beats 切分拍指法、節奏伴奏

① **先確認每個和弦的根音弦位置。**

- 每拍從和弦根音弦開始彈奏和弦主音。

- 節拍器設定為 60 拍子。[60 bpm（Beats per minute），譜記方式為 ♩ ＝ 60]。

- 將節拍器的**節拍聲響改設定為 60 拍子 8 Beats**，跟著節拍器的節拍聲響，正確的**彈奏出平穩的 8 Beats 切分拍指法。**

② **指法彈奏穩定之後再嘗試加入節奏的彈法。**

- 從和弦根音弦刷到第四弦稱為蹦（譜記為 X），第三行刷到第一弦稱為恰（譜記為 ↑ ）。

- 這首曲子**原曲是用指法伴奏**。如果要**用節拍伴奏的話，低音聲部不應該過度用力**，除了整個節奏的力度**保持平的 4/4 拍常態強弱狀態（強、弱、次強、最弱）彈奏出平穩的 8 Beats 切分拍。**

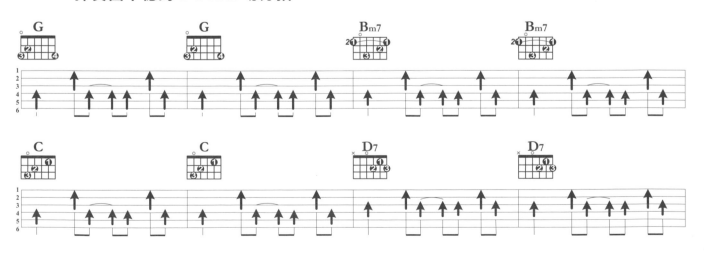

Part 2 旋律

使用前四琴格的 G 大調音階彈奏歌曲的前奏跟間奏。

❶ 雖然跟之前的音階彈奏位置相同，大都是前四琴格的 G 大調音階，遇有**超過前三琴格的音就請用小指**。但是這首歌的**旋律音程跳動很大、所以跳弦的動作很多**，得小心才不會撥錯琴弦。

❷ 間奏中有使用**捶弦**的地方得特別**留意左手的運指方式**。

❸ 注意捶弦**前後的兩音彈音量要平均**。

Part 3 和弦和聲

❶ 歌曲的和弦有循環性，應該能夠輕鬆應付。

❷ **前、間奏有雙吉他出現，可以考慮請老師又或者是同伴幫你作伴奏**，然後好好練習前、間奏的音階部分。

❸ 使用的**和弦變多了，總共有 6 個和弦**，而這 6 個和弦**也是 G 大調中所常用的**。練熟他們之後就算是已經掌握彈唱初步所需的所有和弦。

❹ 有食指需要**封六條弦**的 **Bm7 和弦**出現。請記得是**用靠近拇指側的食指側面位置按壓**。

背影

歌曲資訊///

演唱 / 羅國禮　　詞 / 羅國禮　　曲 / 羅國禮　　曲風 / Ballad

♩= 82　　　　KEY/ B　　　CAPO/ 4　　　PLAY/ G

節奏指法///

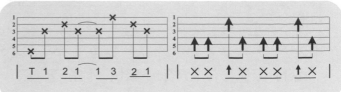

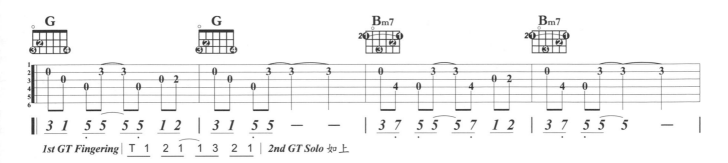

1st GT Fingering | T 1 2 1 1 3 2 1 | *2nd GT Solo* 如上

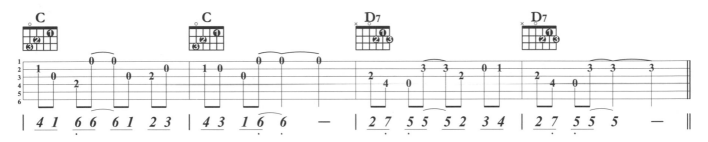

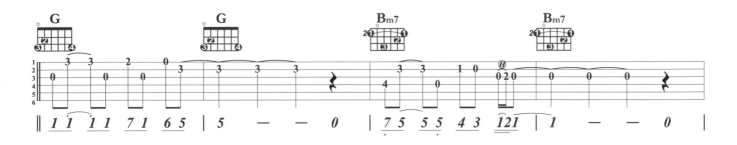

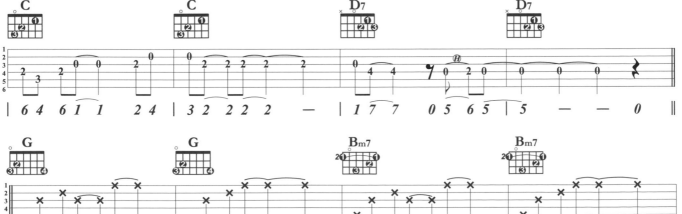

亻厓 老了　　　　　跟 不到　汝个 腳 步 了　　　　　　汝

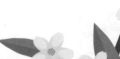

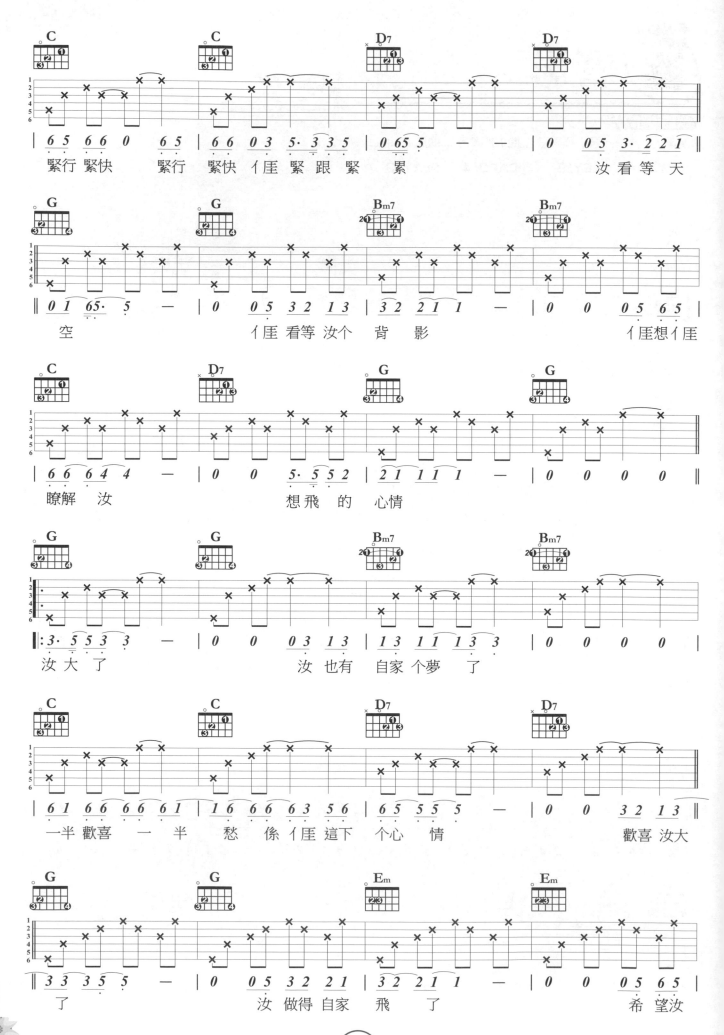

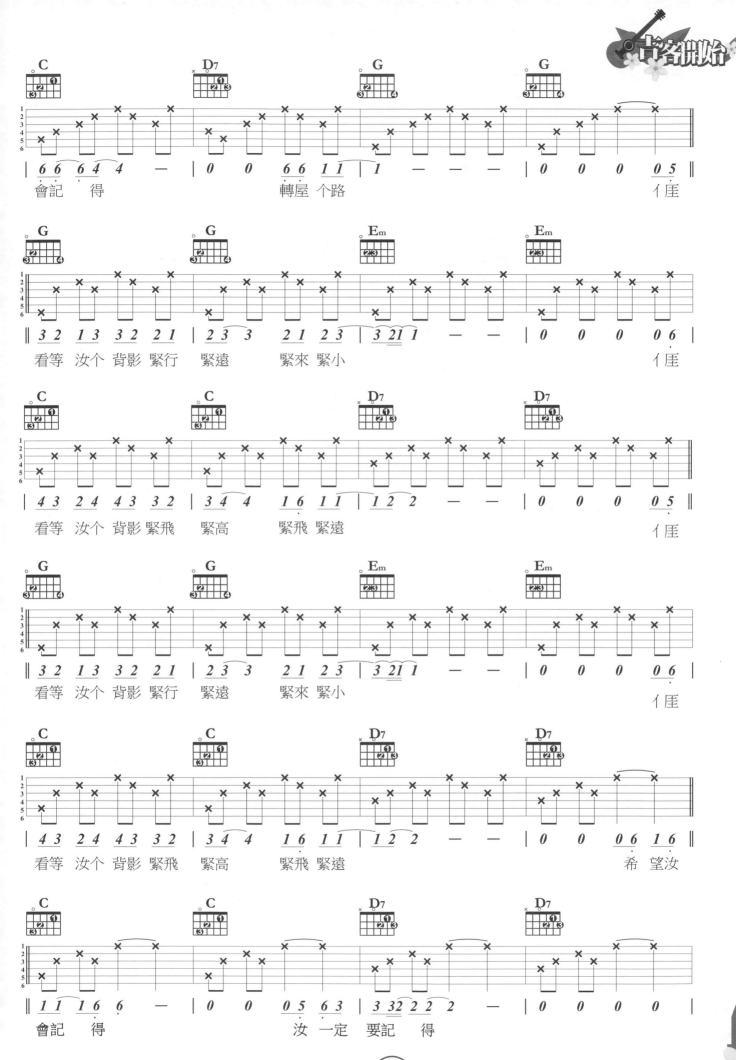

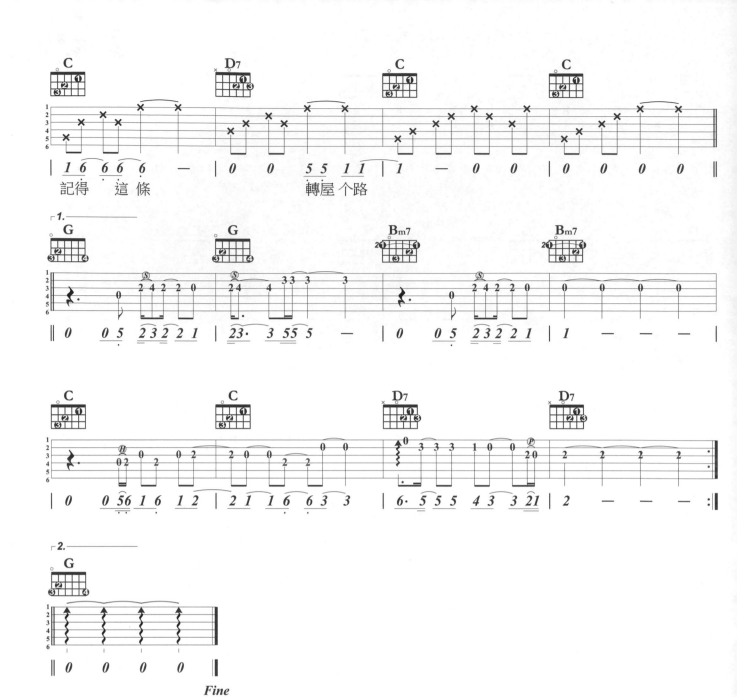

記得　這條　　　　　　　轉屋个路

Fine

如何使用移調夾

演唱與伴奏時調性轉換

初學吉他，只要會 C 調、G 調和弦，遇到 C 調、G 調外的歌曲，可借移調夾轉成要彈的調子。

原 G 調曲子想用 C 調和弦彈奏

Step 1 確定兩調的調號──原調：G，新調：C

Step 2 列出原調與新調的順階和弦比較兩調和弦的對應關係
〈初學者可利用級數和弦篇的表輔助自己〉

原調〈G〉順階和弦	G	Am	Bm	C	D7	Em	F#dim	G
新調〈C〉順階和弦	C	Dm	Em	F	G7	Am	Bdim	C

Step 3 算出兩調調性音名的音程差，決定移調夾所應夾的格數。

① 將**目的調（C）**的音名放在 **12 點鐘**位置，其他音名依序以順時針方向列成圓形。

② **B、C，E、F 用弧線連結**表彼此相差半音階。其餘各鄰接音就是相差全音階。

③ 以**順時針方向**，算出**目的調（ C ）**到所會**彈奏調性（ G ）**間的**音程差**是幾 A 個半音。（C → G 相差 3 個全音、1 個半音）

Step 4 夾上移調夾後，依照 Step2. 和弦對應關係表，將 G 調的和弦轉為 C 調和弦，這樣，你就能以 C 調和弦彈出 G 調和弦的效果。

Ex:　原G調和弦進行　G → Em → Am → D7 → G → Bm → C → D7
　　⬇　**夾 Capo：7　Play：C**
　　轉C調和弦進行　C → Am → Dm → G7 → C → Em → F → G7

借助移調夾來調整音域，使原曲的曲調高或低於演唱者本身所能勝任的音域，便於演唱。

　　拿到歌譜時先找出曲子演唱部份的最高音和最低音。若**最高音很"ㄍ一ㄥ"**，那就表示你**得低就，需降低調**號來唱歌。**調太低**唱的很鬱卒，方法同以下步驟，只是**操作方法反向而行**。

客家本色

Step 1 依譜行事：

譜例告訴你 Capo 夾第三格，彈 C 調，我們依譜操練 Capo 先夾第三格。

Step 2 找出最低和最高的演唱音：

本曲最低演唱音為 C 調〈夾上移調夾後〉的主歌第 1 小節的 3，最高音為副歌第 7 小節的高音 6。

Step 3 找出單音旋律在吉他指板上位置，彈出並試唱：

C 調〈夾上移調夾後〉的 3 在第五弦的第二格音，一般人的演唱音域足堪勝任；但高音 6 在第一弦第 5 格，啊！那一般人就太ㄍ一ㄥ了，怎麼辦？

Step 4 將最高音降音

拿掉移調夾，由第 1 弦第 8 格開始一格一格往下降音試唱，找出自己最高音能唱在第幾格，譬如降音到第 5 琴格時，你的喉嚨獲得紓解，就表示你的最ㄍ一ㄥ的音，比原調低了 3 格，那就請你將移調夾棄之不用，降格後恰好抵消你降音的 3 格格數，用沒夾移調夾的原譜調性彈就 OK 了。

> 雙吉他伴奏，一支原調彈奏、一支夾移調夾彈另一調和弦，造成彈同調，但又有漂亮的和聲音色。

吉他名家利用**移調夾**的方法多半是**夾第五格或第七格**，搭配上**一把開放和弦的吉他**，做雙吉他伴奏。這是什麼道理呢？

比如說，這本書中所編寫的《背影》一曲，就可以一把彈個弦調降半音的 C 調和弦、一把彈夾了移調夾第四琴格後的 G 調和弦，這樣就**構成了有絕佳共鳴效果的雙吉他演奏模式**。

> 原調吉他和弦不易彈奏，不利吉他編曲。使用移調夾移調成較好彈和弦。

客家本色 原調 /E♭　Capo/3　Play/C　　**夜合** 原調 /E　Capo/4　Play/C

尋求漂亮的音色

另一個原因是為求更漂亮的吉他音色。譬如 James Taylor 的 Fire And Rain 原調為 C 大調，但 James 夾了第三格彈 A 大調，為的是求柔，因為 A 調和弦較 C 調和弦柔的多，Paul Simon 的 Scarborgh Fair 原調 E 小調，夾第七格彈 A 小調，求明亮的 Sense。

明白夾移調夾各種使用方式的柳暗花明，你是否也能更深入研究，進而發現吉他彈奏方式又一村的新天地呢？

不同調性的音階推算

各音名間的音程關係可推廣到各調性關係

音程距離	全音	全音	半音	全音	全音	全音	半音	
音名	C	D	E	F	G	A	B	C

C與D兩音的音程距離是全音，而D較C高全音
可考慮成D調的音階及D調各級和弦，都較C調的音階及C調和弦全高音。

以各調的開放弦型音階，作為推算其他調性同型音階的基準

Ex 由基準調 G 調 La 型音階推算新調 C 調 La 型音階

Step 1 推算基準調的調號音名到新調的調號音名兩音的音程差距

各音的音程差	全音	全音	半音	全音	全音	全音	半音

較低音← C D E F G A B C →較高音

基準調G（較低音）較新調音名C（較高音）低2個全音＋1個半音＝差5格琴

Step 2 推算基準調的調號音名到新調的調號音名兩音的音程差距

依音名的音程差距，當為調名音程差，推算出新調與基準調的位格差，向高把位格上推移動，即可獲得新調同型音階位置。

2 全音＋1 半音＝差 5 格琴格

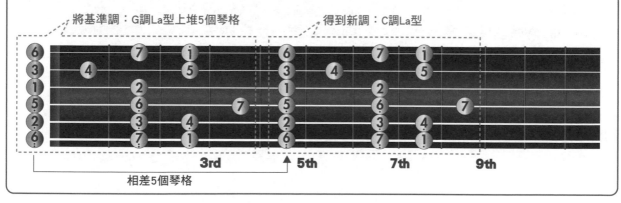

按部就班、循序漸進，多操作幾次你就能駕輕就熟。
如此，有些概念了嗎？

Step 1 推算基準調的調號音名到新調的調號音名兩音的音程差距

各音的音程差：全音　全音　半音　全音　全音　全音　半音

較低音 ← C　D　E　F　G　A　B　C → 較高音

基準調C（較低音）較新調音名G（較高音）低3個全音＋1個半音

Step 2 依音名的音程差距，當為調名音程差，推算出新調與基準調的位格差，向高把位格上推移動，即可獲得新調同型音階位置。

3 全音＋1 半音＝差 7 格琴格

將基準調：C 調 Mi 型上推 7 個琴格

得到新調：G 調 Mi 型

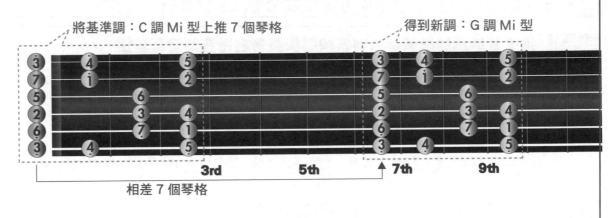

3rd　　　5th　　　7th　　　9th

相差 7 個琴格

C 調、G 調是最常見被應用的調性，因為彼此間有：

①音域互補

男生歌曲適唱音域若為 C 調，女生則為 G 調。反之亦然。

②伴奏互補

一把彈 C 調和弦，另一把夾 Capo/5 彈 G 調和弦，超搭。

所以，你說，該不該熟透這兩調性的和弦及音階啊！

客家本色

在彈奏之前

1 這首歌**原曲調性是 E♭ 調**。請先**將移調夾夾在第三琴格**，再**用 C 調和弦來彈**這首歌。

2 是一首類進行曲的歌曲，速度比較快。全曲都用節奏來伴奏。

3 **前奏、間奏、尾奏**的音階使用開始脫離前面三琴格，使用的**音階從第五琴格開始**，音型名稱 **C 調 La 型音階**。

4 嘗試去**熟悉各型音階的命**名方式並掌握彈奏音接時的**手指運用方法**。

5 **混合節拍是這首歌的重點**所在，尤其是**副歌的第一樂句**（四個小節）編曲上的精緻度很高，**玩家們稱這個樂句叫"對點"**。

Part 1 節奏

認識 8 Beats 伴奏模式。

1 **先確認每個和弦的根音弦位置。**

- 每拍從和弦根音弦開始彈奏和弦主音。
- 節拍器設定為 60 拍子。[60 bpm（Beats per minute），譜記方式為 ♩= 60]。
- 將節拍器的**節拍聲響改設定為 60 拍子 8 Beats**，跟著節拍器的節拍聲響，正確的**彈奏出平穩的 8 Beats 節奏**。

2 **8 Beats 節奏彈奏穩定之後再嘗試加入對點環節的彈法。**

- 從和弦根音弦刷到第四弦稱為蹦（譜記為 X），第三行刷到第一弦稱為恰（譜記為 ↑）。
- 這首曲子節奏的力度保持 4/4 拍常態強弱狀態（強、弱、次強、最弱），但要**注意切分拍時刷弦動作的穩定度，別產生速度不穩定以致搶拍了**。
- 副歌第一句樂句（4 小節）是整首歌曲的最精彩點，對點的拍子要非常精準。**請多聽幾次原曲的斷點位置後再嘗試加入這段對點樂句的彈法**。

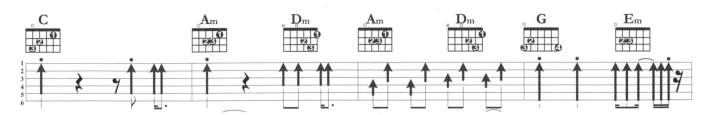

使用第五到第八琴格的 C 大調 La 型音階彈奏歌曲的前奏、間奏、尾奏。

❶ 除了第二小節有使用滑弦到第三弦第 **10 格**之外絕大部分的**音階都涵蓋在**第五到第八琴格的 **C 大調 La 型音階**。

❷ 音程的變化不大，換弦彈奏不是難事，就是某一些拍子有 **16 分音符行進，多練習才有辦法克服。**

❸ 所有的獨奏音都用六線譜表現出來。但是，除了**按照譜彈之外**也應該嘗試熟悉這些音的位置了！也讓自己**照著簡譜的標示試試看，能不能把所有的獨奏部分彈出來吧！**

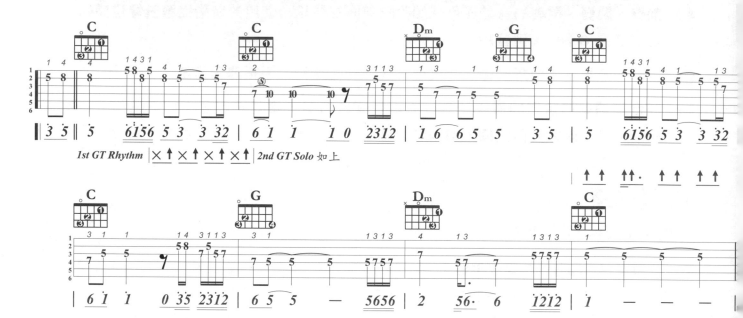

Part 3 和弦和聲

❶ 和弦都是學習過的難度不高。但因為他節奏速度比較快，所以換和弦的時候需多花時間適應。

❷ **副歌的和弦既要對點、又要轉換快速確實是一個挑戰。請加油吧！**

客家本色

歌曲資訊///

演唱/ 涂敏恆　　**詞/** 涂敏恆　　**曲/** 涂敏恆　　**曲風/** March

♩= 97　　**KEY/** E♭　　**CAPO/** 3　　**PLAY/** C

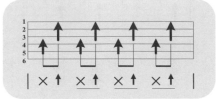

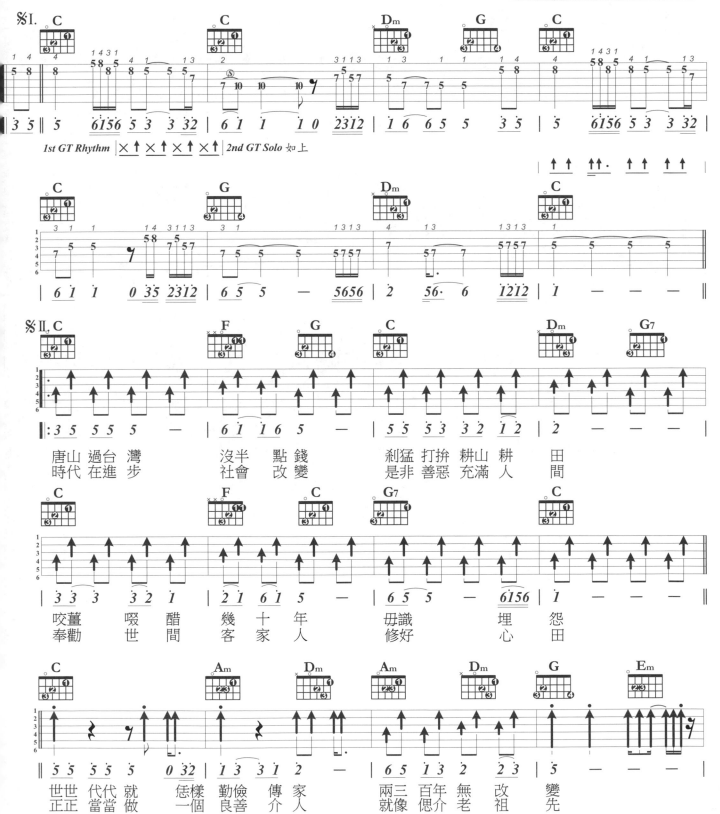

世世 代代 就 恁樣 勤儉 傳家
正正 當當 做 一個 良善 介 人

兩三 百年 無 改 變
就像 𠊎介 老 祖 先

唐山 過台 灣 　沒半 點 錢 　剎猛 打拚 耕山 耕 田
時代 在進 步 　社會 改 變 　是非 善惡 充滿 人 間

咬薑 啜醋 幾 十 年 　毋識 　埋 怨
奉勸 世間 客 家 人 　修好 　心 田

(119)

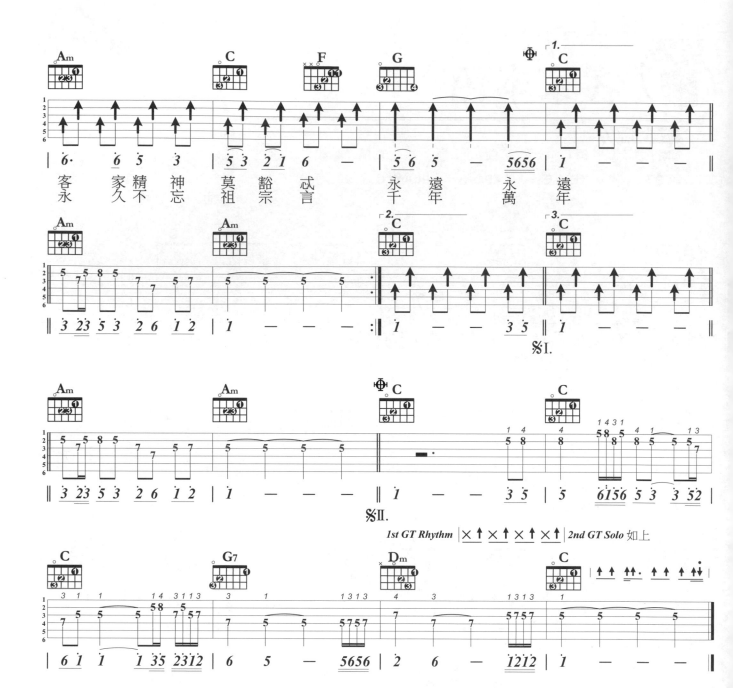

客家精神莫或忘 永千遠年 永萬遠年
永久不神 祖宗言

夜合

在彈奏之前

1 這首歌**原曲調性是 E 調**。請先將**移調夾夾在第四琴格**，再用 **C 調**和弦來彈這首歌。

2 是一首慢歌快彈的歌曲範例。**全曲採用 16 Beats 的節奏來編寫指法**伴奏。

3 **前奏、間奏、尾奏**的音階使用依然沒有脫離前面三琴格，**使用音階 C 調 Mi 型音階**。

4 嘗試去**熟悉各型音階的命名方式**並掌握彈奏音接時的**手指運用方法**。

5 前奏、間奏**使用捶、勾弦音**並用的地方要特別**注意音色的穩定度，別讓聲音忽大忽小**。

Part 1 節奏

認識 16 Beats 伴奏模式。

1 **先確認每個和弦的根音弦位置。**

- 每拍從和弦根音弦開始彈奏和弦主音。

- 節拍器設定為 60 拍子。[60 bpm（Beats per minute），譜記方式為 ♩= 60]。

- 將節拍器的節拍聲響改**設定為 60 拍子 8 Beats**，跟著節拍器的節拍聲響，正確的**彈奏出平穩的 16 Beats 指法**。

2 **指法彈奏穩定之後再嘗試加入節奏的彈法。**

- 從和弦根音弦刷到第四弦稱為蹦（譜記為 X），第三行刷到第一弦稱為恰（譜記為 ↑）。

- 這首曲子節奏力度保持 4/4 拍常態強弱狀態（強、弱、次強、最弱），雖然**節奏的刷奏複雜度高，但也要保持穩定的音色強弱狀態**。

- 記得這邊的節奏練習**是用 60 拍子 8 Beats 拍法來練習 16 Beats 的節奏與指法**。

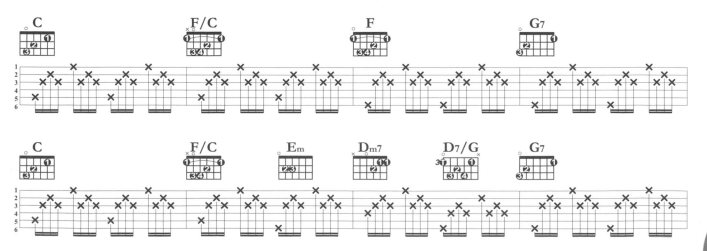

使用 **C 調 Mi 型音階**，但在這首歌裡面我們只標示了簡譜。也是希望你能夠自己嘗試只看簡譜把旋律音彈奏出來，所以沒有標示六線譜。

Part 3 和弦和聲

❶ **封閉和弦、轉位和弦的佔比提高**了，而且封閉和弦是**屬於全封閉**。

❷ **轉位、分割和弦所使用的手指頭壓弦方式都蠻特殊**的，所以換和弦的時候需多花時間適應。

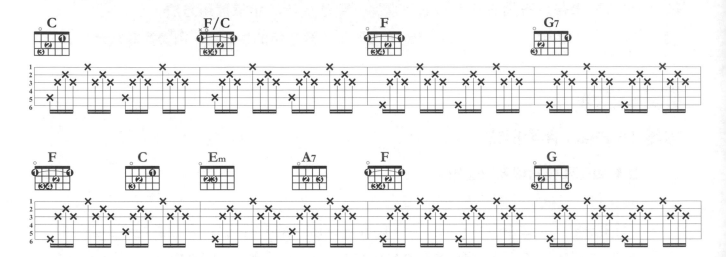

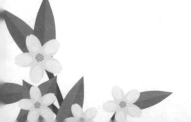

夜合

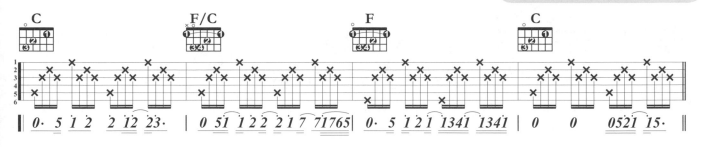

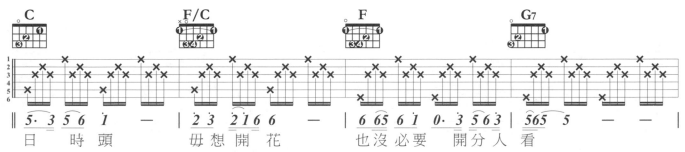

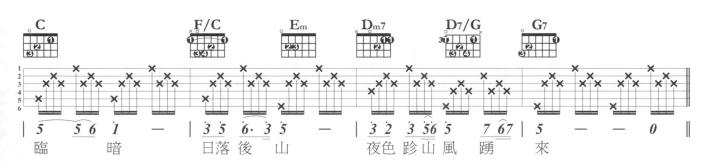

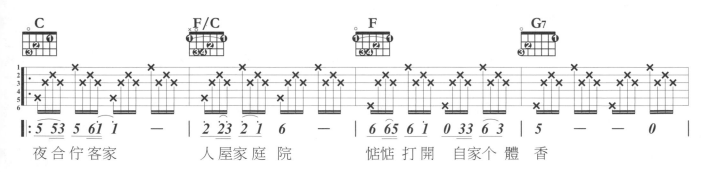

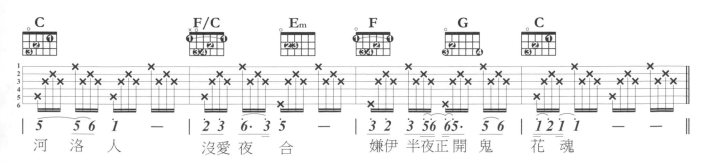

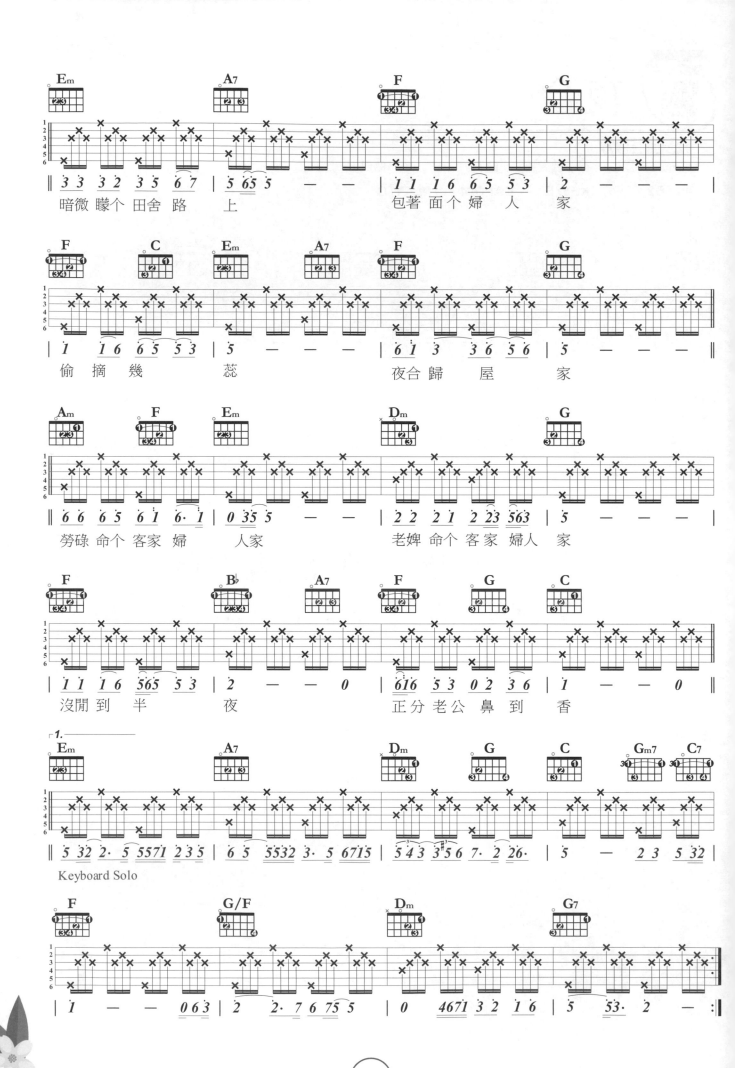

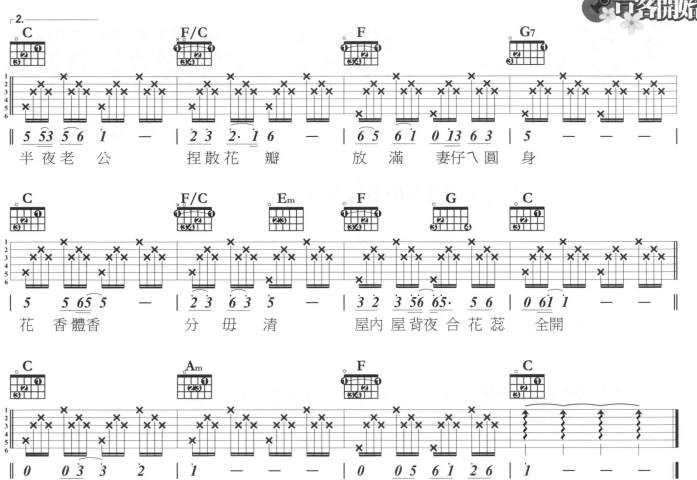

半夜老公　　捏散花瓣　放滿 妻仔ㄟ圓身

花 香體香　　分毋清　屋內屋背夜合花蕊 全開

Keyboard Solo

Fine

封閉和弦的推算

　　封閉和弦（Barre Chord），又稱為高把位和弦，是用食指做**橫跨六弦的壓制**，再加上常用的**開放型和弦合成的指型**，在指板上做**高低把位的移動**，造成新和弦的產生。

必備觀念：熟知各音音名間的音程距離

音程距離	全音	全音	半音	全音	全音	全音	半音	
音名	C	D	E	F	G	A	B	C

由同屬性和弦來推算所求的封閉和弦

開放的大三和弦來推封閉大三和弦，小三和弦推封閉小三和弦。

Example 1 由 Am 和弦推算 Cm 和弦（兩和弦屬性皆為小三和弦）

Step 1 計算兩者和弦的主音音名音程差距

　　A 到 C 相差 1 個全音 1 半音，等於 3 個琴格。

Step 2 以食指壓住音程差琴格後，其餘三指再壓出原開放和弦指型。

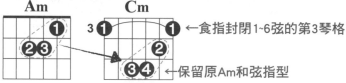

←食指封閉1~6弦的第3琴格

←保留原Am和弦指型

Example 2 由 E 和弦推算 B 和弦（兩和弦屬性皆為大三和弦）

Step 1 E 到 B 相差 3 個全音 1 半音，等於 7 個琴格。（請見必備觀念欄推算音程）

Step 2 以食指壓住音程差琴格後，再以其餘三指，壓出原開放和弦指型。

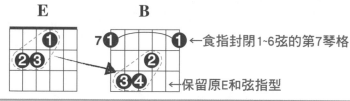

←食指封閉1~6弦的第7琴格

←保留原E和弦指型

　　原開放和弦若就是以四個手指壓弦，仍然可以推算高把位。但因部分琴弦在移動到高把位後，無法隨之壓制，所以指型轉換後不能撥到這些無法同時移動至高把位的琴弦。

由 C7 和弦推算 A7 和弦

Step 1 C 到 A 相差 4 個全音 1 半音，等於 9 個琴格。

Step 2 以開放 C7 和弦的食指做推算基點，推出第 10 把位 A7 和弦。

Step 3 第一及第六弦不能撥到。

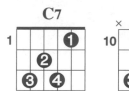
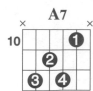

食指封閉把位　　**主音在第六弦型（E指型）**　　和弦推算出後主音仍在第六弦上

把位					
0	E	Em	E7	Em7	Emaj7
1	F	Fm	F7	Fm7	Fmaj7
2	F#／G♭	F#m／G♭m	F#7／G♭7	F#m7／G♭m7	F#maj7／G♭maj7
3	G	Gm	G7	Gm7	Gmaj7
4	G#／A♭	G#m／A♭m	G#7／A♭7	G#m7／A♭m7	G#maj7／A♭maj7
5	A	Am	A7	Am7	Amaj7
6	A#／B♭	A#m／B♭m	A#7／B♭7	A#m7／B♭m7	A#maj7／B♭maj7
7	B	Bm	B7	Bm7	Bmaj7
8	C	Cm	C7	Cm7	Cmaj7
9	C#／D♭	C#m／D♭m	C#7／D♭7	C#m7／D♭m7	C#maj7／D♭maj7
10	D	Dm	D7	Dm7	Dmaj7
11	D#／E♭	D#m／E♭m	D#7／E♭7	D#m7／E♭m7	D#maj7／E♭maj7
12	E	Em	E7	Em7	Emaj7

fret	A	Am	A7	Am7	Amaj7
0	A	Am	A7	Am7	Amaj7
1	A#／B♭	A#m／B♭m	A#7／B♭7	A#m7／B♭m7	A#maj7／B♭maj7
2	B	Bm	B7	Bm7	Bmaj7
3	C	Cm	C7	Cm7	Cmaj7
4	C#／D♭	C#m／D♭m	C#7／D♭7	C#m7／D♭m7	C#maj7／D♭maj7
5	D	Dm	D7	Dm7	Dmaj7
6	D#／E♭	D#m／E♭m	D#7／E♭7	D#m7／E♭m7	D#maj7／E♭maj7
7	E	Em	E7	Em7	Emaj7
8	F	Fm	F7	Fm7	Fmaj7
9	F#／G♭	F#m／G♭m	F#7／G♭7	F#m7／G♭m7	F#maj7／G♭maj7
10	G	Gm	G7	Gm7	Gmaj7
11	G#／A♭	G#m／A♭m	G#7／A♭7	G#m7／A♭m7	G#maj7／A♭maj7
12	A	Am	A7	Am7	Amaj7

主音在第四弦型（D指型）

食指封閉把位

和弦推算出後主音仍在第四弦上

		D	Dm	D7	Dm7	Dmaj7
0		D	Dm	D7	Dm7	Dmaj7
1		D# E♭	D#m E♭m	D#7 E♭7	D#m7 E♭m7	D#maj7 E♭maj7
2		E	Em	E7	Em7	Emaj7
3		F	Fm	F7	Fm7	Fmaj7
4		F# G♭	F#m G♭m	F#7 G♭7	F#m7 G♭m7	F#maj7 G♭maj7
5		G	Gm	G7	Gm7	Gmaj7
6		G# A♭	G#m A♭m	G#7 A♭7	G#m7 A♭m7	G#maj7 A♭maj7
7		A	Am	A7	Am7	Amaj7
8		A# B♭	A#m B♭m	A#7 B♭7	A#m7 B♭m7	A#maj7 B♭maj7
9		B	Bm	B7	Bm7	Bmaj7
10		C	Cm	C7	Cm7	Cmaj7
11		C# D♭	C#m D♭m	C#7 D♭7	C#m7 D♭m7	C#maj7 D♭maj7
12		D	Dm	D7	Dm7	Dmaj7

較少用的封閉和弦指型

| 食指封閉把位 | 根音在第5弦 | 根音在第6弦 | 根音在第6弦 | 根音在第5弦 | 根音在第4弦 | 根音在第5弦 |

強力和弦與藍調的12小節型態

在藍調音樂的和弦進行運用裡，十二小節形態是最為普遍且廣為人知的。十二小節使用的和弦為**各調順階和弦的Ⅰ、Ⅳ、Ⅴ級和弦。**

藍調常用調性的Ⅰ、Ⅳ、Ⅴ級和弦的整理表

和弦＼屬性	Ⅰ (Tonic)	Ⅳ (Subdominant)	Ⅴ (Dominant)
A	A	D	E
C	C	F	G
D	D	G	A
E	E	A	B
G	G	C	D

Rock&Roll Style 的伴奏模式

Single Notes 單音伴奏
12 Bar Blues

⊓：下撥　Ⅴ：回撥

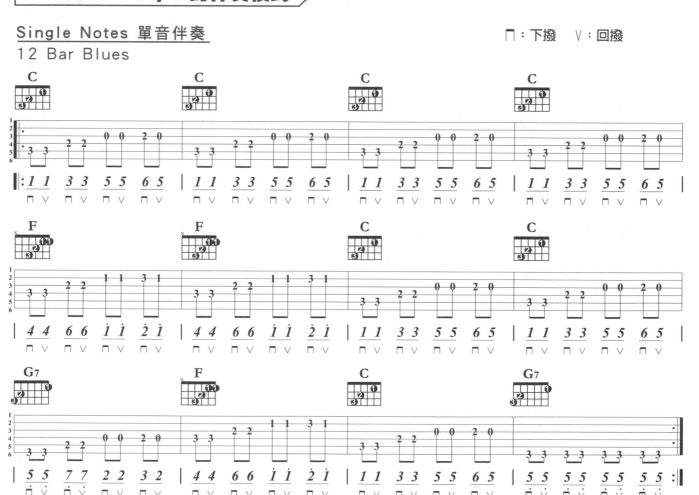

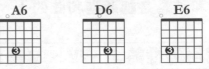
Power Chord-Chuck Berry Pattern

Power Chord 是一種**只用兩弦同時撥奏**，即可**構成和弦伴奏**條件的方式。方法是以**和弦根音，第五度音為主體**。有時**也會以根音，第六度音；或根音，小七度音為伴奏**和弦。

（A）×5 和弦：根音＋第五度音

A5　　　　D5　　　　E5

（B）×6 和弦：根音＋第六度音

A6　　　　D6　　　　E6

（C）×7 和弦：根音＋小七度音

A7　　　　D7　　　　E7

藍調的曲式架構

Intro.（前奏）

‖　I7　/ / /　|　V7　/ / /　|

主題（10小節）

‖:　I7　/ / /　|　I7　/ / /　|　I7　/ / /　|　I7　/ / /　|

|　I7　/ / /　|　I7　/ / /　|　I7　/ / /　|　I7　/ / /　|

Ending（尾奏）

|　V7　/ / /　|　IV7　/ / /　|　I7　/ / /　|　V7　/ / /　:‖

上面曲式中，**前奏和尾奏**部分在藍調演奏的術語上叫：**Turnarounds**。是段套用循環 "Single Notes" 的彈奏手法，我們也可以說 Turnarounds 是 Riff 的一種。

常見的幾種 Turnarounds

由於我們是以 A 調做解說的範例，Turnarounds 是以各調的 I7 及 V7 和弦為內容，所以，以下的 Turnarounds 是用 A 調的 I7 和弦 A7 及 V7 和弦 E7 做為編寫範例。

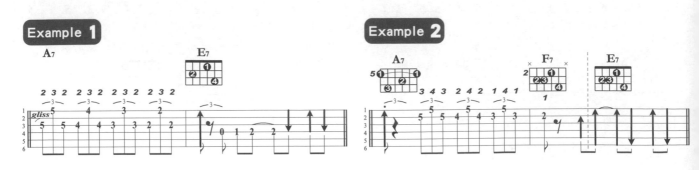

Example **1**

Example **2**

Example 3

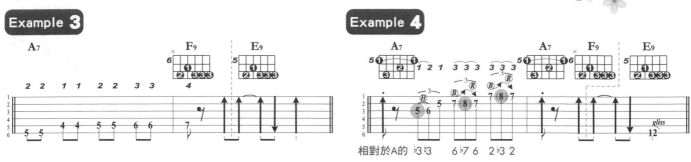

Example 4

Turnarounds ＋ Power Chord ＋ Riff ＋ Turnarounds ＝ 十二小節藍調

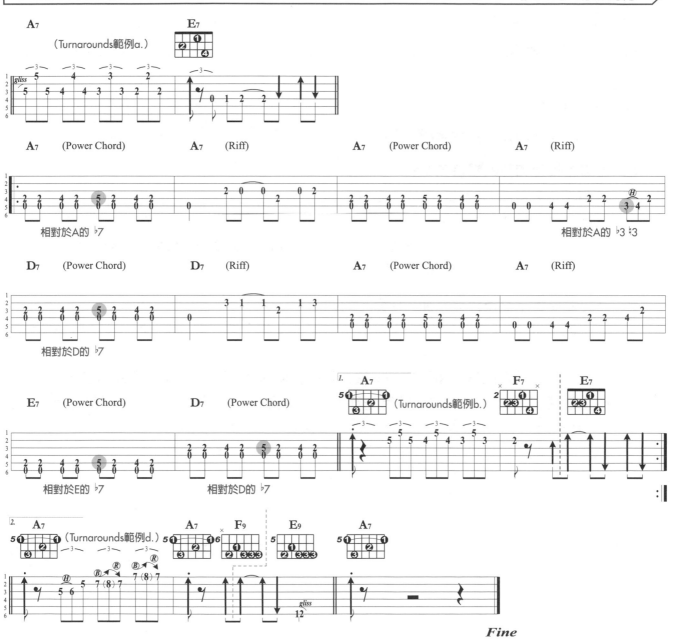

Fine

下里巴人

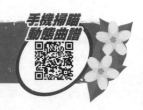

手機掃瞄
動態曲譜

在彈奏之前

❶ 這首歌原曲調性是 Bm 調。請先將移調夾夾在第二琴格，再用 Am 調和弦來彈這首歌。

❷ 是一首節奏力度很強的歌曲。所以大多採用 16 Beats 的節奏來編寫伴奏。

❸ 和弦使用把位脫離前三琴格，都是用 E 指型和弦所推算出來的。

❹ 嘗試去熟悉各型和弦的命名方式並掌握大三、小三和弦推算後的手指運指。

❺ 使用強力和弦的厚實低音聲部，加切分拍、密集轉換和弦讓這首曲子的張力十足。

Part 1 節奏

認識 16 Beats 切分拍伴奏模式。

❶ 先確認每個和弦的根音弦位置。

- 每拍從和弦根音弦開始彈奏和弦主音。

- 節拍器設定為 60 拍子。[60 bpm（Beats per minute），譜記方式為 ♩= 60]。

- 將節拍器的節拍聲響改**設定為 60 拍子 8 Beats，跟著節拍器的節拍聲響，正確的彈奏出平穩的 16 Beats 節奏。**

❷ 節奏彈奏穩定之後再嘗試加入切分拍的彈法。

- 從和弦根音弦刷到第四弦稱為蹦（譜記為 X），第三行刷到第一弦稱為恰（譜記為 ↑）。

- 這首曲子**節奏的掌控重點在 1/4 拍 F 和弦轉換到 3/4 拍 G 和弦的切分拍子**上。

- **主歌第八小節**的 F 和弦是**採用先行拍的切分方式**，所以在第七小節第四拍後半拍的時候就要帶入 F 和弦，並且讓 F 和弦的聲響延長滿第八小節。

Part 2 旋律

全曲的**編曲重點全落在節奏**的安排上。所以這裡就**沒有吉他主奏**的出現了。

Part 3 和弦和聲

❶ **封閉和弦佔比提高**了，而且封閉和弦是屬於全封閉，換和弦的時候需多花時間適應。

❷ 在**過門小節篇**的應用曲《我在月光下唱歌》、跟上一首《夜合》歌曲中，我們已經**有過混合拍法練習**。所以，雖然**副歌的節奏有些繁複**，但也應該不會太困難。請加油吧！

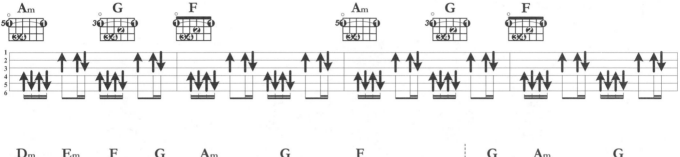

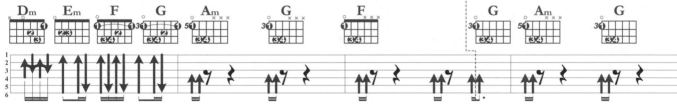

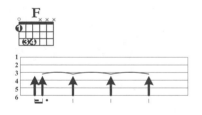

下里巴人

歌曲資訊///

演唱 / 魏士翔　　詞 / 魏士翔 Stanley Wei / 聖代

曲 / 魏士翔 Stanley Wei　　曲風 / Rock

♩=80　　KEY/Bm　　CAPO/2　　PLAY/Am

節奏指法///

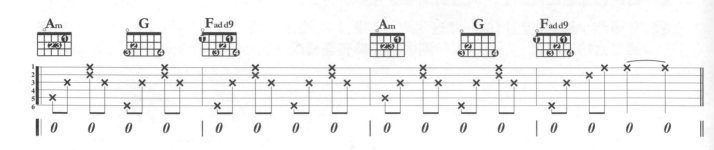

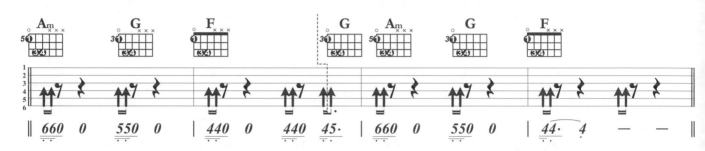

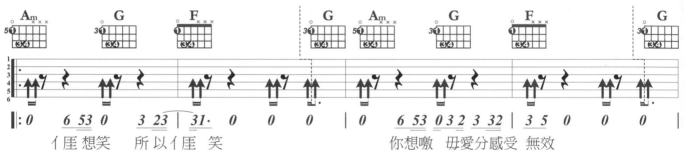

亻厓 想笑　所以亻厓 笑　　　　　你想噭 毋愛分感受 無效

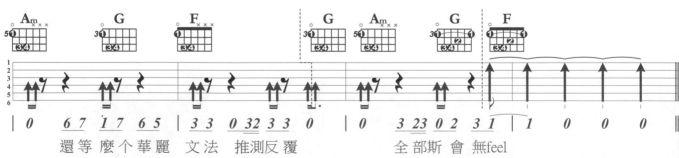

還等 麼个華麗 文法 推測反覆　　　全部斯 會 無feel

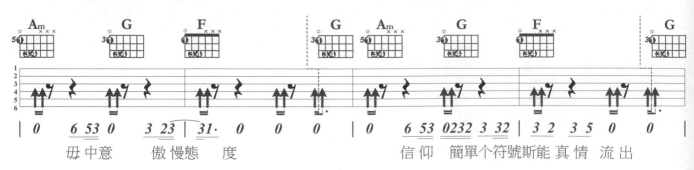

毋中意　傲慢態 度　　　　　　信仰 簡單个符號斯能 真情 流出

136

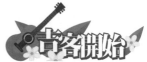

欣賞你的欣賞我 我就是站在櫥窗 裡被目光洗禮舒爽

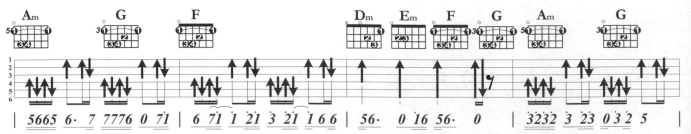

我的世界我作主七龍珠的悟空GOKU 抓不到的矇霧變身後的熱度 我望向下面 Oh my boy　不要覺得自己很會

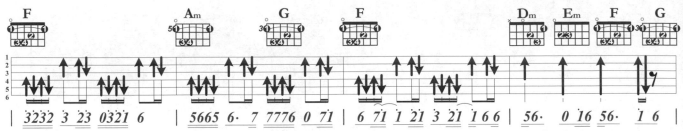

Oh my friend 不要為了別人做改變我先睡 今天我要睡翻我的床 不比　姿勢　　　重要是舒服

N.C

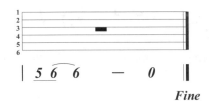

Fine

138

音型的命名與運指方法

從這章節開始，我們要脫離前三琴格音，向高把位延伸。

音階的音型命名由來

以各音階的**第一弦和第六弦最低起始音**做為各音型的名稱。

C調Mi型

第一、六弦的起始音階為Mi

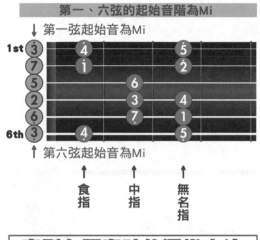

↓ 第一弦起始音為Mi

↑ 第六弦起始音為Mi

食指　中指　無名指

G調La型

第一、六弦的起始音階為La

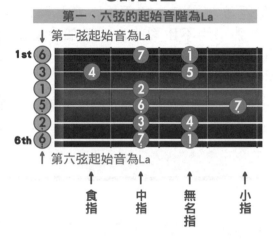

↓ 第一弦起始音為La

↑ 第六弦起始音為La

食指　中指　無名指　小指

音型在彈奏時的運指方法

開放弦型音階

見上例，由於C調Mi型及G調La型的**一、六弦起始音**都是**不需按弦**的空弦音，所以又**稱為開放弦型音階**。

開放弦型音階就依：

第一到第六弦第一琴格所有的音由食指負責按弦；

第一到第六弦第二琴格所有的音由中指負責按弦；

第一到第六弦第三琴格所有的音由無名指負責按弦；

第一到第六弦第四琴格所有的音由小指負責按弦

高把位型音階

以第一弦與第六弦最低起始音為基準音，食指按音型命名基準音，其他手指依序排列。

基準音

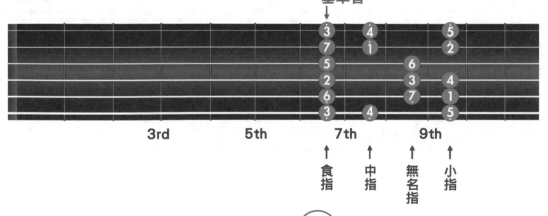

3rd　　　5th　　　7th　　　9th

食指　中指　無名指　小指

139

G 調 La 型 與 Mi 型 音階

❶ **9/8 拍子**的強弱拍律動是 強 弱 弱 次強 弱 弱 次強 弱 弱 。

❷ 進入了新調性的音階練習。**注意左手的手指運指排序**動作是否**流暢、確實**。

❸ 能不能夠流暢變換本曲和弦需注意：
　A 中指同位格：B7 ⟷ Em
　B 無名指同位格：Am ⟷ B7

❹ 學到新和弦做互換練習時，**熟悉以下步驟再做實際的和弦互換**。
　A 放鬆手指手腕，用**不出力**的方式增加手指靈活度。
　B 熟悉各和弦間的指型。
　C 確立手指肌肉記憶。

❺ 從第七琴格開始的 G 調 Mi 型音階，第一弦第 **11** 格為（Sol#）音、第 **12** 格為（La）音。
　練練小指的擴張度吧！

練習曲

愛的羅曼史　G調（E小調）La型、Mi型音階

曲風 / Folk Ballad　♩/60　**KEY** / Em 9/8　**CAPO** / 0　**PLAY** / Em

A G調La型音階

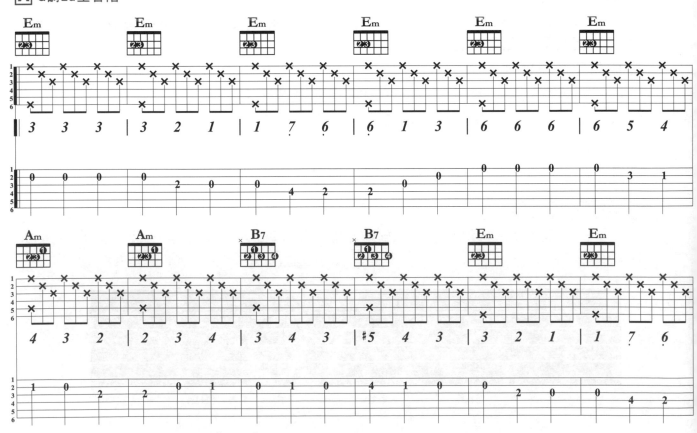

140

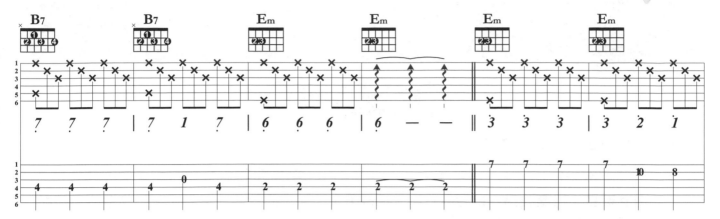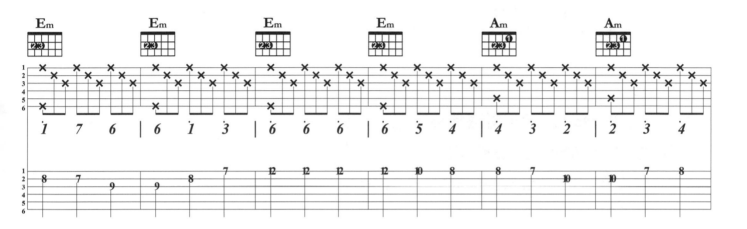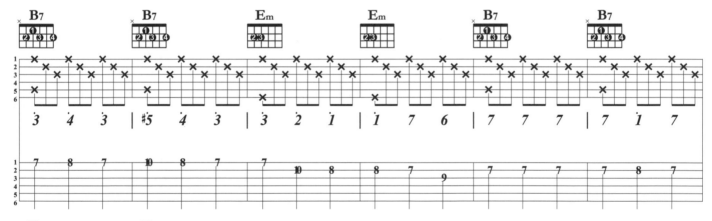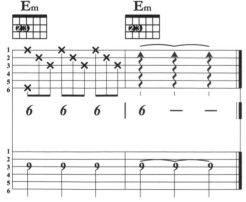

花開了

手機掃瞄
動態曲譜

在彈奏之前

❶ 使用指法伴奏這首歌曲。

❷ 在低音聲部的伴奏上，拇指所負擔的變化很小，**僅以和弦主音作為低音聲部的伴奏。**

 由此可見，這應該是一首四平八穩、情緒波動比較小的歌曲。所以，如果**副歌要用節奏伴奏**的時候，也得**注意節奏強弱的均勻分配，別彈得太激情了。**

❸ 略有激情的**副歌伴奏部分**是用國語歌曲中**少見的 Half Time 節奏**方式來編寫，**強拍的位置落在第三拍上**，而且有**作切音。**

Part 1 節奏

認識 8 Beats Shuffle 指法伴奏模式

❶ 先確認每個和弦的根音弦位置。

・ 每拍從和弦根音弦開始彈奏和弦主音。

・ 節拍器設定為 60 拍子。[60 bpm（Beats per minute），譜記方式為 ♩= 60]。

・ 將節拍器的節拍聲響改**設定為 60 拍子 8 Beats**，跟著節拍器的節拍聲響，正確的彈奏出**平穩的 8 Beats 指法**。

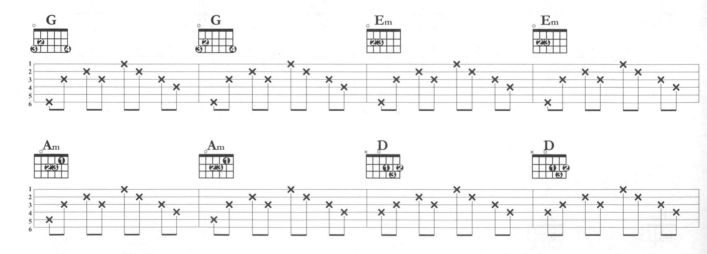

❷ 指法彈奏穩定之後再嘗試加入節奏的彈法。

- 從和弦根音弦刷到第四弦稱為蹦（譜記為 X），第三行刷到第一弦稱為恰（譜記為↑）。

- 這首曲子**原曲是用指法伴奏**。如果要用節拍伴奏的話，低音聲部不應該過度用力，要特別注意的是，**副歌**時節奏的力度保持已經不是一般的 4/4 拍常態強弱狀態（強、弱、次強、最弱）即可。是**用國語歌曲中少見的 Half Time 伴奏方式來編寫，強拍的位置落在第三拍上，而且有作切音。**

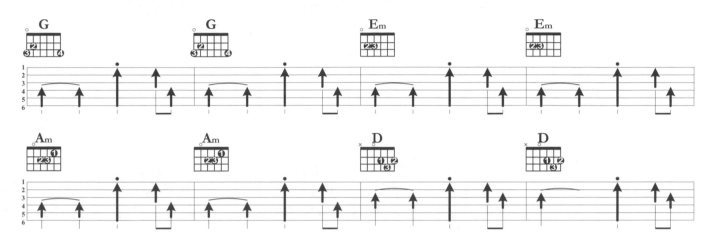

Part 2 旋律

使用七到十琴格的 G 大調 Mi 音階彈奏歌曲的前奏跟間奏

❶ 雖然跟之前的音階彈奏位置大不相同，是用七到十琴格的 G 大調 Mi 音階彈奏。但是**音程跳動不大、所以跳弦的動作也不多**，琴友可放心使用。

❷ 在這首歌中**不再特別標示左手的運指方法**，這是因為音程跳動不大、跳弦的動作也不多，加上使用的音階單一、沒有太多的修飾音（諸如滑弦、捶弦、勾弦 ... 等）產生手指運作的變數，所以**請琴友自行用功演練喔。**

Part 3 和弦和聲

❶ 歌曲的和弦使用並不多，而且有循環性，應該能夠輕鬆應付。

❷ 前、間奏有雙吉他出現，可以考慮請老師又或者是同伴幫你作伴奏，然後好好練習前、間奏的音階部分。

❸ 有食指需**要封六條弦的 Cm 和弦**出現。請記得是**用靠近拇指側的食指側面位置按壓。**

❹ Cm 是編曲上的一個小巧思，請細細品味它的特殊美感。

花開了

歌曲資訊///

演唱 / 黃于娟　　詞 / 羅國禮　　曲 / 羅國禮　　曲風 / Ballad

♩=84　　　KEY/ G　　　CAPO/ 0　　　PLAY/ G

節奏指法//

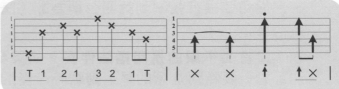

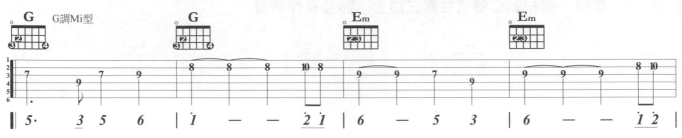

1st GT Fingering | T 1　2 1　3 2　1 T |　2nd GT Solo 如上

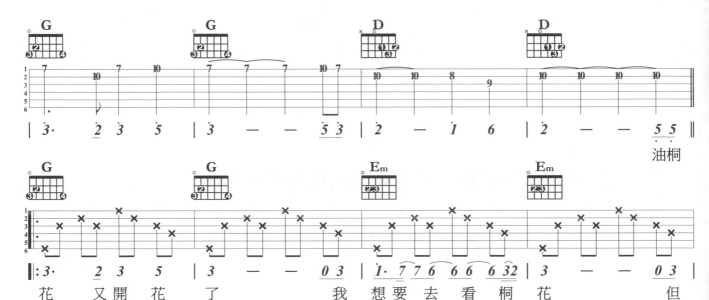

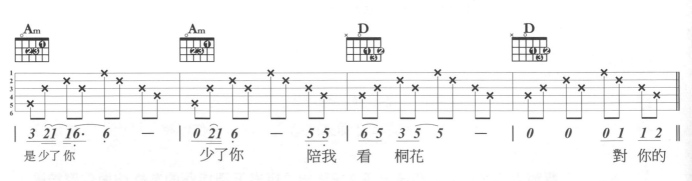

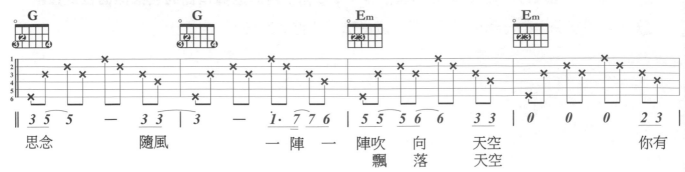

144

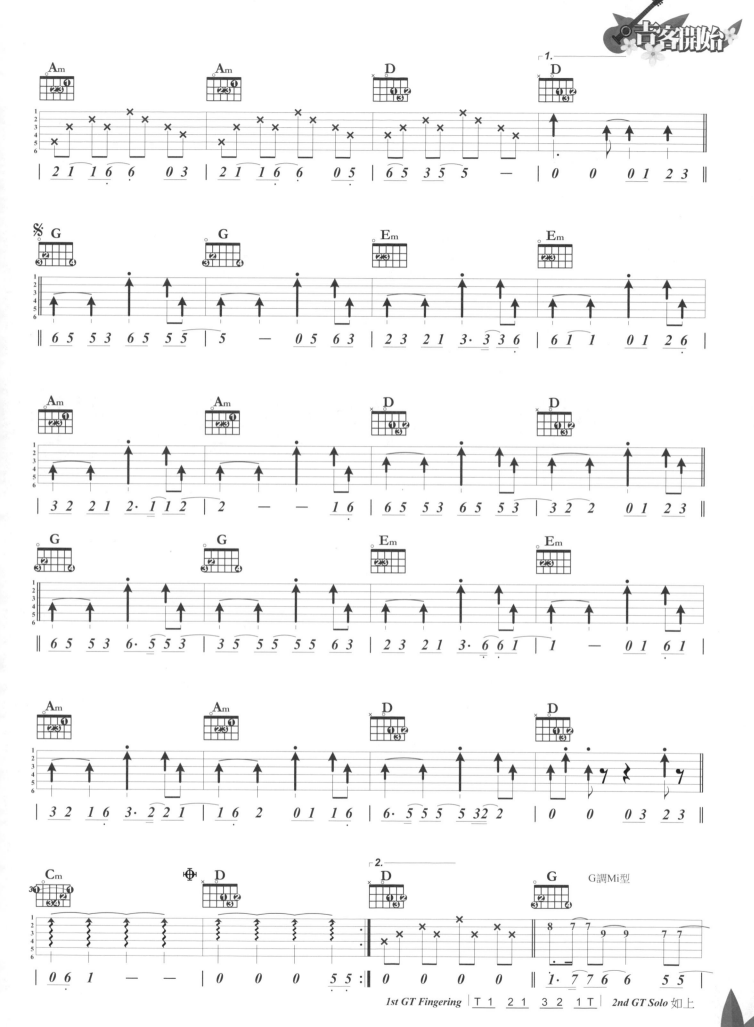

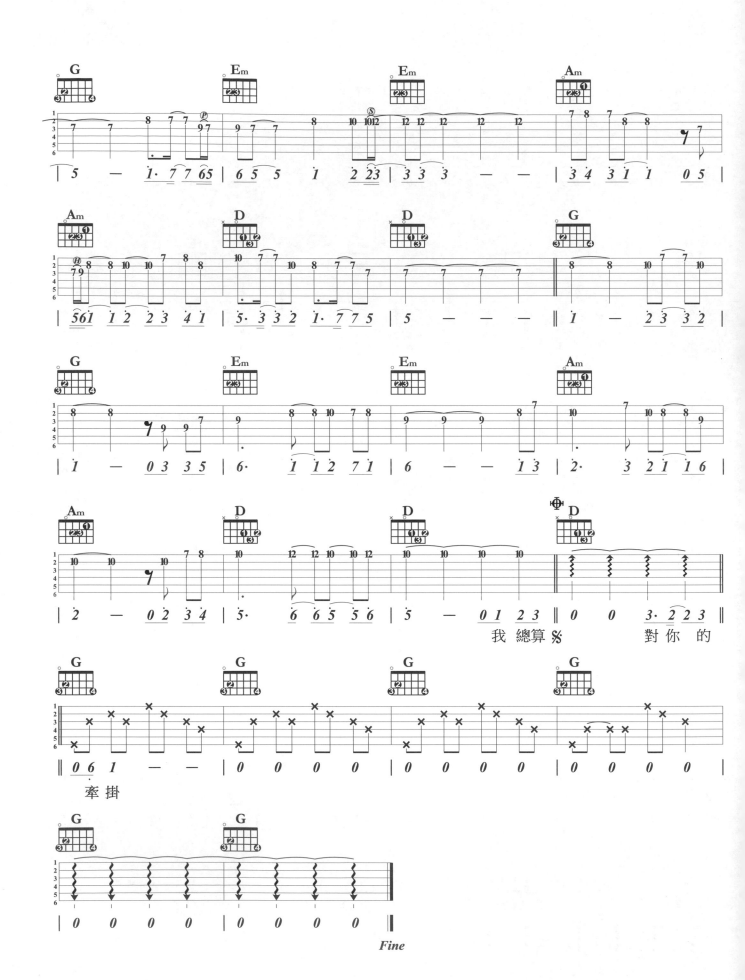

我總算 ※ 對你的

牽掛

Fine

音型的聯結

　　在音階的彈奏使用上，很少是只用一個音型來彈完全曲的。使用了兩個以上（含兩個）的音型，我們稱之為聯音型音階，一般而言有三種連結方式。

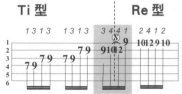

Nothing Gonna Change My Love For You
間奏第 4 小節

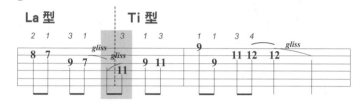

離開地球表面
第一段間奏 15、16 小節

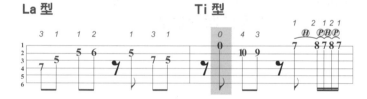

Mojito
尾奏第 1、2 小節

派對動物
間奏 1、2 小節

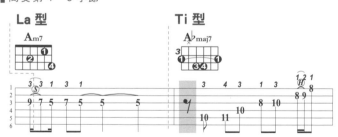

愛我別走
間奏第 4、5 小節

Mojito
尾奏第 1、2 小節

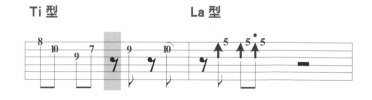

　　熟悉音型聯結的訣竅，能減少左手運指的負擔，提升 Solo 的彈奏速度，加油囉！

音階速彈技巧 / 三連音

手機掃瞄
線上影音

擺個漂亮的 Pose：彈單音時 Pick 的拿法

① 將 Pick 以**食指姆指輕持**，Pick 露出部份**較彈節奏時短些**。

▲ 彈節奏時Pick的拿法　　▲ 彈單音時Pick的拿法

② **拿 Pick 的手，手腕可靠在琴橋上**：除了能使你在 Solo 時的 Picking 動作較穩定外，速彈時只要輕移手腕，跨弦的動作更能輕鬆達成（如上右圖）。

掌握旋律節奏律動之鑰：重拍（Accent）練習

① 彈**每拍三連音**（八分音符）時，在**奇數拍**（一、三拍第一拍點）**重音落在下撥動作**，偶數拍（二、四拍第一拍點）時重音**落在回撥動作**。

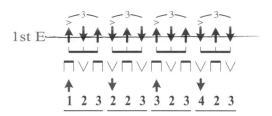

② 和**節拍器併用**練習，每天半小時，每週為一練習週期，將速度由 ♩ = 60（四分音符為一拍，每分鐘 60 拍）慢慢增快到 ♩ = 120。

跨弦的分類

① Outside Picking

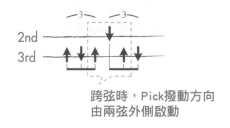

跨弦時，Pick撥動方向
由兩弦外側啟動

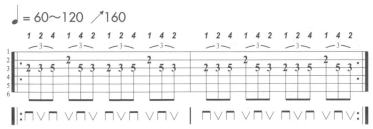

②Inside Picking

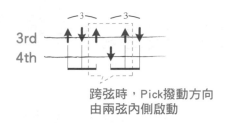

3rd
4th

跨弦時，Pick撥動方向
由兩弦內側啟動

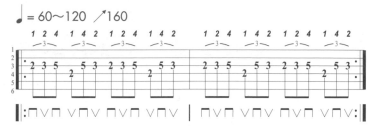

當你 Solo 時的 Picking 方式為〝Alternate Style〞時，不論起音是由高音弦往低音弦移動，或是由低音弦往高音弦移動，都會面臨上述兩種跨弦動作的考驗。

注意！練習時

①右手**移弦動作儘量縮小**：從一音到另一音，**Pick 儘量貼近弦**移動，才能強化速度的迅速。

②**左手的按弦指序請依〝醫生指示服用〞，手指能〝黏〞在琴格上**不動的**儘量不動**，千萬別自成一格。記住！姿勢、觀念…等等，錯了可以重來，唯有時間不待人。

③**完全無誤彈完**一個練習後，再將速度加快做下個練習。

完全無誤的標準是：

a. 每個音都**乾淨無雜音**

b. 每個音都**黏在該黏的拍點上**。三連音就該三個音的每一音點平均 Keep 在一拍裏，四連音就該四個音的每一音平均 keep 在一拍裏…etc。

c. **先求音量大小一致**，再**依曲風**的律動**加入強弱動態**。

三連音練習

①A 小調自然小音階（A Minor Natural Scale）

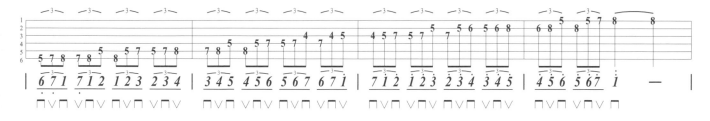

②A 小調五聲音階（A Minor Pentatonic Scale）

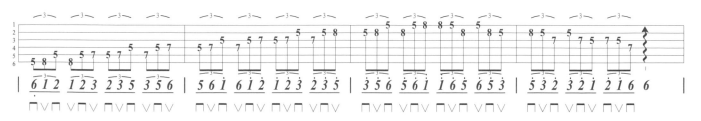

指速密碼 strength Exercise

❶ 這是彙杰為教學所寫的音階速彈練習，速度頗快的。

❷ 跨弦是速彈者必須掌握純熟的技巧，Strength Example 是基礎的**跨弦彈奏**加**把位的左、右移動**範例。

❸ My First Speed Lesson 是**縱橫吉他前十二琴格的速彈曲**，用的是 **A 小調旋律小音階**。

Strength Example

Music Style/ Clasical Metal **Key/** Am 4/4 **Capo/** 0 **Play/** Am 4/4

把位：以**四到五格琴格為一把位**單位

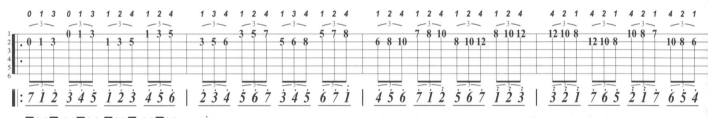

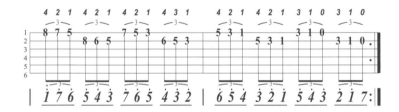

150

My First Speed Lesson

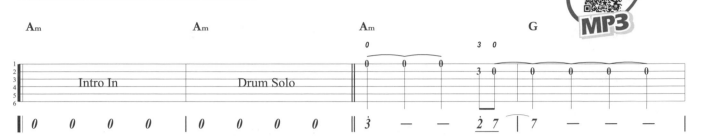

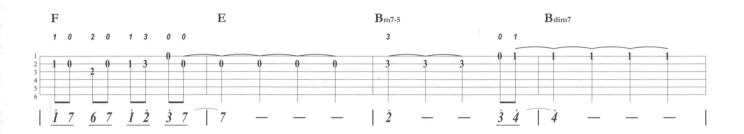

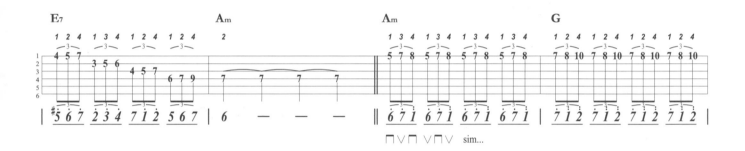

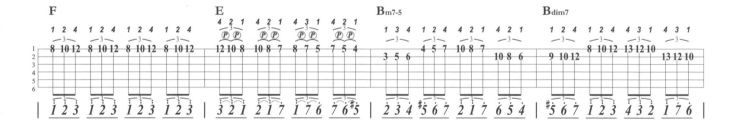

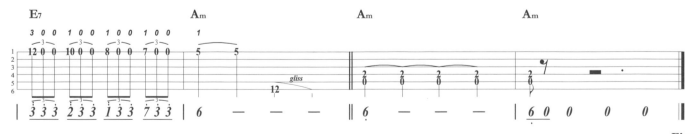

Fine

轉調

轉調的使用，通常是為**彰顯歌曲不同段落的情緒、意境差異**。

轉調的方式

①近系轉調

新調與原調的五線譜**調號相同，或只相差一個升或降記號**的轉調。

C 調與其他調號的遠、近調系圖示

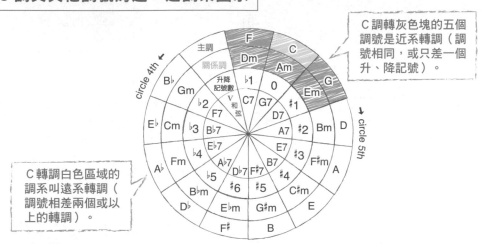

> C 調轉灰色塊的五個調號是近系轉調（調號相同，或只差一個升、降記號）。

> C 轉調白色區域的調系叫遠系轉調（調號相差兩個或以上的轉調）。

②遠系轉調

新調與原調的五線譜**調號相差兩個（或以上）升或降記號**的轉調。

③平行大小調轉調

新調和原調的**調名相同**，只是**調性不同**，例如 C 調轉 Cm 調。調名都是 C，只是 C 調為大調，而 Cm 為小調。

流行音樂中常用的轉調方式

①取**新調順階和弦中的Ⅴ或Ⅴ7或Ⅴ9**做為兩調轉調時的經過和弦（最常用）。

C 轉 G 調

‖ **C** / **D7** / ┊ **G** / / / ‖　　C調　G調　註：D7 為 G 調的 Ⅴ 7 和弦

V7 of key:G

②取**新調順階和弦的第 7 音減七和弦**作為轉調經過和弦。

G 轉 B 調

‖ **G** / **B♭dim7** / ┊ **B** / / / ‖　　G調　B調　註：B♭dim7 為 B 調的 Ⅶ dim7 和弦

VIIdim7 of key: B

註：各調的 Ⅶ dim7 和弦，有 3 個和弦組成音同於 Ⅴ7 和弦，所以各調
的 Ⅶ dim7 和弦及 Ⅴ7 和弦，可互為代用和弦。

C 調 Ⅶ dim7 為 Bdim7，Ⅴ7 為 G7
Bdim7 和弦組成（Ⓑ Ⓓ Ⓕ A♭）
G7 和弦組成（G Ⓑ Ⓓ Ⓕ）故 Bdim7 可代用 G7 和弦。

③ **新調為大調**，取**新調順階和弦中的 Ⅱm7 → Ⅴ7 → Ⅰ 和弦進行**做為兩調轉調時的
經過和弦。

C 轉 E♭ 調

　　　　　C調　　　　　　　　E♭調
‖　C　/　| **Fm7 B♭7 | E♭** |　/　/　/　‖
　　　　　　IIm7→V7→I of key:E♭

④ **新調為小調**，取**新調順階和弦中的 Ⅱm7–5 → Ⅴ7 → Ⅰ 和弦進行**做為兩調轉調時
的經過和弦。

G 轉 C# 小調

　　　　　G調　　　　　　　　C#m調
‖　G　/　| **D#m7-5 G#7** | C#m |　/　/　/　‖
　　　　　　IIm7 5→V7→I of key:C#m

⑤ **三度轉調法**
大和弦轉入相隔大、小三度的主和弦的轉調法，有兩個方式。

a. 由原調主和弦直接進入新調主和弦

　　　　　A調　　　　　　　　C調
‖ **A** /　/　/　| **C** /　/　/　‖
　└── A和弦與C和弦 ──
　　　的和弦音名差小3度

b. 先轉入新調的 Ⅴ7 和弦，再接新調的主和弦

‖ Dm7 / C/E **Gsus4** ‖ A♭ /　/　/　| E♭ /　/　/　‖
　　　　　　V7→I of key:E♭

⑥ **平行大小調的轉調**
因為兩調主和弦組成音有兩音相同，且不同音只差半音，故**直接進行轉調**。

　　　　　C調　　　　　　　Cm調
‖ **C** /　/　/　| **Cm** /　/　/　‖
　C組成（C E G）　Cm組成（C E♭ G）
　　　└──── 只差半音 ────

沒路

在彈奏之前

❶ 附點節拍、切分、切音、三連音節拍…把所有能夠增強節奏力度的拍法都用上了！

❷ 低音聲部的伴奏上變化很大，**低音聲部的伴奏劇烈也表示全曲的情緒起伏的力度比較強。**彈奏的時候**要特別專注於氣氛的營造**，才能烘托出許松對於"尋路"的茫然及掙扎。

❸ 利用平行轉調（調號相同，調性不同）營造兩段氣氛迥然的情緒氛圍。這也表示你要會用兩個調性的音階跟和弦才能將這首曲子掌控的很好。

❹ E 小調段的前奏、間奏使用前三琴格（G 調 La 型）彈奏，轉調後的 E 大調段第一段間奏使用第四琴格到第八琴格的 E 大調 Mi 型音階彈奏；第二段間奏涵蓋了 E 大調 Mi 型音階 Sol 型音階 La 型音階 Ti 型音階。

Part 1 節奏

認識 8 Beats 切分節奏伴奏模式

❶ **先確認每個和弦的根音弦位置。**

- 每拍從和弦根音弦開始彈奏和弦主音。

- 節拍器設定為 60 拍子。[60 bpm（Beats per minute），譜記方式為 ♩= 60]。

- 將節拍器的節拍聲響改**設定為 60 拍子 8 Beats**，跟著節拍器的節拍聲響，正確的**彈奏出平穩的 8 Beats 切分節奏。**

❷ **8 Beats 節奏彈奏穩定之後再嘗試加入切分節奏的彈法。**

- 從和弦根音弦刷到第四弦稱為蹦（譜記為 X），第三行刷到第一弦稱為恰（譜記為 ↑）。

- 在節奏的氣氛營造上，**前奏利用了"一拍＋一拍半＋一拍半"三組強弱節拍組成製造不均等的節奏**感受外，在**進主歌後，第一拍上加上附點拍子**，更是強化了整體節奏的氣勢。

- **彈奏低音聲部不應該過度用力**，要特別**注意刷奏力度的比例分配原則**，只要區隔出"一拍＋一拍半＋一拍半"三組強弱節拍組成前後強拍力度的不一樣，就能夠把整個四拍節奏氣氛掌握的很好。

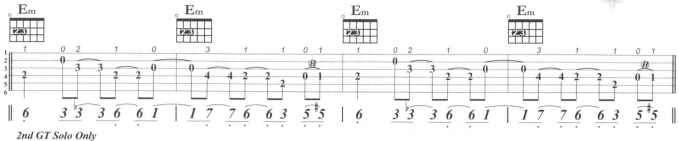

2nd GT Solo Only

1st GT Rhythm 看六線譜 2nd GT Solo 同第一列1-4小節

- **轉成 E 調，節奏的力度反而要輕一些，帶有輕搖滾的輕鬆感**。因為按照歌詞的情緒而言，有柳暗花明又一村的感受。所以用 Folk Rock 的節奏，作輕鬆的切分節拍來烘托這段歌詞的感覺。這時候**強弱拍組只有兩組，"一拍半加兩拍半"。少了一組強弱拍組合，當然氣氛就輕鬆多了**。

E 小調使用前三琴格（G 調 La 型音階）、E 大調四到十四琴格（E 大調 Mi 型音階 Sol 型音階 La 型音階 Ti 型音階）彈奏歌曲的前奏跟間奏。

❶ **前奏是以兩小節一組旋律（也是節奏）的編曲方式，非常特別！**

❷ 這首歌是 "為了彰顯前後兩段敘事意境的不同使用轉調" 的範例，值得你細細品嚐。

❸ E 小調跟 E 大調時採用的音階不同，請多感受不同調性的情緒轉移，區分出小調與大調的氛圍性。

❹ 前、間奏有雙吉他出現，可以考慮請老師又或者是同伴幫你作伴奏，然後好好練習前、間奏的音階部分。

❺ **E 小調使用前三琴格（G 調 La 型音階）、E 大調四到十四琴格（E 大調 Mi 型音階 Sol 型音階 La 型音階 Ti 型音階）彈奏歌曲的前奏跟間奏。你能夠自己標示，在哪些段落各是使用哪一些音型嗎？**

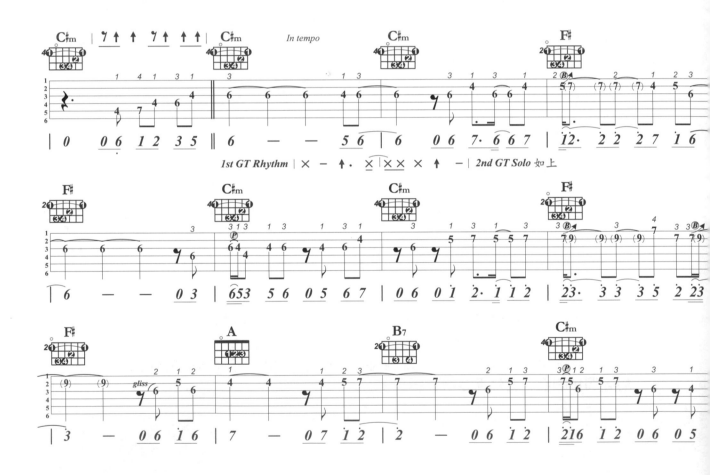

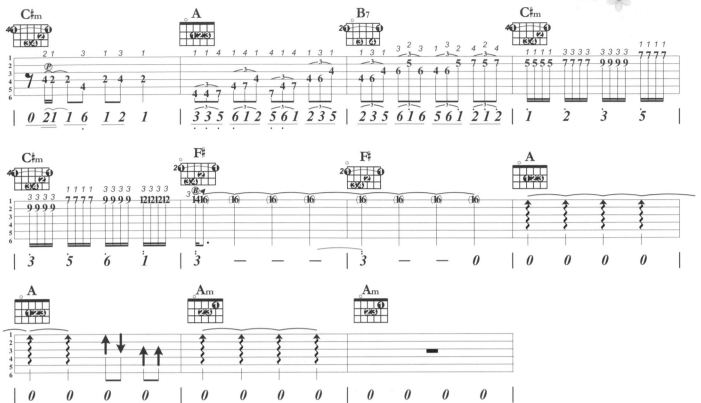

Part 3 和弦和聲

❶ 歌曲的和弦使用並不多，而且有循環性，應該能夠輕鬆應付。

❷ 作**主歌跟副歌銜接的橋段編寫**的非常有趣。以此作為小調轉大調的銜接非常高明！衷心認為非常好聽～編曲的觀念有些深奧，但是**可以用級數和弦的邏輯來分析**就不算太難。要詳述其原理就超出這本教材的編寫原意（彈奏技術的入門 & 初進階）太遠，所以暫時忽略。

❸ 進入**轉調之後，封閉和弦**變很多，除了前面已經述及的 **E 指型封閉和弦的推算**外，**又加入了 A 指型封閉和弦的推算**。但難度並不高，自己可以嘗試推理背後的音程原理看看嗎？

沒路

歌曲資訊 //

演唱 / 黃瑋傑　　詞 / 黃瑋傑　　曲 / 黃瑋傑　　曲風 / Rock

♩ = 126　　KEY/ Em-E　　CAPO/ 0　　PLAY/ Em-E

節奏指法 //

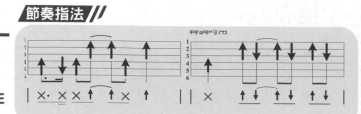

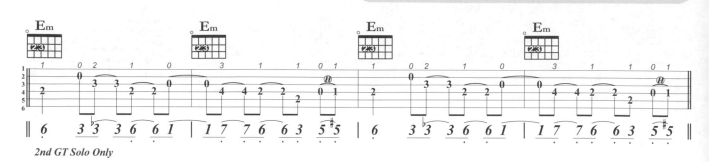

2nd GT Solo Only

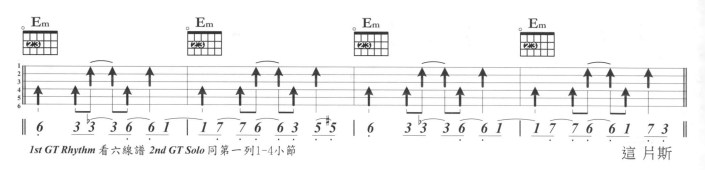

1st GT Rhythm 看六線譜 2nd GT Solo 同第一列1-4小節

這 片 斯

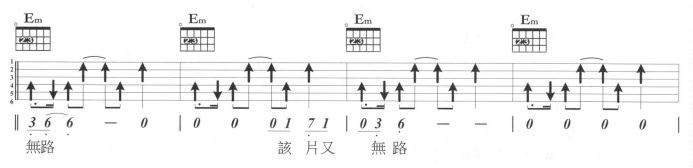

無路　　　　　　　　　　　該 片 又　無路

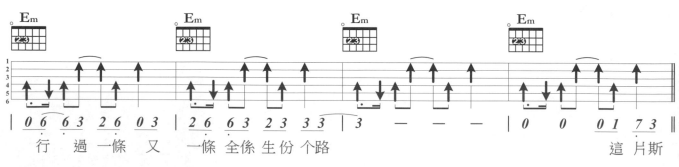

行 過 一條 又 一條 全係 生份 个路　　　　　　　　這 片 斯

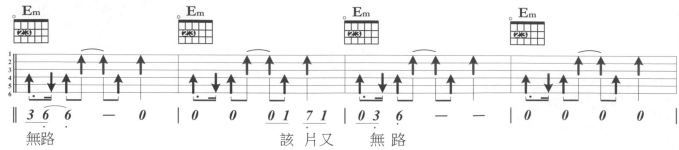

無路　　　　　　　　　　　該 片 又　無路

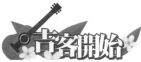

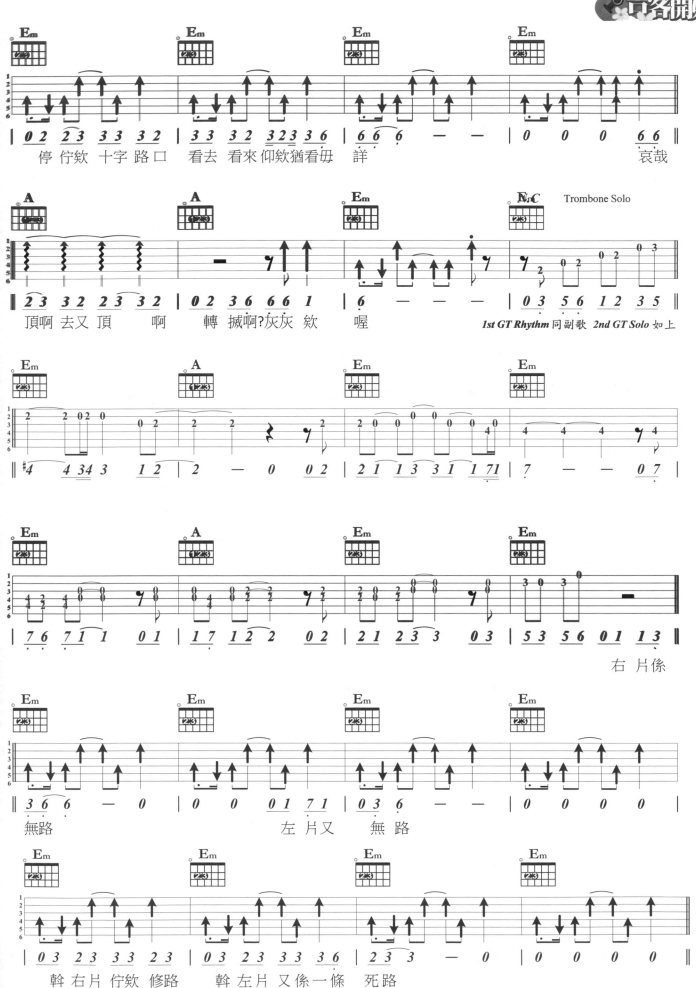

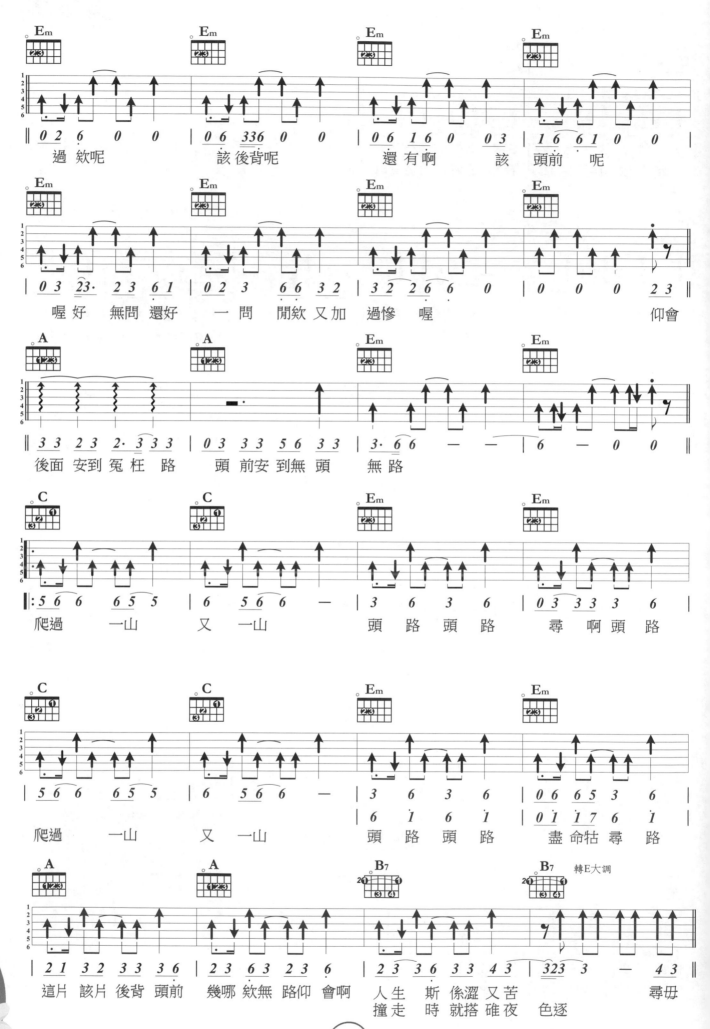

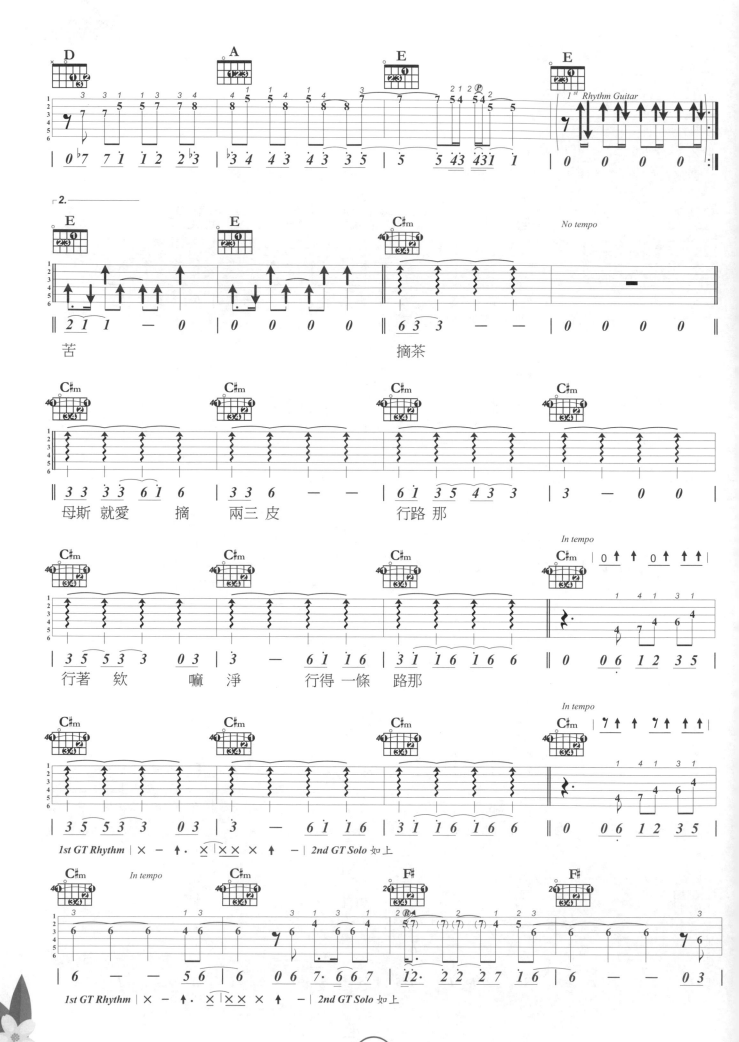

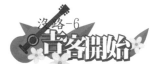

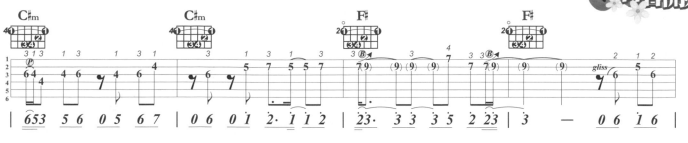

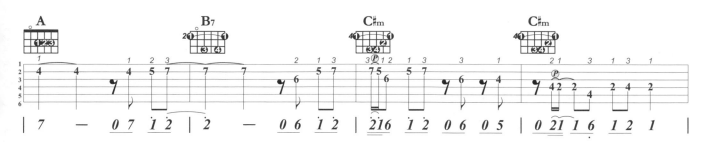

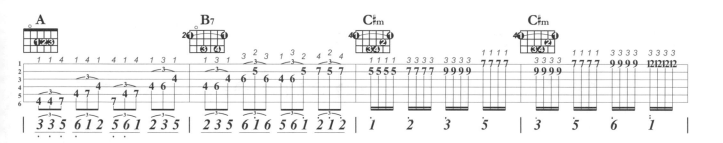

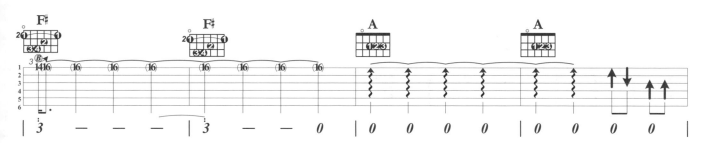

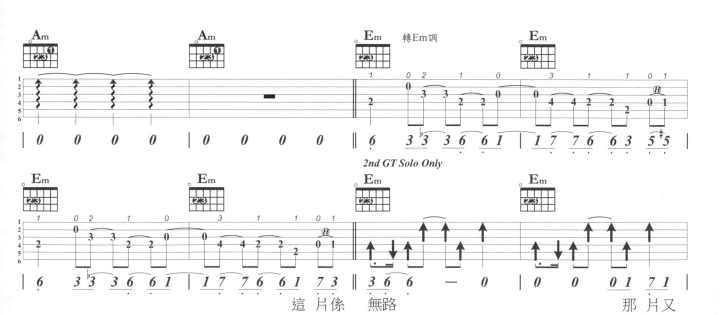

這 片 係　無路

那 片 又

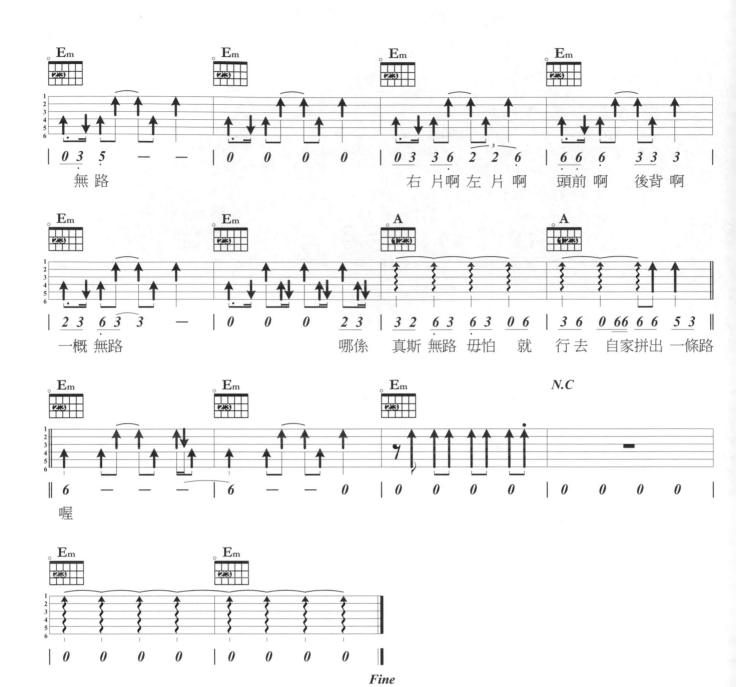

無路　　　　　　　　　　　　右 片啊 左 片啊　頭前 啊　後背 啊

一概 無路　　　　　　　　哪係　真斯 無路 毋怕　就　行去 自家拼出 一條路

喔

Fine

各種吉他技巧
在六弦譜 (TAB) 上的記譜方式

六線譜

右圖為吉他六弦譜例

a. 以左手中指壓第五弦第二格後，右手撥奏。

b. 第三弦空弦音，左手不須壓弦，右手直接撥弦。

c. 以左手小指壓第二弦第三格後，右手撥奏，
　左手小指再由第二弦第三格，滑到第二弦第六格。

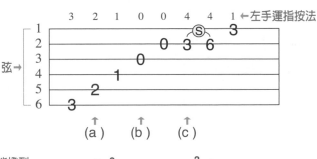

和弦圖例

和弦名稱 ⟶ **E/G#**

吉他琴弦數 ⟶ 　x＝消音，
　　　　　　　撥弦時不能撥到。

由第三琴格開始按起 ⟶ 3

左手拇指壓弦 ⟶

左手手指

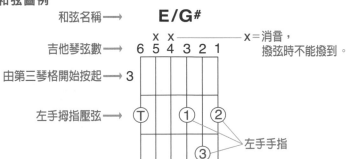

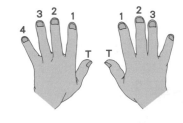

指法 Finger Picking

又稱分散和弦（Arpeggios）

左手按好和弦後，右手依序將和弦內音彈出

T＝右手拇指彈奏和弦主音（根音），通常彈奏四、五、六弦

1＝右手食指：通常彈奏第三弦

2＝右手中指：通常彈奏第二弦

3＝右手無名指：通常彈奏第一弦

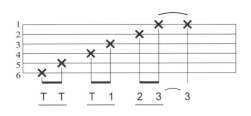

節奏 Rhythm

節奏乃為音符在有限制的拍子中
（視歌曲小節拍數而定）做長短、強弱的組成。

X：通常彈奏四、五、六弦

彁音：依譜示，逐弦順撥

↑：切音

↑：通常彈奏三到一弦，右手往下撥奏

↓：通常彈奏一到三弦，右手往上回撥

>：重拍記號，比同小節中的其他拍子彈重些。

↑：悶音奏法

⌒：聯音線：彈完前面拍子後，延長拍子到次一拍點上。
　聯音線後面的拍點不需再做彈奏動作。

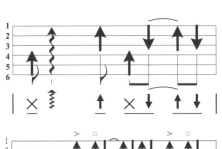

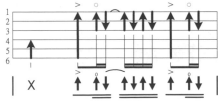

彈節奏有Pick彈法，和FingerPicking兩種方法，建議您先學
好FingerPicking，再做手持Pick的節奏彈法，因為這樣較能
學好正確姿勢。FingerPicking時，以拇指撥 ×，食指撥 ↑。

以 Pick 彈奏

Pick 彈奏時的動作記號

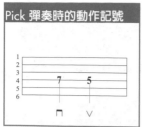

　□：表Pick做下撥動作。
　∨：表Pick做回撥動作。

右手悶音

第6弦空弦需彈悶音，悶音通常是用右手小指下的外側掌緣壓下弦枕再撥弦所產生。

掃弦式悶音

先用左手某一手指壓住第1弦第5格，其他手指把2到4弦悶住，再用右手一口氣彈下撥動作，讓2到4弦的悶音及第1弦第5格音同時發出。

和弦琶音+單音

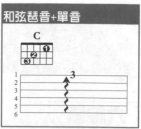

左手按好和弦圖所標示的和弦後，再加上六線譜上所標示的單音位置，右手做琶音動作下撥。

搥、勾、滑弦

搥弦 Ⓗ、勾弦 Ⓟ

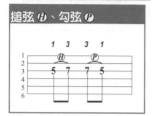

搥弦：先彈奏左手食指所壓的第3弦第5格，等第3弦第5格音產生後再以左手無名指迅速下壓第3弦第7格，產生第3弦第7格音。
勾弦：先彈奏左手無名指所壓的第3弦第7格，等第3弦第7格音產生後將左手無名指下勾產生食指所按的第3弦第5格音。

滑弦 Ⓢ（有起始音及目的音）

左手食指按好第3弦第5格後彈奏，等第3弦第5格音產生後再沿指板壓緊弦，朝第7格滑動，產生第3弦第7格音。

滑弦 gliss，gliss（沒起始音或沒目的音）

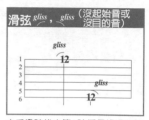

右手撥弦後由第1弦低音格滑到第12格，右手撥弦後由第6弦第12琴格滑到低音格。

推弦、鬆弦

推弦 Ⓑ、鬆弦 Ⓡ

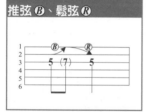

彈奏第3弦第5格音後，將第3弦上推造成弦繃緊產生第7格音後再將第3弦放鬆回到弦原位置產生第5格音。

重複彈奏推完弦後的音 ⑺

彈奏第3弦第5格音後，將第3弦上推造成弦繃緊產生第7格音，然後再彈一次繃緊的第3弦產生第7格音。

鬆弦 Ⓡ

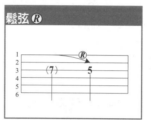

先按第3弦第5格音，並將之推高到同第7格音高，彈奏後將弦放鬆回到第5格音。

推1/4音高 ◢

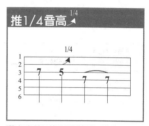

彈奏完第5格音後將第3弦微往上推，讓這個音比原來的音高1/4音高

泛音

自然泛音 ◆

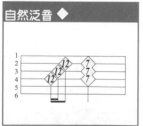

以左手無名指指腹輕觸欲彈奏音格音的琴衍正上方，然後右手撥弦。

人工泛音 A.H.

以左手食指壓第三弦第四格，再用右手食指指腹輕觸第三弦第16格琴衍上方，以右手無名指撥弦。

Pick 泛音 P.H.

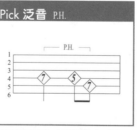

以右手手持Pick撥弦同時，併用右手姆指左上側順勢觸弦。

點弦泛音 T.H.

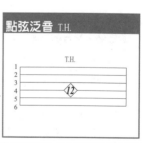

右手食指以點弦方式輕觸自然泛音常用的 4、5、7、9、12格 迅速離弦。

其他

Pick 刮弦

將Pick側向的薄面放在第5、6弦上由低音往高音位格或由高音往低音位格刮弦摩擦發出聲響。本例是由高音往低音為例。

手指代號

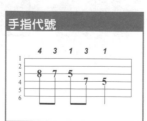

六線譜上方較小的數字代表左手所需按琴格的手指代號，1為食指、2為中指、3為無名指、4為小指。

右手點弦 Ⓣ

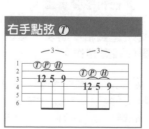

用右手手指做仿照左手搥弦動作的技巧動作，譜例中的Ⓣ符號標示處為右手迅速搥向第12琴格 並按壓產生第12琴格音。

超值套書優惠方案

吉他地獄訓練

原價1000
套裝價
NT$750元

2 CD INCLUDED 1 CD INCLUDED

- 超絕吉他地獄訓練所[叛逆入伍篇]
- 超絕吉他地獄訓練所

歌唱地獄訓練

原價1000
套裝價
NT$750元

2 CD INCLUDED 1 CD INCLUDED

- 超絕歌唱地獄訓練所[奇蹟入伍篇]
- 超絕歌唱地獄訓練所

鼓技地獄訓練

原價1060
套裝價
NT$795元

超絕鼓技
地獄訓練所
[光榮入伍篇]

超絕鼓技
地獄訓練所

貝士地獄訓練

原價1060
套裝價
NT$795元

超絕貝士
地獄訓練所
[決死入伍篇]

超絕貝士
地獄訓練所

貝士地獄訓練 新訓＋名曲

原價860
套裝價
NT$504元

超絕貝士
地獄訓練所
[基礎新訓篇]

超絕貝士
地獄訓練所
[破壞與再生的
古典名曲篇]

超縱電吉之鑰

原價1040
套裝價
NT$728元

吉他哈農

狂戀瘋琴

窺探主奏秘訣

原價1160
套裝價
NT$870元

狂戀瘋琴

365日的
電吉他練習計劃

手舞足蹈 節奏Bass系列

原價840
套裝價
NT$630元

用一週完全學會
Walking Bass

BASS
節奏訓練手冊

晉升主奏達人

原價1060
套裝價
NT$795元

金屬主奏
吉他聖經

金屬吉他
技巧聖經

縱琴揚樂 即興演奏系列

原價960
套裝價
NT$672元

用5聲音階
就能彈奏！

以4小節為單位
增添爵士樂句
豐富內涵的書

風格單純樂癡

原價1280
套裝價
NT$960元

獨奏吉他

通琴達理
[和聲與樂理]

揮灑貝士之音

原價860
套裝價
NT$600元

貝士哈農

放肆狂琴

飆瘋疾馳 速彈吉他系列

原價980
套裝價
NT$735元

吉他速彈入門

為何速彈
總是彈不快?

聆聽指觸美韻

原價840
套裝價
NT$630元

初心者的
指彈木吉他
爵士入門

39歲開始彈奏的
正統原聲吉他

舞指如歌 運指吉他系列

原價840
套裝價
NT$630元

吉他‧運指革命

只要猛烈
練習一週！

天籟純音 指彈吉他系列

原價960
套裝價
NT$720元

39歲
開始彈奏的
正統原聲吉他

南澤大介
為指彈吉他手
所準備的練習曲集

五聲悠揚 五聲音階系列

原價900
套裝價
NT$630元

吉他五聲
音階秘笈

從五聲音階出發
用藍調來學會
頂尖的音階工程

共響烏克輕音

原價759
套裝價
NT$570元

牛奶與麗麗

烏克經典

若上列價格與實際售價不同時，
僅以購買當時之實際售價為準。

發行人／簡彙杰

作者／詹益成、簡彙杰

校訂／簡彙杰

專案企劃執行經理／陳泓瑞、賴奕守

美術編輯＆封面設計／朱翊儀

樂譜編輯／詹益成、簡彙杰、謝孟儒

行政助理／楊壹晴

演奏／魏士翔、詹益成

影像製作／陳泓瑞、楊壹晴

攝影／邱以諾

客語翻譯／賴奕守

客語校正／羅紫菱

印刷工程／快印站國際有限公司

發行所／典絃音樂文化國際事業有限公司

電話：+886-2-2624-2316 傳真：+886-2-2809-1078

聯絡地址／ 251 新北市淡水區民族路 10-3 號 6 樓

登記地址／台北市金門街 1-2 號 1 樓

登記證／北市建商字第 428927 號

定價／ 420 元 ［掛號郵資／每本 80 元］

郵政劃撥／ 19471814

戶名／典絃音樂文化國際事業有限公司

出版日期／ 2023 年 12 月

ISBN ／ 978-626-9756-65-0

典絃音樂文化國際事業有限公司
www.overtop-music.com